GUNDAM WEAPONS

NEW MOBILE REPORT
GUNDAM WING
ENDLESS WALTZ
The Glory of Losers
SPECIAL EDITION

　　在作為鋼彈兵器大觀最新專輯本書中，將會以漫畫作品『新機動戰記鋼彈 W Endless Waltz 敗者們的榮耀』為主題。該作品為『鋼彈 ACE 月刊』（KADOKAWA 發行）在 2010 年 11 月號至 2018 年 1 月號這段期間所連載的漫畫，共計發行了 14 集。至於本書則是以 2020 年發售的傑作套件「MG 飛翼鋼彈零式 EW Ver.Ka」為中心，網羅了包含新武裝在內，為該漫畫全新設計的主要機體。除了曾在 HOBBY JAPAN MOOK『GUNDAM FORWARD』Vol. 4 和 Vol. 6 刊載過的範例之外，亦收錄了為本書全新製作的範例。還請各位仔細欣賞源自最新設定，以主角鋼彈為首的『Endless Waltz』登場 MS 立體範例。

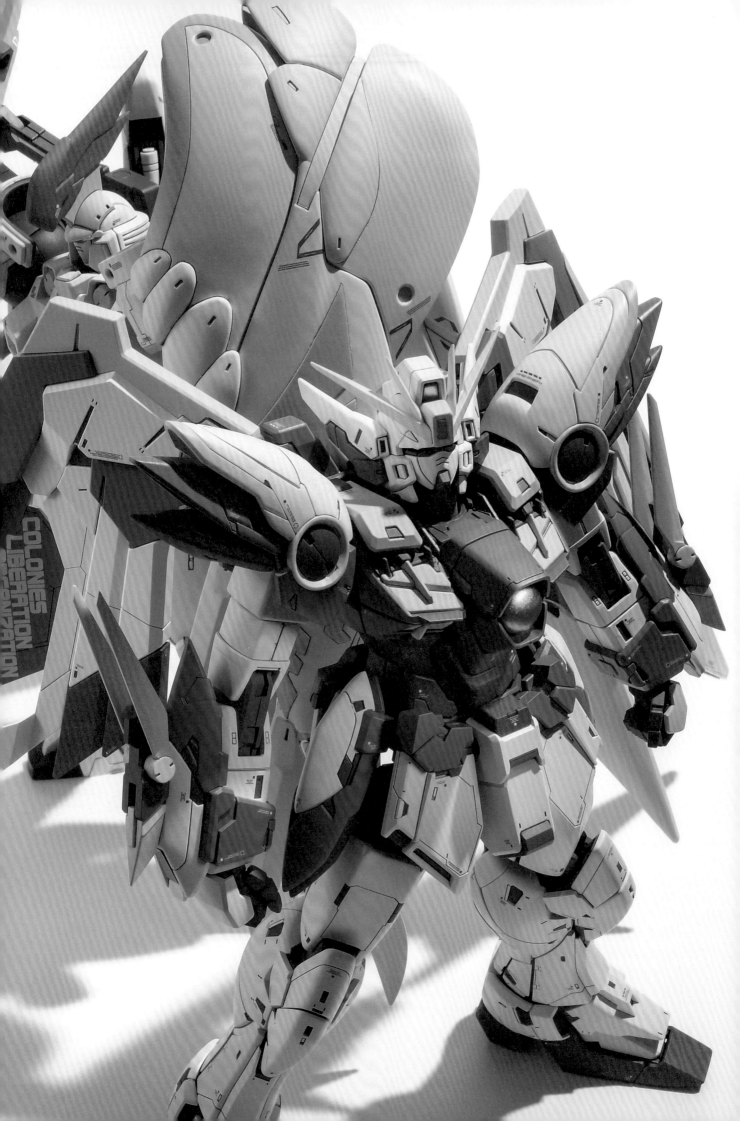

GUNDAM WEAPONS

NEW MOBILE REPORT
GUNDAM WING

Endless Waltz

The Glory of Losers
SPECIAL EDITION

CONTENTS

XXXG-01W WING GUNDAM
BANDAI SPIRITS 1/100 scale plastic kit "Master Grade"
WING GUNDAM ZERO EW Ver.Ka＋WING GUNDAM Ver.Ka
modeled by KOBOPANDA

OZ-00MS TALLGEESE F
BANDAI SPIRITS 1/100 scale plastic kit "Master Grade"
TALLGEESE EW + WING GUNDAM ZERO EW Ver.Ka
modeled by SSC

『新機動戰記鋼彈W』的世界

作為本書主題『敗者們的榮耀』改編藍本，正是以TV動畫『新機動戰記鋼彈W』為中心所發展出的A.C.（後殖民紀元）世界。在此要介紹該動畫與其他作品之間，有著何等密切的關係。

新機動戰記鋼彈W

這是在1995年4月至1996年3月這段期間於日本首播的TV動畫作品。故事是描述針對憑藉武力統治世界的地球圈統一聯合，各殖民地發動了「流星作戰」。在該作戰中透過偽裝成流星把5架MS「鋼彈」與其駕駛員送到了地球上。

CHARACTER

張五飛
卡特爾·拉巴伯·溫拿
特洛瓦·巴頓
迪歐·麥斯威爾
希洛·唯 ←鋼彈的駕駛員

特列斯·克休里那達
露克蕾琪亞·諾茵
傑克斯·馬吉斯（米利亞爾特·匹斯克拉福特）
莉莉娜·德利安（莉莉娜·匹斯克拉福特） ←OZ

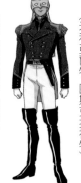
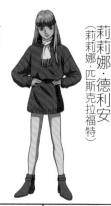

MOBILE SUIT

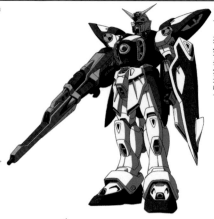

飛翼鋼彈 XXXG-01W

←↓在流星作戰中降落至地球上的機體

飛翼鋼彈零式 XXXG-00W0 ←作為5架鋼彈基礎的機體

重武裝鋼彈改 XXXG-01H2
地獄死神鋼彈 XXXG-01D2

重武裝鋼彈 XXXG-01H
死神鋼彈 XXXG-01D

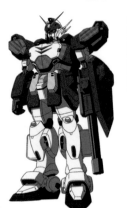

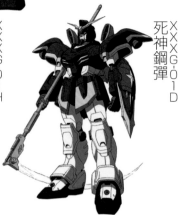
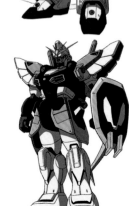

修改·強化

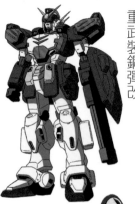

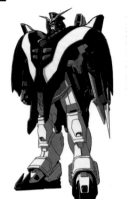

雙頭龍鋼彈 XXXG-01S2
沙漠鋼彈改 XXXG-01SR2

神龍鋼彈 XXXG-01S
沙漠鋼彈 XXXG-01SR

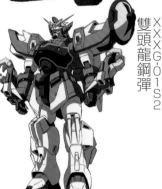
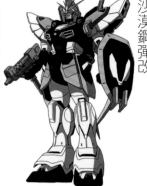

10

新機動戰記鋼彈W Endless Waltz 敗者們的榮耀

　這是『鋼彈ACE月刊』（KADOKAWA發行）在2010年11月號至2018年1月號這段期間所連載的漫畫作品。內容是以OVA『Endless Waltz』為準，將時間點回溯至TV動畫『鋼彈W』的這段期間來重新建構整個故事。劇本出自隅澤克之老師手筆，以鋼彈為首的主要MS也都經由KATOKI HAJIME老師以EW版為準進行重新詮釋，這些MS與登場人物、世界觀則是透過小笠原智史老師的精美畫作來呈現。

　不僅希洛由飛翼鋼彈改成搭乘飛翼鋼彈零式的經緯與TV版不同，KATOKI HAJIME老師也是在TV版登場的各鋼彈全新設計了原創武裝，而且後來更透過鋼彈模型「MG」系列推出了這些新武裝的版本，這同樣是值得注目的地方之一。

新機動戰記鋼彈W Endless Waltz 敗者們的榮耀
（角川COMICS A）
●發行商／KADOKAWA●616円（含稅）～638円（含稅）、共14集●B6開本●劇本／隅澤克之、漫畫／小笠原智史、原作／矢立肇、富野由悠季

↑相同世界線↓

新機動戰記鋼彈W Endless Waltz

　自1997年起發售的OVA作品，共3集。故事描述在世界國家軍與白色獠牙組織的戰爭結束後過了一年，在自稱特列斯·克休里那達親生女的少女瑪莉梅亞出面宣示下，奉她為首領的神祕組織出兵開戰，以地球圈為舞台再度掀起戰火。隔年電影院上映了重新編輯與追加新作畫面的特別篇。

↓在A.C.190年代以前的地球與M.C.以後的火星發展雙線故事

新機動戰記鋼彈W 冰結的淚滴

　這是『鋼彈ACE月刊』（KADOKAWA發行）在2010年8月號至2016年1月號這段期間所連載，由隅澤克之老師執筆的小說作品。描述在『Endless Waltz』結束過了數十年後，已由A.C.（後殖民紀元）改曆為M.C.（火星世紀）的火星上，以及比TV動畫和『敗者們的榮耀』所在時間點A.C.190年代更早之前的地球，由這兩個時間軸為舞台所進展的雙線故事。

新機動戰記鋼彈W 冰結的淚滴
●發行商／KADOKAWA●748円（含稅）、共13集●B6開本●作者／隅澤克之、插畫／あさぎ櫻、KATOKI HAJIME、原作／矢立肇、富野由悠季

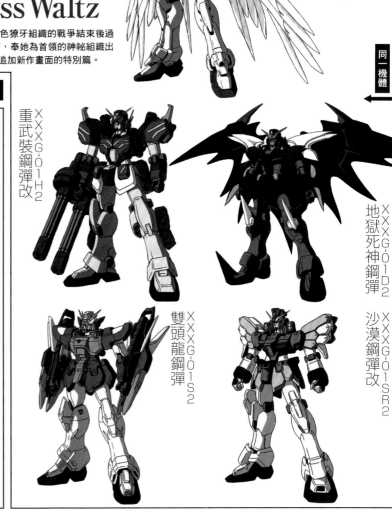

→同一時間軸←

←所有MS的原型機
OZ-00MS 托爾吉斯

↓拿托爾吉斯的備用零件組裝而成
OZ-00MS2 托爾吉斯II

↓以托爾吉斯和5架鋼彈的資料為基礎研發而成
OZ-13MS 次代鋼彈

同一機體

XXXG-00W0 飛翼鋼彈零式

XXXG-01H2 重武裝鋼彈改

XXXG-01D2 地獄死神鋼彈

XXXG-01SR2 沙漠鋼彈改

XXXG-01S2 雙頭龍鋼彈

OPERATION METEOR

A.C.195——APRIL 06

人類已自地球離巢，透過生活在太空殖民地尋求嶄新的希望——
然而…
地球圈統一聯合以《正義與和平》為名義，憑藉著壓倒性的軍事力量制壓了各殖民地，
使得喪失了自治權的殖民地陣營不得不忍氣吞聲。
——不過，反抗的火種並未就此熄滅。
行動代號《流星作戰》。
對聯合抱持反感的一部分殖民地居住者展開了行動，他們打算將偽裝成流星的新兵器送到地球上——

A.C.195——APRIL 07

行動代號《流星作戰》正式展開。
然而，該作戰卻以異於原有計畫的形式進展下去——

XXXG-01W WING GUNDAM
BANDAI SPIRITS 1/100 scale plastic kit "Master Grade"
WING GUNDAM ZERO EW Ver.Ka + WING GUNDAM Ver.Ka
modeled by KOBOPANDA

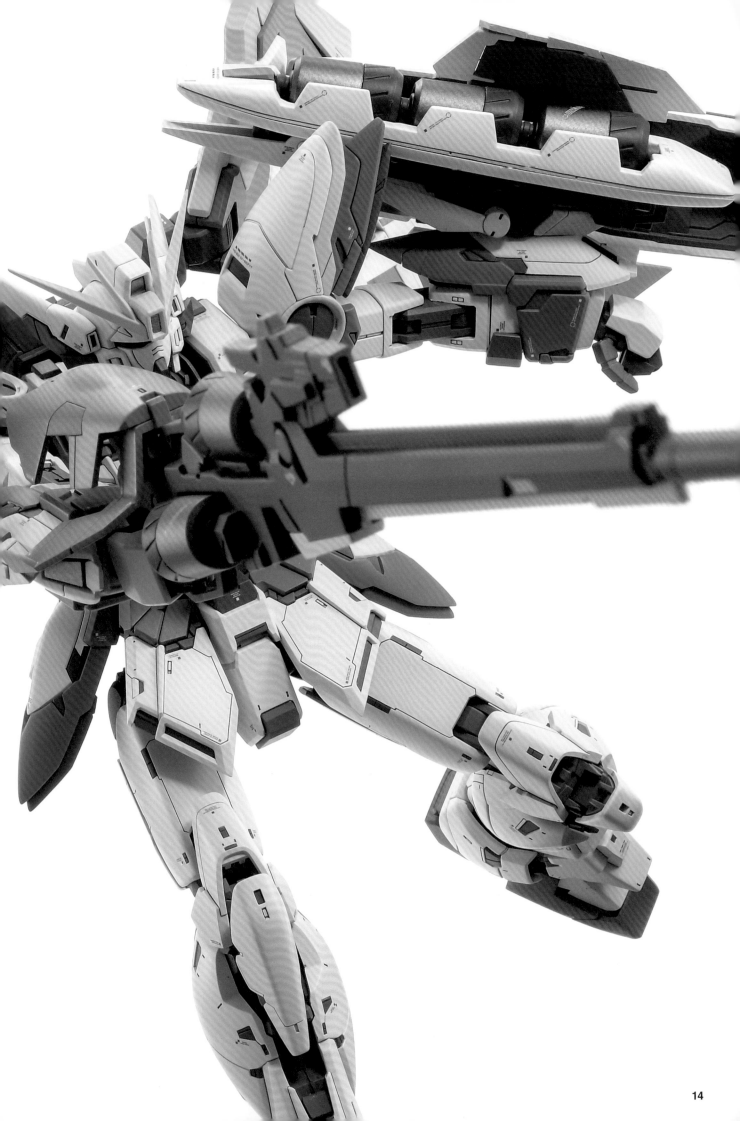

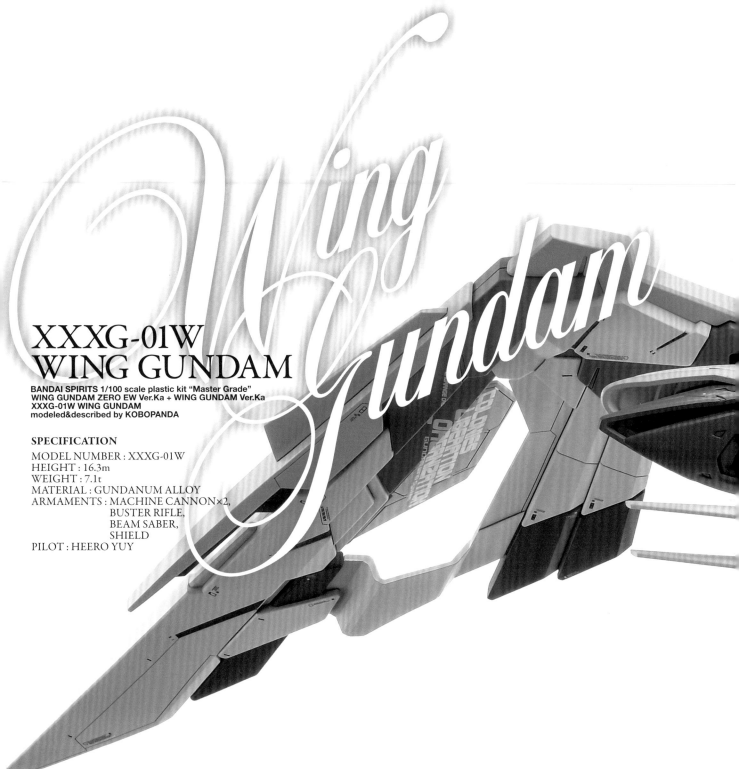

XXXG-01W
WING GUNDAM

BANDAI SPIRITS 1/100 scale plastic kit "Master Grade"
WING GUNDAM ZERO EW Ver.Ka + WING GUNDAM Ver.Ka
XXXG-01W WING GUNDAM
modeled&described by KOBOPANDA

SPECIFICATION
MODEL NUMBER : XXXG-01W
HEIGHT : 16.3m
WEIGHT : 7.1t
MATERIAL : GUNDANUM ALLOY
ARMAMENTS : MACHINE CANNON×2,
　　　　　　BUSTER RIFLE,
　　　　　　BEAM SABER,
　　　　　　SHIELD
PILOT : HEERO YUY

動用２款套件進行二合一拼裝
來製作出以最新 Ver.Ka 為準的面貌

　　「XXXG-01W 飛翼鋼彈」為希洛・唯所搭乘的機體。在５架鋼彈中，唯獨它具有能變形為飛鳥形態的變形機構，還配備了具有強大破壞力的破壞步槍。在這件由コボパンダ擔綱製作的範例中，選擇以2020發售的傑作套件「MG版飛翼鋼彈零式EW Ver.Ka」為基礎，移植了取自2004年發售套件MG版飛翼鋼彈 Ver.Ka的機翼和破壞步槍等零組件，藉此做出足以稱為準「MG版飛翼鋼彈EW Ver.Ka」的作品。

使用 BANDAI SPIRITS 1/100 比例 塑膠套件 "MG"
飛翼鋼彈零式 EW Ver.Ka+飛翼鋼彈 Ver.Ka
XXXG-01W 飛翼鋼彈
製作・文／コボパンダ

profile　　コボパンダ

　　除了擅長製作從機械題材到美少女角色系的套件之外，對比例模型也很有一套的中堅職業模型師。不僅刻線和運用塑膠板加工的精確度相當高，亦能巧妙運用多元化的塗裝技法，因此在擔綱從套件攻略到圖解製作指南等各式題材時都能大顯身手。

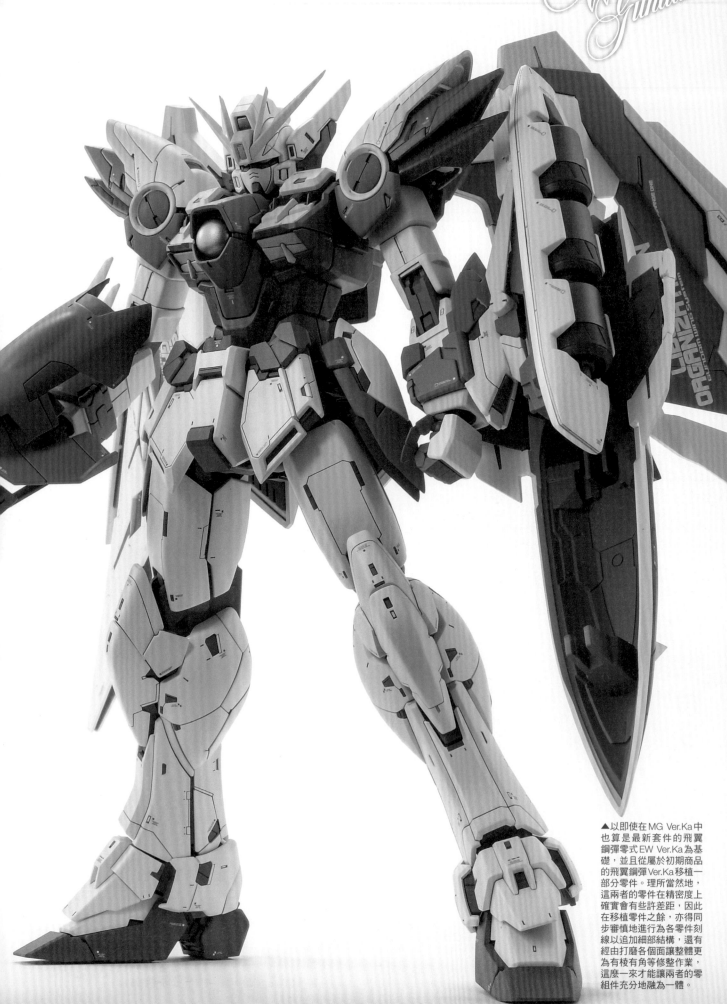

XXXG-01W WING GUNDAM

BANDAI SPIRITS 1/100 scale plastic kit "Master Grade" WING GUNDAM ZERO EW Ver.Ka + WING GUNDAM Ver.Ka
XXXG-01W WING GUNDAM
modeled&described by KOBOPANDA

▲以即使在MG Ver.Ka中也算是最新套件的飛翼鋼彈零式EW Ver.Ka為基礎，並且從屬於初期商品的飛翼鋼彈Ver.Ka移植一部分零件。理所當然地，這兩者的零件在精密度上確實會有些許差距，因此在移植零件之餘，亦得同步審慎地進行為各零件刻線以追加細部結構，還有經由打磨各個面讓整體更為有棱有角等修整作業，這麼一來才能讓兩者的零組件充分地融為一體。

▲以追加了細部結構的零件等處來說，有可能會在打磨時誤損及細部結構，這樣一來就得謹慎地重新雕刻該處了。至於末端部位則是藉由額外黏貼塑膠板的方式加以削磨銳利。

▲曲面就選用海綿研磨片來打磨。海綿研磨片本身的種類很豐富，能依據個人需求選用海綿部位厚度不同的來進行打磨。

▲平面部位要用搭配了墊片的砂紙來打磨修整。由於照片中這塊肩甲零件在正中央有道微幅的棱邊，因此在以該處為起點進行打磨之餘，亦要留意不損及原有的形狀。

▲同樣用刀刃抵住相對的另一側去鑿，藉此雕刻出楔形的缺口。在這之後則是用鑿刀配合該處的寬度再雕一次，這樣即可做出方形的細部結構了。

▲在重新雕刻散熱口這類較寬的部位時，要以鑿刀配合該處形狀用抵住的方式下壓施力。由於得施力去鑿，因此要小心別誤傷到自己了。

▲用0.1mm的BMC鑿刀來重雕屬於裝甲疊合之處。此時要以不施力而輕輕地劃過該處的方式來雕刻。

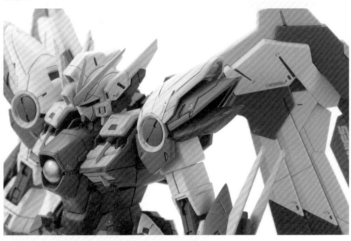

◀▲上方照片為套件素組狀態，左方照片為範例。隨著重雕各個細部結構和原本屬於一體成形的高低落差部位，使這些地方看起來都像是由複數零件組成的。另外，由照片中可知，為這款原本就具備高精密度細部結構的套件追加刻線和凹狀結構後，使整體的密度感顯得更高了。

▲等膠水乾燥後，配合塑膠零件的形狀進行切削打磨。由於這類細小零件很容易一不小心就把形狀給磨壞了，因此在為了節省時間而用較粗的砂紙打磨時必須格外謹慎才行。

▲為了將作為破壞步槍備用彈匣掛架部位的爪子零件修飾得更具銳利感，因此先將尺寸稍大一點的塑膠板牢靠地黏合固定在該處。

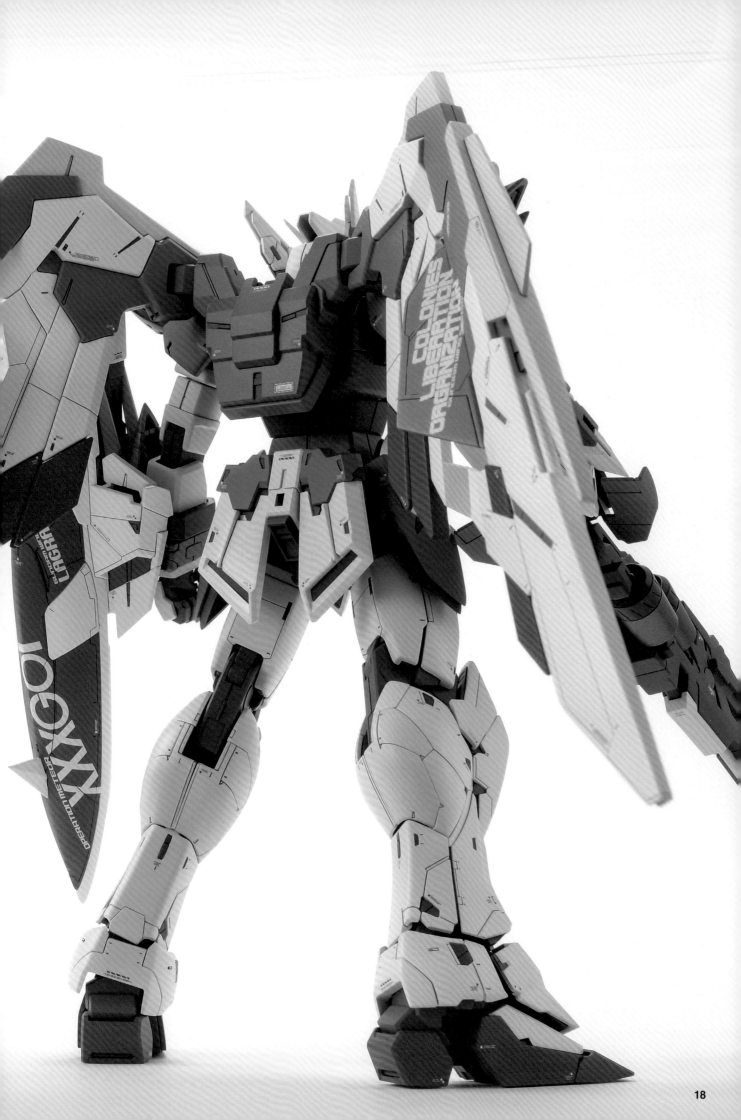

XXXG-01W WING GUNDAM

BANDAI SPIRITS 1/100 scale plastic kit "Master Grade" WING GUNDAM ZERO EW Ver.Ka + WING GUNDAM Ver.Ka
XXXG-01W WING GUNDAM
modeled&described by KOBOPANDA

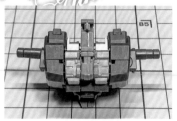
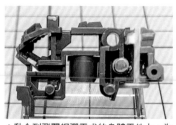
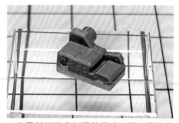
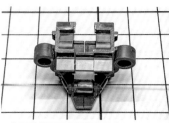

▲將兩邊的零件組裝起來以確認均衡感如何。確認過機翼零件的位置等部分後,亦要比對可動部位是否能流暢活動。為了確保強度起見,下側亦要黏貼塑膠板。

▲黏合到飛翼鋼彈零式的身體零件上。為了確保強度起見,不僅是黏合面,就連零件之間的縫隙也要用瞬間補土、瞬間膠滲入其中才行。

▲為了替推進背包調整尺寸,因此要先黏貼塑膠板等材料增寬,調整到能夠黏合在飛翼鋼彈零式上。考量到使用了ABS材質的零件,必須用瞬間膠來黏合才行。

▲為了移植飛翼鋼彈的推進背包,因此必須先在飛翼鋼彈零式的身體上削出缺口。以能夠讓零件組裝密合為前提,將該處給打磨平整。

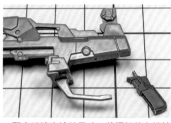
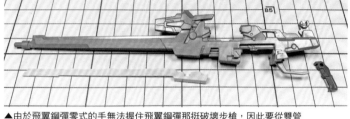

▲配合破壞步槍的尺寸,將握把的上端給削掉一些,並且用黃銅線打椿固定以確保強度。由於銜接部位有可能會裂開,因此一定要謹慎地比對並調整尺寸。

▲由於飛翼鋼彈零式的手無法握住飛翼鋼彈那挺破壞步槍,因此要從雙管破壞步槍移植整個握把部位。至於黃色零件則是把軸棒部位削掉,以便能夠分件組裝。

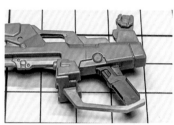
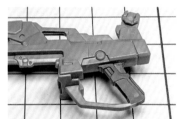

▲最後是再用塑膠板補強握把下側之餘,亦配合破壞步槍形狀修整該處的各個面。將相異零件彼此黏合起來時,選用了能發揮補強和修補效果的瞬間補土來處理。

▲將握把黏合固定住。在這個時間點要記得確認手掌零件是否能握住,以及保持力方面有無問題。也別忘了要用瞬間補土修整握把下側的形狀。

▼作為本次拼裝材料的2款套件(左側這2者),以及完成的範例(最右方)。即使以現今的觀點來看,MG版飛翼鋼彈Ver.Ka在輪廓方面也仍算是做得很不錯的套件,但相較之下,MG版飛翼鋼彈零式EW Ver.Ka則是備有在現今套件上常看到的,能夠讓內部骨架配合外裝甲活動而外露的設計,還有著造型更具銳利感等特色,有著顯著的進步。大腿與小腿肚亦有著尺寸大上了一號的分量,營造出了更具迷人魅力的體型。本範例正是利用這款套件來製作出屬於最新面貌的準MG版飛翼鋼彈EW,搶先一步呈現日後很有可能會推出的「MG版飛翼鋼彈EW Ver.Ka」。

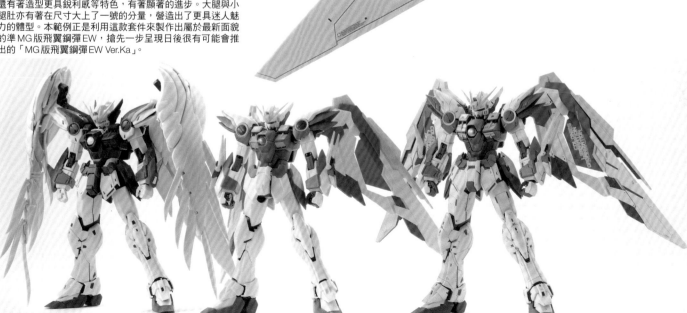

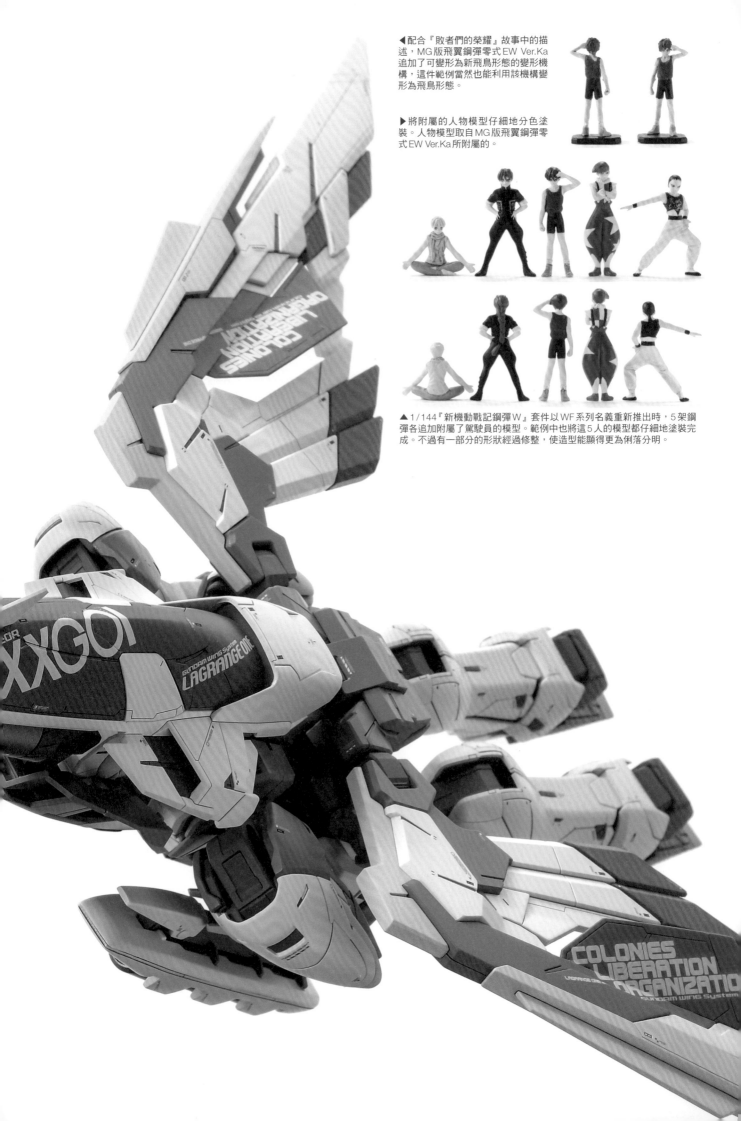

◀配合『敗者們的榮耀』故事中的描述，MG版飛翼鋼彈零式EW Ver.Ka追加了可變形為新飛鳥形態的變形機構，這件範例當然也能利用該機構變形為飛鳥形態。

▶將附屬的人物模型仔細地分色塗裝。人物模型取自MG版飛翼鋼彈零式EW Ver.Ka所附屬的。

▲1/144『新機動戰記鋼彈W』套件以WF系列名義重新推出時，5架鋼彈各追加附屬了駕駛員的模型。範例中也將這5人的模型都仔細地塗裝完成。不過有一部分的形狀經過修整，使造型能顯得更為俐落分明。

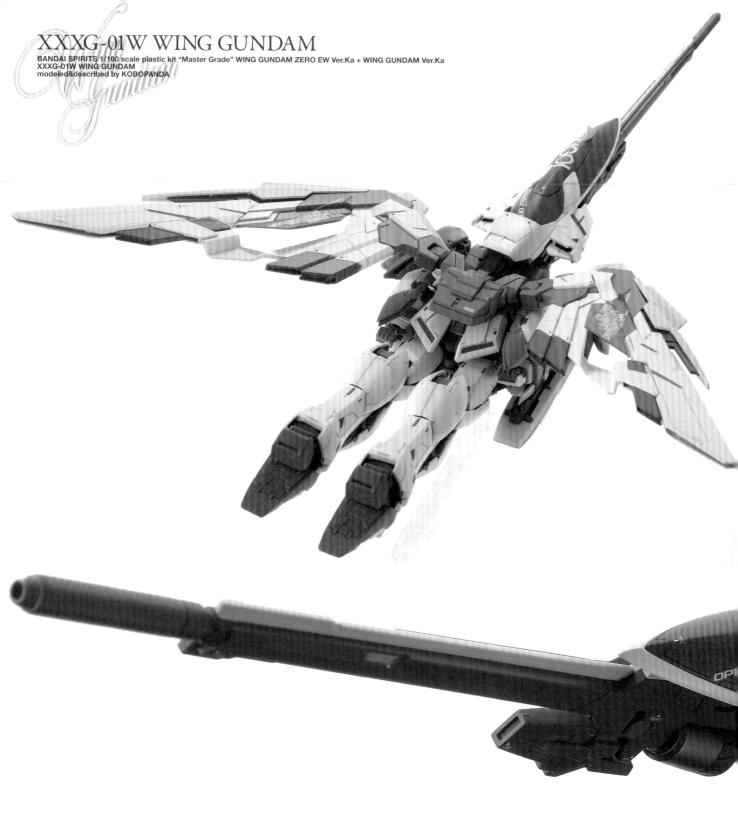

XXXG-01W WING GUNDAM

BANDAI SPIRITS 1/100 scale plastic kit "Master Grade" WING GUNDAM ZERO EW Ver.Ka + WING GUNDAM Ver.Ka
XXXG-01W WING GUNDAM
modeled&described by KOBOPANDA

■我是第一個上的喔

這次我要擔綱製作的，正是以MG系列最新作「飛翼鋼彈零式EW」（以下簡稱為零式）為基礎，在保留變形機構的前提下，經由拿MG版飛翼鋼彈Ver.Ka（以下簡稱為飛翼）進行拼裝製作來做出「新版本的飛翼鋼彈EW」。

■拼裝製作

由於與零式之間的差異在於機翼組件、背包，以及前臂外側零件，因此便從這些部位開始嘗試。為了讓機翼組件能夠連同背包一併移植，於是將零式的身體適度地削出缺口。接著就是將背包與連接軸整個移植過去。所幸背包的寬度幾乎完全一致，能夠直接黏合固定在之前削出缺口的零件上。但考量到該處為ABS材質，必須用瞬間膠系黏合材料來牢靠地黏合固定住，還得用打椿搭配塑膠板等材料做進一步的補強。前臂零件則是先為零式的零件經由堆疊補土打好基礎，再裝上飛翼的零件加以固定住而已。只是在尺寸上仍有些微的出入，必須用塑膠板等材料加以延長，藉此在造型上取得均衡才行。

■武裝

由於飛翼用護盾掛架零件在寬度方面與零式的前臂零件恰巧完全一致，又有剛好能用來扣住爪子零件的凹槽（太幸運了！），因此對零式的零件形狀稍加削磨調整之後，即可順利裝設上去。需要花功夫處理的其實只有破壞步槍，必須採取從零式的雙掌零件破壞步槍上分割出握把部位，改為移植到破壞步槍本身，儘管用打椿等方式增加了強度，但破壞步槍用有重量，導致保持力會變差，這也提高了製作時的難度，但相對地，完成之後也格外令人感到滿足呢。

■塗裝

白＝終極白＋中間灰I
藍＝亮皇家藍＋主體白
紅＝玫瑰亮紅
黃＝柔和橙＋主體白
關節灰＝用gaiacolor的各種中間灰所調出

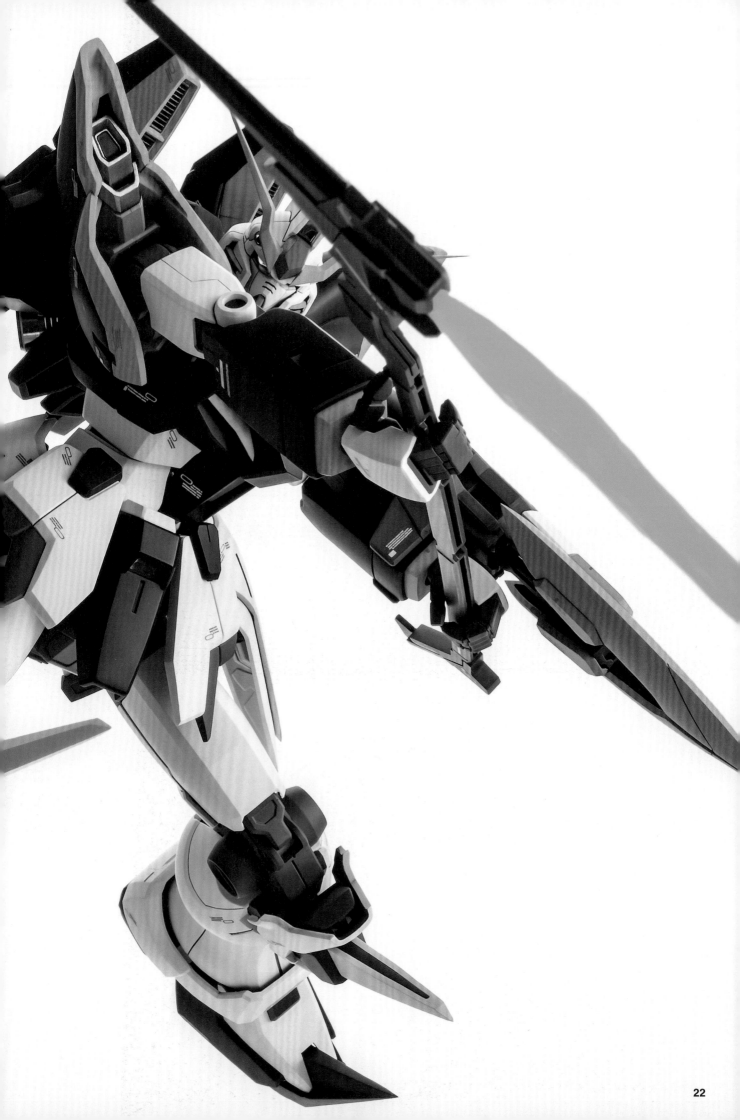

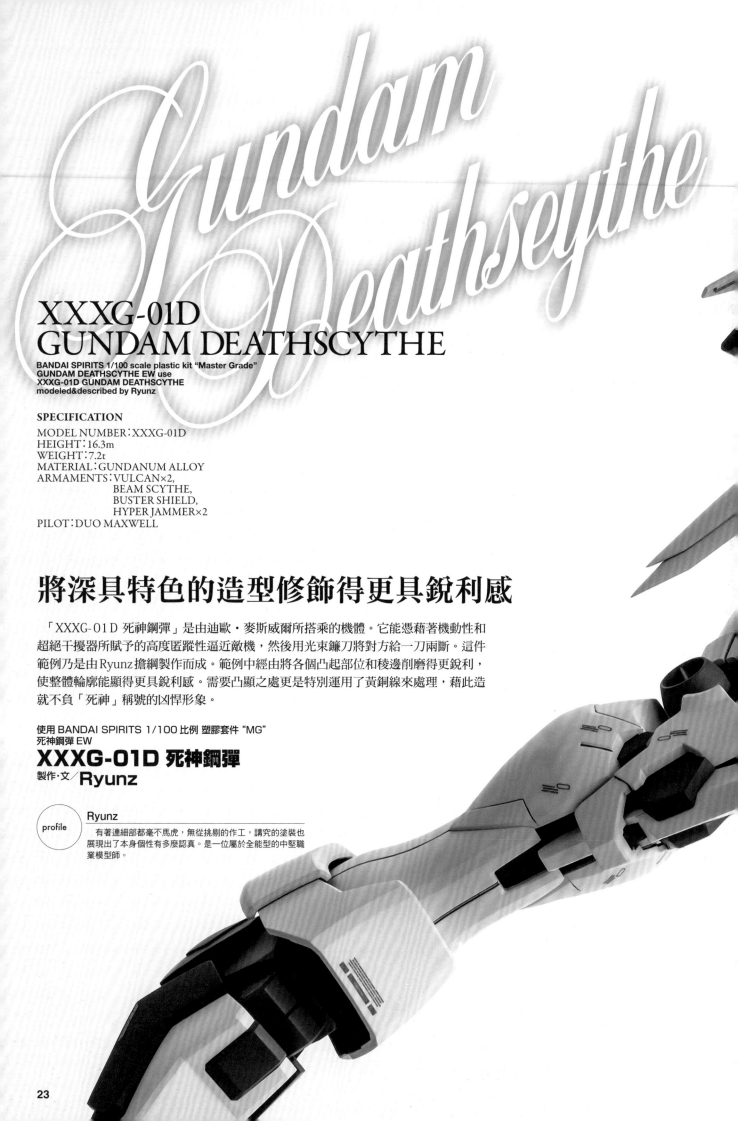

Gundam Deathseythe

XXXG-01D
GUNDAM DEATHSCYTHE

BANDAI SPIRITS 1/100 scale plastic kit "Master Grade"
GUNDAM DEATHSCYTHE EW use
XXXG-01D GUNDAM DEATHSCYTHE
modeled&described by Ryunz

SPECIFICATION

MODEL NUMBER：XXXG-01D
HEIGHT：16.3m
WEIGHT：7.2t
MATERIAL：GUNDANUM ALLOY
ARMAMENTS：VULCAN×2,
　　　　　　　BEAM SCYTHE,
　　　　　　　BUSTER SHIELD,
　　　　　　　HYPER JAMMER×2
PILOT：DUO MAXWELL

將深具特色的造型修飾得更具銳利感

　「XXXG-01D 死神鋼彈」是由迪歐・麥斯威爾所搭乘的機體。它能憑藉著機動性和超絕干擾器所賦予的高度匿蹤性逼近敵機，然後用光束鐮刀將對方給一刀兩斷。這件範例乃是由Ryunz擔綱製作而成。範例中經由將各個凸起部位和稜邊削磨得更銳利，使整體輪廓能顯得更具銳利感。需要凸顯之處更是特別運用了黃銅線來處理，藉此造就不負「死神」稱號的凶悍形象。

使用 BANDAI SPIRITS 1/100 比例 塑膠套件 "MG"
死神鋼彈 EW
XXXG-01D 死神鋼彈
製作·文／**Ryunz**

profile

Ryunz
有著連細部都毫不馬虎，無從挑剔的作工，講究的塗裝也展現出了本身個性有多麼認真。是一位屬於全能型的中堅職業模型師。

▼儘管整體的造型很簡潔，在輪廓上卻也有著很長的頭部天線、往外延伸出去的肩甲和膝裝甲，以及銳利的腳尖等特色。範例中將這些屬於機體特色之處進一步削磨得更具銳利感，使機體本身的形象能更為令人印象深刻。

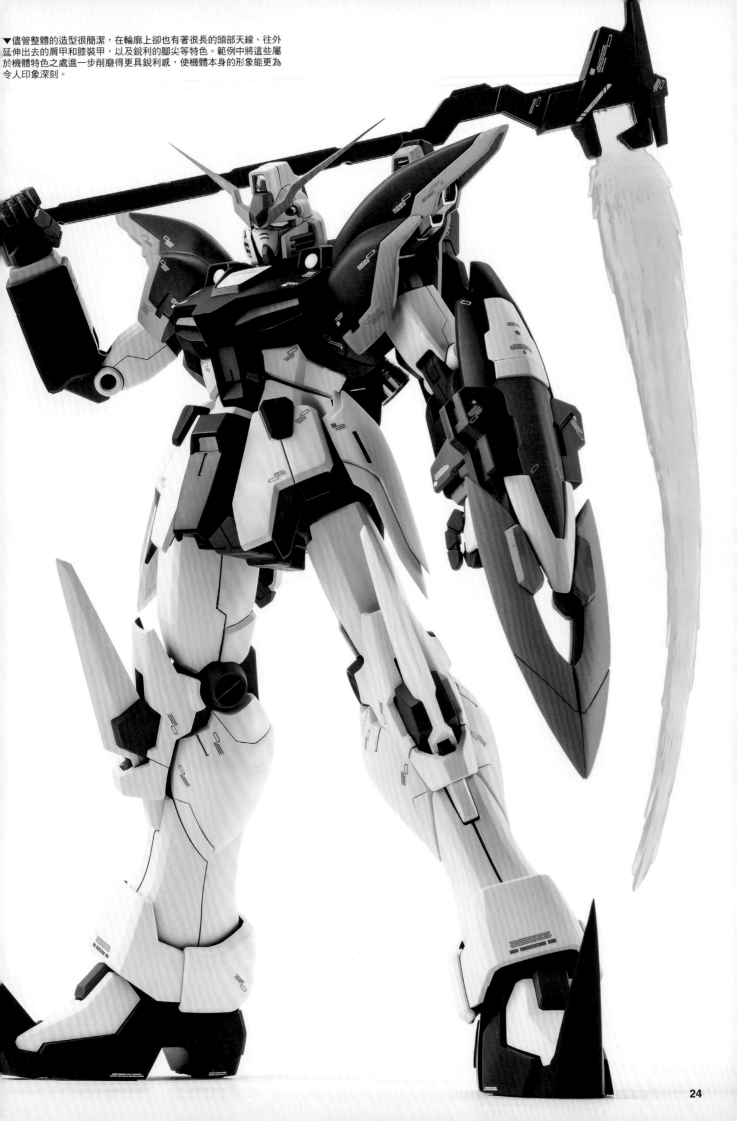

▲儘管整體的造型很簡潔，在輪廓上卻也有著很長的頭部天線、往外延伸出去的肩甲和膝裝甲，以及銳利的腳尖等特色。範例中將這些屬於機體特色之處進一步削磨得更具銳利感，使機體本身的形象能更為令人印象深刻。

▲先從中間左右的部位削斷，再用手鑽在零件上鑽挖開孔，然後裝入黃銅線。鑽挖開孔時要相當謹慎小心，才行。

▲為了延長天線，因此先將角度複寫到紙張上以作為模板。這樣一來在削磨時會更易於確認長度。

XXXG-01D GUNDAM DEATHSCYTHE

BANDAI SPIRITS 1/100 scale plastic kit "Master Grade"GUNDAM DEATHSCYTHE EW use
XXXG-01D GUNDAM DEATHSCYTHE
modeled&described by Ryunz

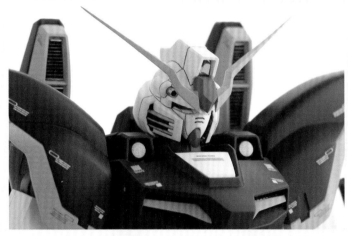 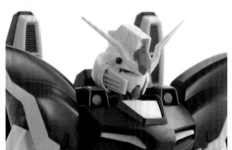

◀▲讓天線顯得更長，末端也更加銳利許多後，看起來也給人更為凶悍許多的印象。雖然製作鋼彈系MS時，將天線削磨銳利已是不可或缺的作業之一，但採用這個方式能夠令精確度變得更高。至於火神砲則是換成了市售的金屬零件。

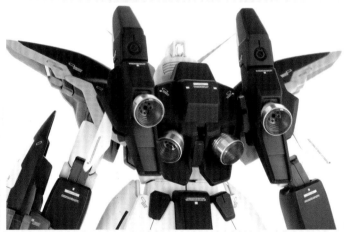 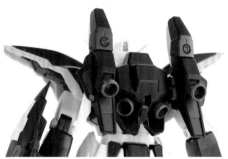

◀▲推進背包的推進噴嘴換成了市售金屬零件。在直徑方面是以視覺美感為優先，因此選用了比套件原有零件更大的直徑8mm版本。

▶膝裝甲處刀刃狀零件原本並沒有做出稜邊，因此藉由堆疊補土將該處削磨得稜角分明。這部分要從頂端一路延伸到正面線條的下緣才行。

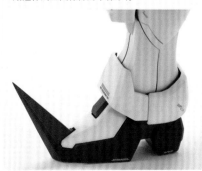

▲這就是將頂端和稜邊都削磨得更具銳利感的成果。由於腳尖和頭部天線同樣都是死神鋼彈造型上的特徵，因此會是只要加工修飾後，即可令整體給人更深刻印象的關鍵性部位。

▲腳尖部位也同樣要將從頂端一路延伸到正面線條的部分削磨得更為稜角分明。

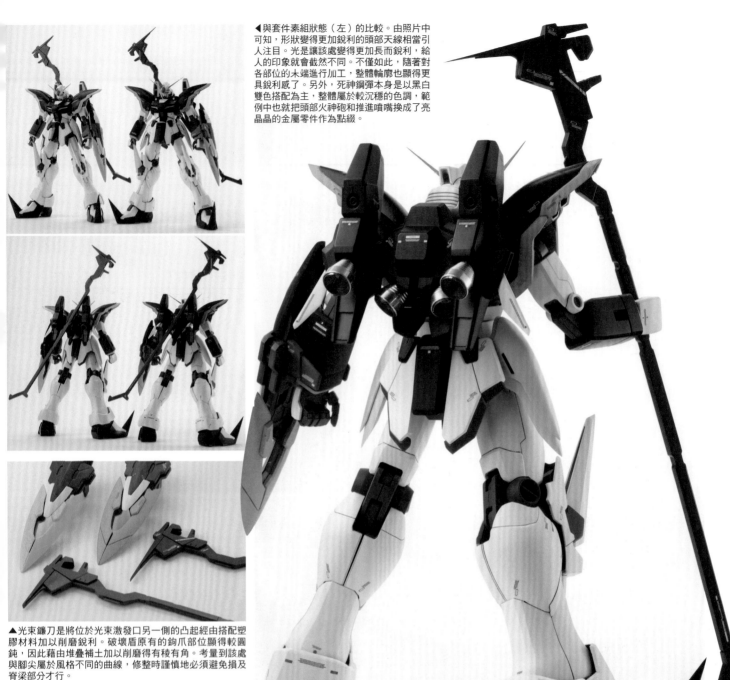

▲光束鐮刀是將位於光束激發口另一側的凸起經由搭配塑膠材料加以削磨銳利。破壞盾原有的鉤爪部位顯得較圓鈍，因此藉由堆疊補土加以削磨得有稜有角。考量到該處與腳尖屬於風格不同的曲線，修整時謹慎地必須避免損及脊梁部分才行。

▶將附屬的人物模型也仔細地分色塗裝完成。這部分有先用FUNTEC製角色模型雕刻刀將整體都重新雕刻過。

◀與套件素組狀態（左）的比較。由照片中可知，形狀變得更加銳利的頭部天線相當引人注目。光是讓該處變得更加長而銳利，給人的印象就會截然不同。不僅如此，隨著對各部位的木展進行加工，整體輪廓也顯得更具銳利感了。另外，死神鋼彈本身是以黑白雙色搭配為主，整體屬於較沉穩的色調，範例中也就把頭部火神砲和推進噴嘴換成了亮晶晶的金屬零件作為點綴。

■頭部
儘管將天線末端削磨銳利是不可或缺的，但套件本身的天線已經相當細，屬於難以直接延長＆削磨銳利的形狀，因此將末端替換為黃銅線。此時一定要留意的在於「長度」和「面」，只要分別設好基準，即可維持穩定。護頰處風葉也同樣削磨得更具銳利感。護頰末端和主攝影機削磨等處也都採取先堆疊補土，再進行削磨的方式修飾得更為俐落分明。不過純粹裝上金屬零件的話，砲口底部會被反射出來，必須事先將該處給塗上黑才行。

■身體
散熱口風葉原本並未將靠近駕駛艙這側的末端製作得很尖銳，因此藉由堆疊補土的方式將該處削磨銳利。

■臂部
肩甲末端顯得圓鈍了點，因此藉由堆疊補土的方式將該處削磨銳利。上臂側面則是追加了刻線。另外，還為關節處①字形結構的底部黏貼了蝕刻片零件。

■武器等部分
將推進背包的推進器替換成金屬零件，並且將側面小型機翼的末端給削磨銳利。至於破壞盾則是為黃色零件的外側堆疊補土，藉此將該處削磨得更為有稜有角。

■塗裝
底色對於塗裝來說相當重要，這次也就用白色底漆補土為白色部位打底，紅色與黃色部位則是用粉紅色底漆補土打底。這樣一來，除了只要用較薄的漆膜就能展現良好發色效果之外，亦可減少塗裝得不夠均勻的狀況。附帶一提，儘管這次底漆是調成相當暗沉的顏色，但底色是選用灰色。採用黑底塗裝法確實比較省時，但用黑色為底也會導致暗沉的色調變化，不管怎麼塗裝都會變得比想像中更為暗沉，必須特別留意這點才行。

白＝EX-白
紅＝超亮紅
黃＝鮮明橙
藍＝陰影黑＋EX-黑＋色之源洋紅
灰＝中間灰IV

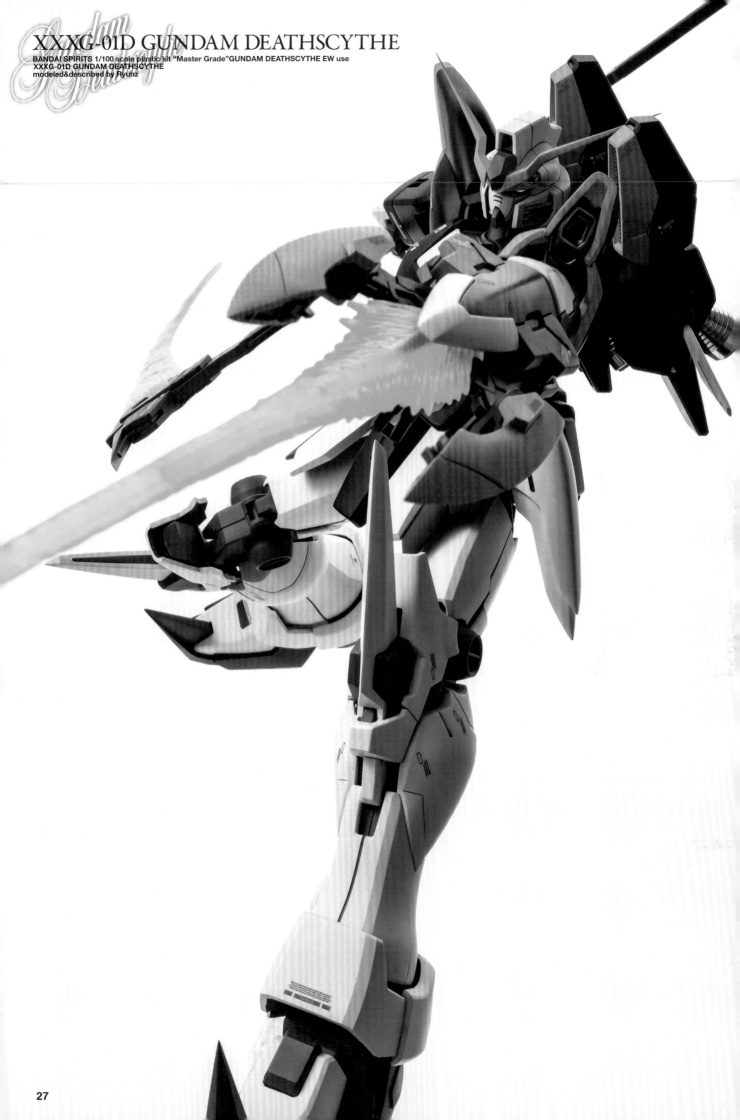

XXXG-01D GUNDAM DEATHSCYTHE

BANDAI SPIRITS 1/100 scale plastic kit "Master Grade"GUNDAM DEATHSCYTHE EW use
XXXG-01D GUNDAM DEATHSCYTHE
modeled&described by Ryunz

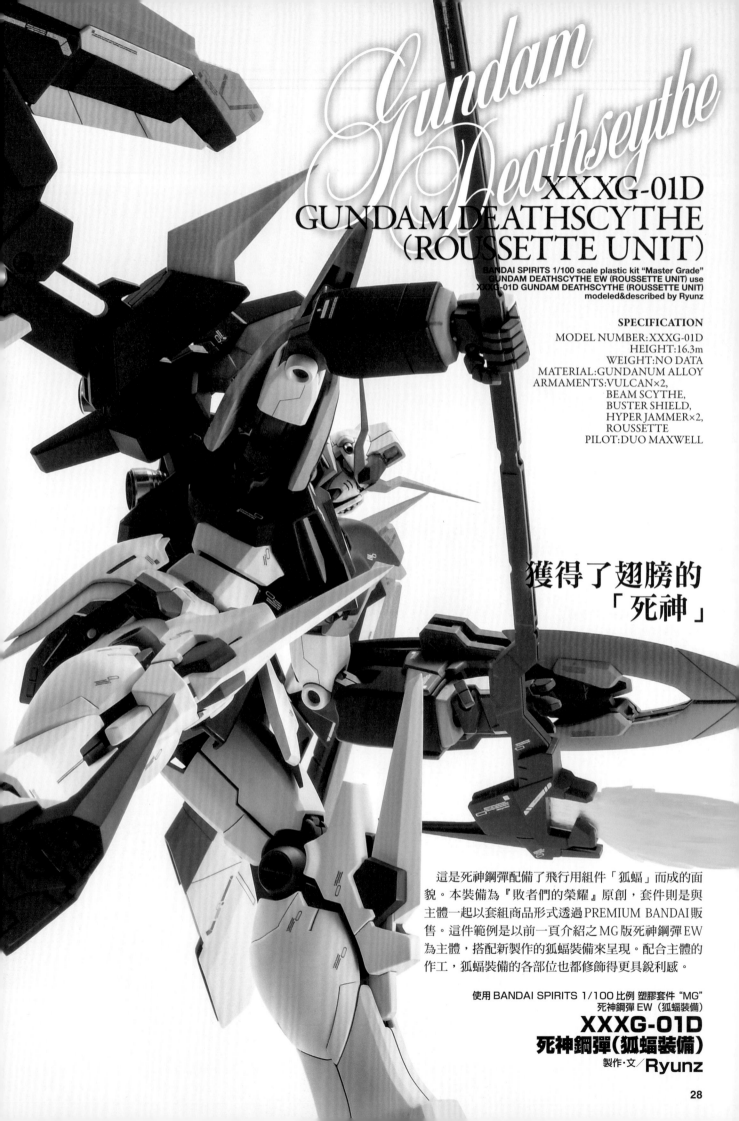

Gundam Deathscythe

XXXG-01D GUNDAM DEATHSCYTHE (ROUSSETTE UNIT)

BANDAI SPIRITS 1/100 scale plastic kit "Master Grade"
GUNDAM DEATHSCYTHE EW (ROUSSETTE UNIT) use
XXXG-01D GUNDAM DEATHSCYTHE (ROUSSETTE UNIT)
modeled&described by Ryunz

SPECIFICATION
MODEL NUMBER:XXXG-01D
HEIGHT:16.3m
WEIGHT:NO DATA
MATERIAL:GUNDANUM ALLOY
ARMAMENTS:VULCAN×2,
BEAM SCYTHE,
BUSTER SHIELD,
HYPER JAMMER×2,
ROUSSETTE
PILOT:DUO MAXWELL

獲得了翅膀的「死神」

這是死神鋼彈配備了飛行用組件「狐蝠」而成的面貌。本裝備為『敗者們的榮耀』原創，套件則是與主體一起以套組商品形式透過PREMIUM BANDAI販售。這件範例是以前一頁介紹之MG版死神鋼彈EW為主體，搭配新製作的狐蝠裝備來呈現。配合主體的作工，狐蝠裝備的各部位也都修飾得更具銳利感。

使用BANDAI SPIRITS 1/100 比例 塑膠套件 "MG"
死神鋼彈 EW（狐蝠裝備）
XXXG-01D
死神鋼彈（狐蝠裝備）
製作・文／Ryunz

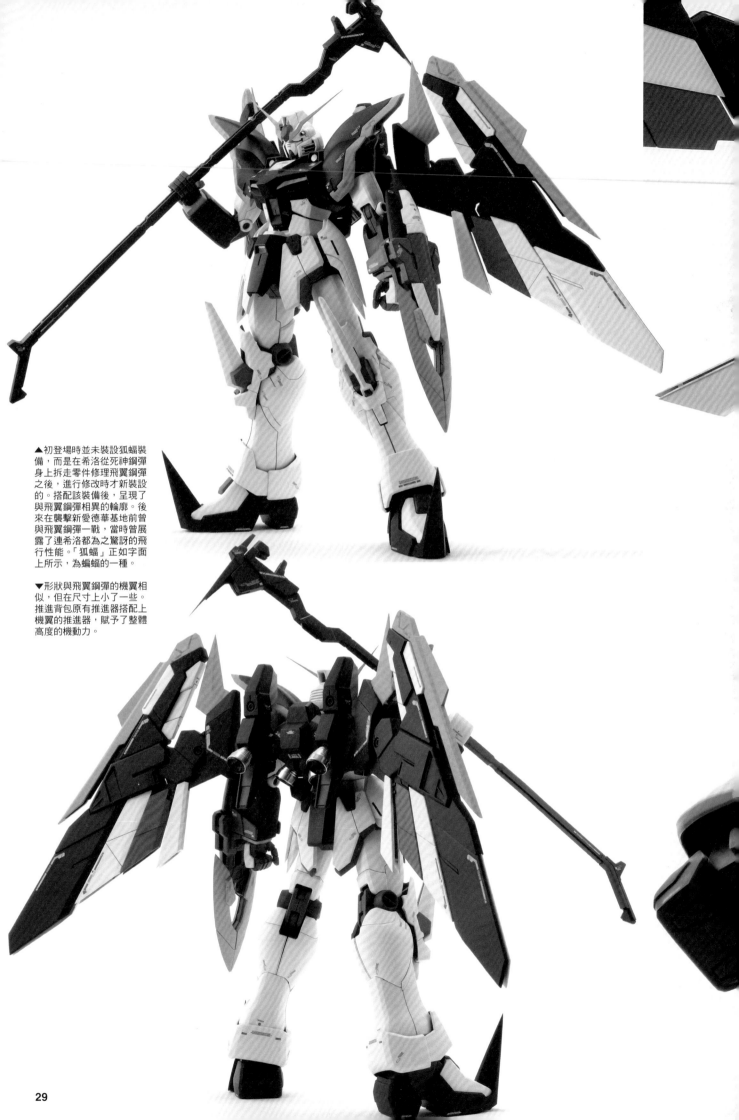

▲初登場時並未裝設狐蝠裝備，而是在希洛從死神鋼彈身上拆走零件修理飛翼鋼彈之後，進行修改時才新裝設的。搭配該裝備後，呈現了與飛翼鋼彈相異的輪廓。後來在襲擊新愛德華基地前曾與飛翼鋼彈一戰，當時曾展露了連希洛都為之驚訝的飛行性能。「狐蝠」正如字面上所示，為蝙蝠的一種。

▼形狀與飛翼鋼彈的機翼相似，但在尺寸上小了一些。推進背包原有推進器搭配上機翼的推進器，賦予了整體高度的機動力。

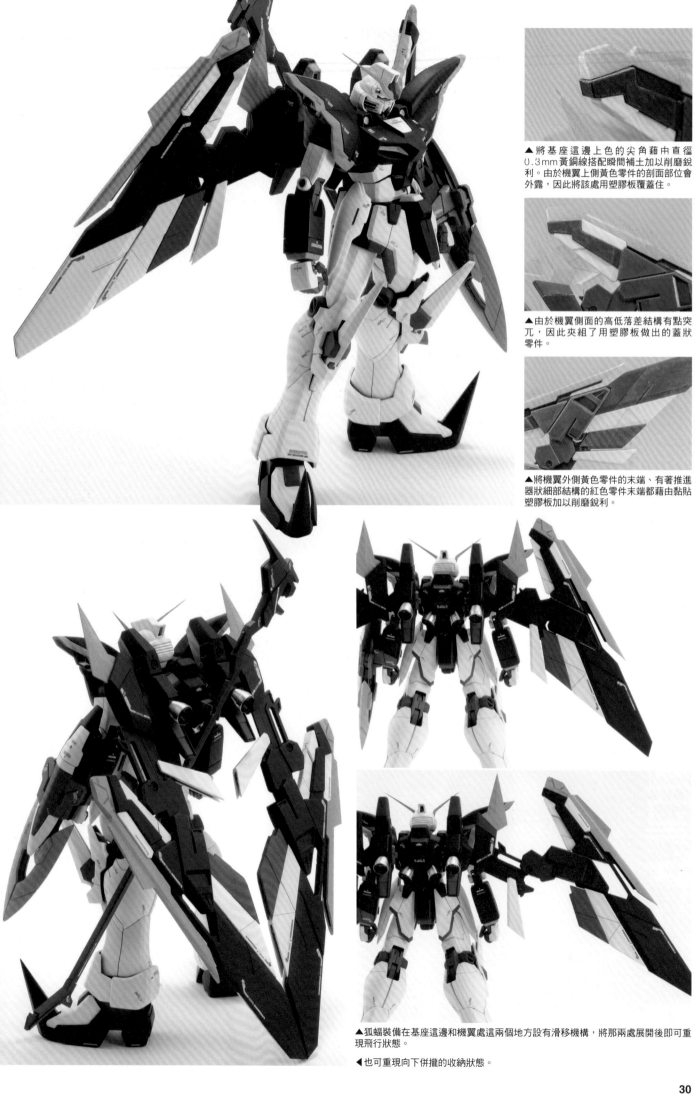

▲將基座這邊上色的尖角藉由直徑
0.3mm黃銅線搭配瞬間補土加以削磨銳
利。由於機翼上側黃色零件的剖面部位會
外露，因此將該處用塑膠板覆蓋住。

▲由於機翼側面的高低落差結構有點突
兀，因此夾組了用塑膠板做出的蓋狀
零件。

▲將機翼外側黃色零件的末端、有著推進
器狀細部結構的紅色零件末端都藉由黏貼
塑膠板加以削磨銳利。

▲狐蝠裝備在基座這邊和機翼處這兩個地方設有滑移機構，將那兩處展開後即可重
現飛行狀態。

◀也可重現向下併攏的收納狀態。

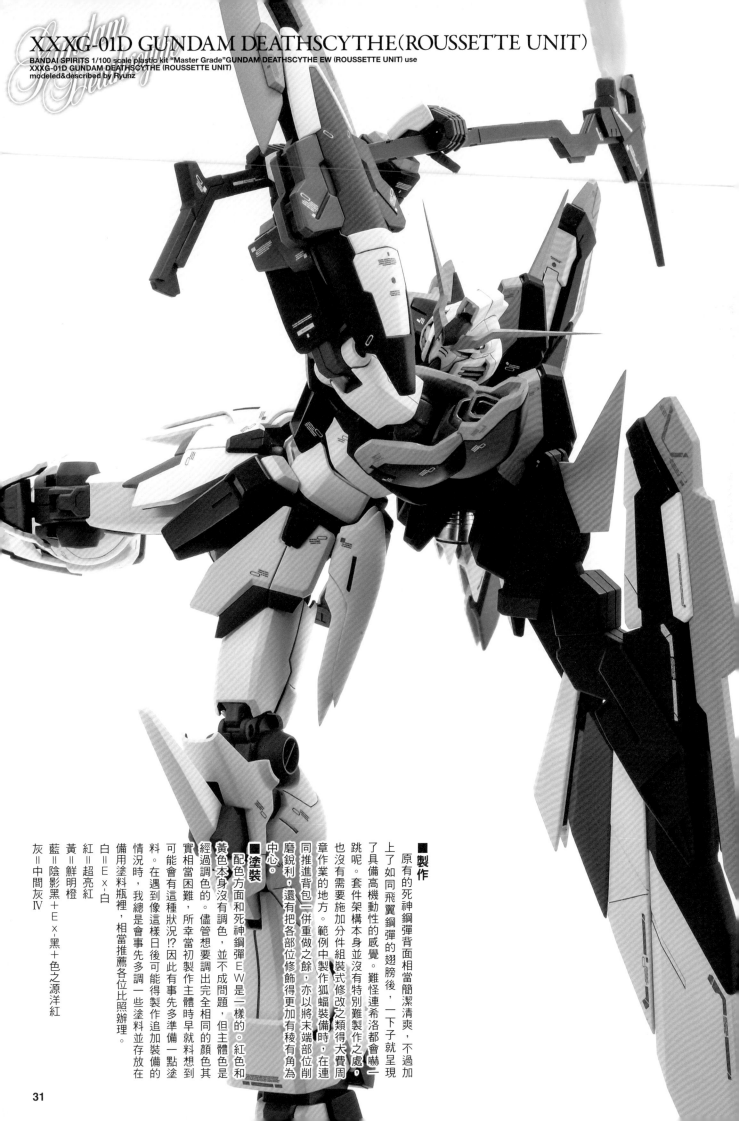

XXXG-01D GUNDAM DEATHSCYTHE(ROUSSETTE UNIT)

BANDAI SPIRITS 1/100 scale plastic kit "Master Grade"GUNDAM DEATHSCYTHE EW (ROUSSETTE UNIT) use
XXXG-01D GUNDAM DEATHSCYTHE (ROUSSETTE UNIT)
modeled&described by Ryunz

■製作

原有的死神鋼彈背面相當簡潔清爽，不過加上了如同飛翼鋼彈的翅膀後，一下子就呈現了具備高機動性的感覺。難怪連希洛都會嚇一跳呢。套件架構本身並沒有特別難製作之處，也沒有需要施加分件組裝式修改之類的地方。範例中製作狐蝠裝備時，在連同推進背包一併重做之餘，亦以將末端部位削磨銳利，還有把各部位修飾得更加有稜有角為中心。

■塗裝

配色方面和死神鋼彈EW是一樣的。紅色和黃色本身沒有調色，並不成問題，但主體色是經過調色的。儘管想要調出完全相同的顏色其實相當困難，所幸當初製作主體時早就料想到可能會有這種狀況!?因此有事先多準備一點塗料。在遇到這種狀況時，我總是會多調一些塗料並存放在備用塗料瓶裡，相當推薦各位比照辦理。

白＝Ex・白
紅＝超亮紅
黃＝鮮明橙
藍＝陰影黑＋Ex・黑＋色之源洋紅
灰＝中間灰IV

31

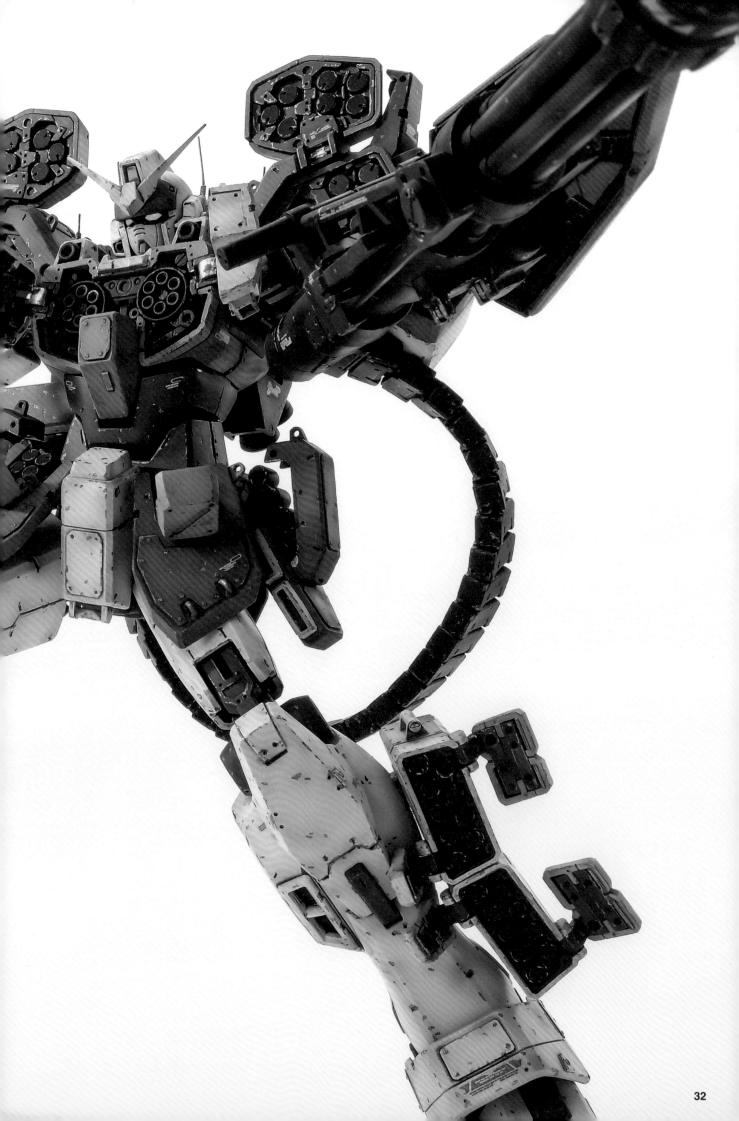

XXXG-01H
GUNDAM HEAVYARMS

BANDAI SPIRITS 1/100 scale plastic kit "Master Grade"
GUNDAM HEAVYARMS EW use
XXXG-01H GUNDAM HEAVYARMS
modeled&described by Naoki KIMURA

SPECIFICATION

MODEL NUMBER：XXXG-01H
HEIGHT：16.7m
WEIGHT：7.7t
MATERIAL：GUNDANUM ALLOY
ARMAMENTS：VULCAN×2,
　　　　　　MACHINE CANNON×2,
　　　　　　BEAM GATLING,
　　　　　　HORMING MISSILE,
　　　　　　GATLING×2,
　　　　　　MICRO MISSILE,
　　　　　　ARMY KNIFE
PILOT：TROWA BARTON

添加著重於表現軍武風格的細部修飾

　　「XXXG-01H 重武裝鋼彈」是特洛瓦·巴頓所搭乘的機體。它的全身上下搭載了各式火器，具備了足以單機毀滅整支敵方部隊或基地的攻擊力。這件範例出自有著「尖兵」稱號的木村直貴之手，他為套件的全身各處追加了增裝裝甲、螺栓、吊鉤扣具等著重於表現軍武風格的細部結構。不僅如此，更施加了舊化塗裝和戰損痕跡，藉此給人經歷過激烈地面戰的印象。

使用 BANDAI SPIRITS 1/100 比例 塑膠套件 "MG"
重武裝鋼彈 EW
XXXG-01H 重武裝鋼彈
製作·文／木村直貴

profile　**木村直貴**
　　無論是在製作和塗裝方面都很擅長融入軍武風格修飾手法的王牌職業模型師。同時也是居住在和歌山的大正琴代理師父。

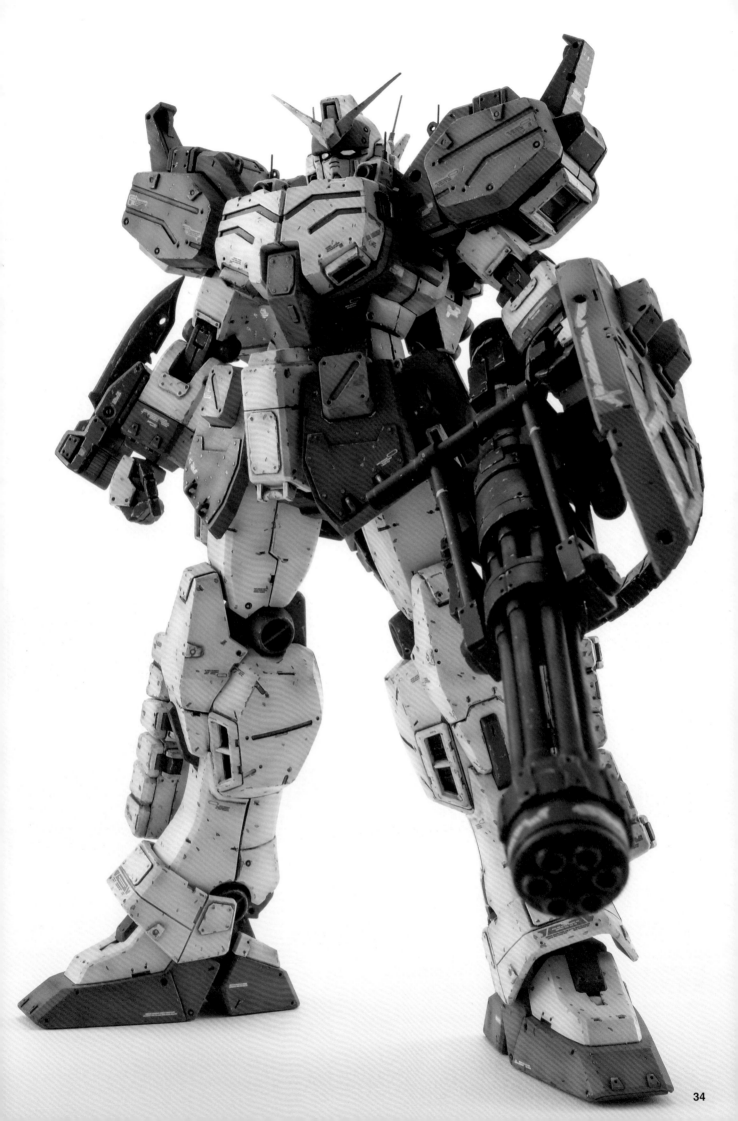

XXXG-01H GUNDAM HEAVYARMS

BANDAI SPIRITS 1/100 scale plastic kit "Master Grade"GUNDAM HEAVYARMS EW use
XXXG-01H GUNDAM HEAVYARMS
modeled&described by Naoki KIMURA

▶主要製作重點在於能夠提高通信能力的「鞭狀天線」、用來防禦關節等重要部位的「增裝裝甲」、用來掛載選配式裝的「吊鉤扣具」，以及用來固定全身各處裝甲的「螺栓（鉚釘）」等4種部位。這方面是以現用兵器為參考，構思若是改為設置在MS身上時會如何運用，據此為各處添加細部結構。

▲在為駕駛艙蓋黏貼塑膠板加以增厚之餘，亦追加了增裝裝甲板。腹部也利用塑膠板往上下左右方向增寬。

▲在額部裝甲的側面追加螺栓狀細部結構。頭部側面天線改用金屬線來製作。該處基座更是利用拿極細銅線纏繞而成的彈簧來呈現。

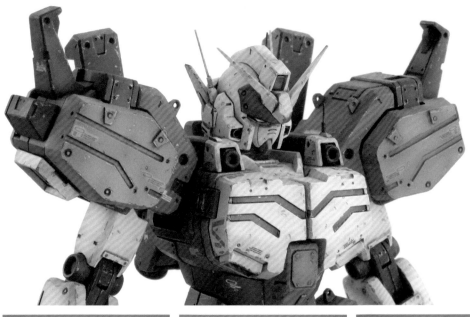

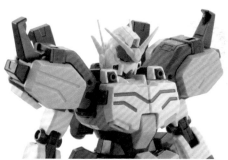

◀▲隨著將天線製作得更具銳利感，看起來也更具比例感了。這部分並非單純地更換為金屬線，而是把基座一併製作成線圈狀，使整體能顯得更具氣氛。至於肩頭機關加農砲則是也為頂面追加了天線。

▲腰部追加了著重於保護大腿頂部的增裝裝甲。另外，由於無論是步兵或戰車多半都會在裙甲和腿部一帶掛載選配式裝備，因此為這部分設置了較多的眼板和吊鉤扣具狀細部結構。

▲為推進背包頂面追加用焊錫線製作的吊鉤扣具狀細部結構。不僅如此，還為左側增設了天線。至於光束格林機砲掛架基座的凹槽則是用補土填滿。

▲為肩甲頂面追加用塑膠材料製作的眼板。導向飛彈部位也為艙蓋內部追加了螺栓孔狀細部結構。至於臂部則是以替關節一帶設置增裝裝甲為主。

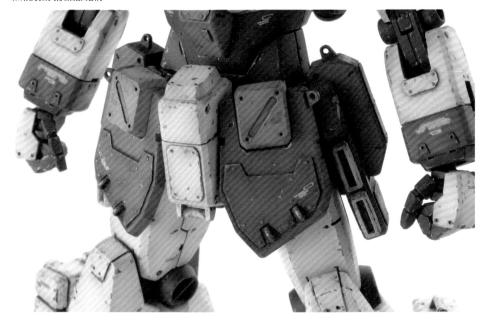

◀▲追加了增裝裝甲、螺栓孔、吊鉤扣具狀細部結構等各種軍武風格表現的腰部。相對於給人較簡潔印象的上半身，這一帶的視覺資訊量明顯地高了許多。

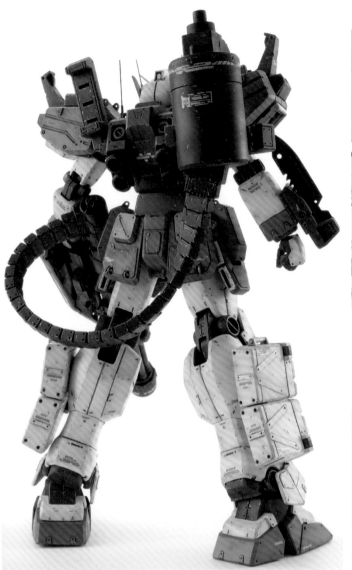

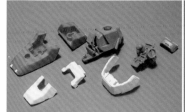

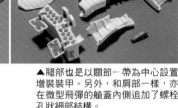

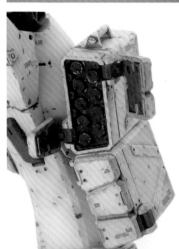

▲腿部也是以關節一帶為中心設置增裝裝甲。另外，和肩部一樣，亦在微型飛彈的艙蓋內側追加了螺栓孔狀細部結構。

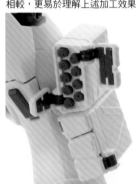

◀▼與套件素組狀態（右方照片）相較，更易於理解上述加工效果。

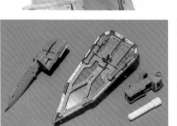

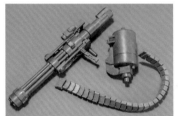

▲軍用短刀是將刀尖削磨銳利，並且追加了圓孔狀細部結構。至於護盾則是沿著內側的邊緣黏貼補強板。

▲除了追加螺栓孔狀細部結構以外，光束格林機砲是直接製作完成的。話雖如此，想要為彈鏈的每一節（共計30個）都追加細部結構，其實也需要花上不少功夫。

▶與套件素組狀態（左）的比較。由照片可知，隨著為全身各處設置增裝裝甲、螺栓孔、吊鉤扣具等細部結構之後，視覺資訊量明顯提升到更高的層次。不僅如此，施加戰損痕跡和髒汙塗裝後，更是能令人想像在地面上歷經一番激戰。

▲附屬的人物模型也仔細地分色塗裝。由於瀏海造型似乎貧弱了點，因此用塑膠板延長加以削磨銳利。

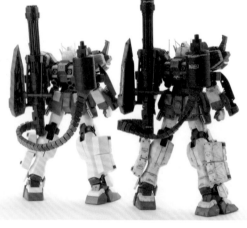

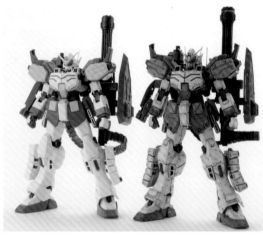

■移動火藥庫來也！

儘管壓倒性的重裝備確實是魅力所在，但重武裝鋼彈（簡稱重武裝）也是5大鋼彈中最明顯繼承RX-78-2鋼彈特色的機體，是能令資深鋼彈迷產生親近感而格外偏愛的MS呢。在故事中即使被稱笨蛋也仍堂堂正正地對決，更毫不打算跳躍閃避攻擊，始終穩穩地在地面上開火迎戰的模樣，實在太令人感動了（淚）！由於收到了要製作成重武裝風格的指示，因此我也拿出了絕活來料理成「超硬派」風味呢！

■先從事前準備著手

MG版重武裝EW的胸腔和肩甲等處相當厚實，還充分地比照設定圖稿重現了銳利感的輪廓，真的相當出色。另外，經由細膩的零件分割設計重現了所有機構，就算純粹組裝完成也相當有成就感，可說是一款超級套件！儘管這次製作上以添加細部結構的作業為主，不過為了呈現紮實的軍武風格，因此也將體型修改得更穩定。具體來說就是以讓頗具分量的上半身、修長的腿部更流暢地相連為目標，縮減股關節的幅度、增添腹部～腰部的分量。

■添加細膩的韻味！

大致來說，想要營造出「飛機風格」就要靠「追加刻線」，打算凸顯「軍武風格」就得「添加小零件」，這樣一來即可做得有那麼一回事。所以呢，這次為了表現出軍武風格，因此選擇以「黏貼細部結構」為主，但光是這麼做還不足以塑造出比例感，於是按照往例以著重均衡感為前提，設置了門鎖溝、螺栓孔、缺稜角的細部結構等修飾。亦即追加了適合套件在帥氣MS身上的軍武風格細部結構。

■火焰與煙的燻烤！

基本色均是使用GSI Creos製Mr.COLOR。

白＝白色底漆補土＋皮革色
紅＝RLM 23紅色＋其他
橙＝黃橙色＋白色＋其他
黃＝超亮黃＋白色
關節灰＝用gaiacolor之類的底漆補土調色，然後加入綠色和褐色
武器灰＝黑色底漆補土＋灰色底漆補土

為了讓髒汙塗料能更充分地咬合在漆膜表面上，因此有先加入適量的消光劑再進行塗裝。

XXXG-01H GUNDAM HEAVYARMS

BANDAI SPIRITS 1/100 scale plastic kit "Master Grade"GUNDAM HEAVYARMS EW use
XXXG-01H GUNDAM HEAVYARMS
modeled&described by Naoki KIMURA

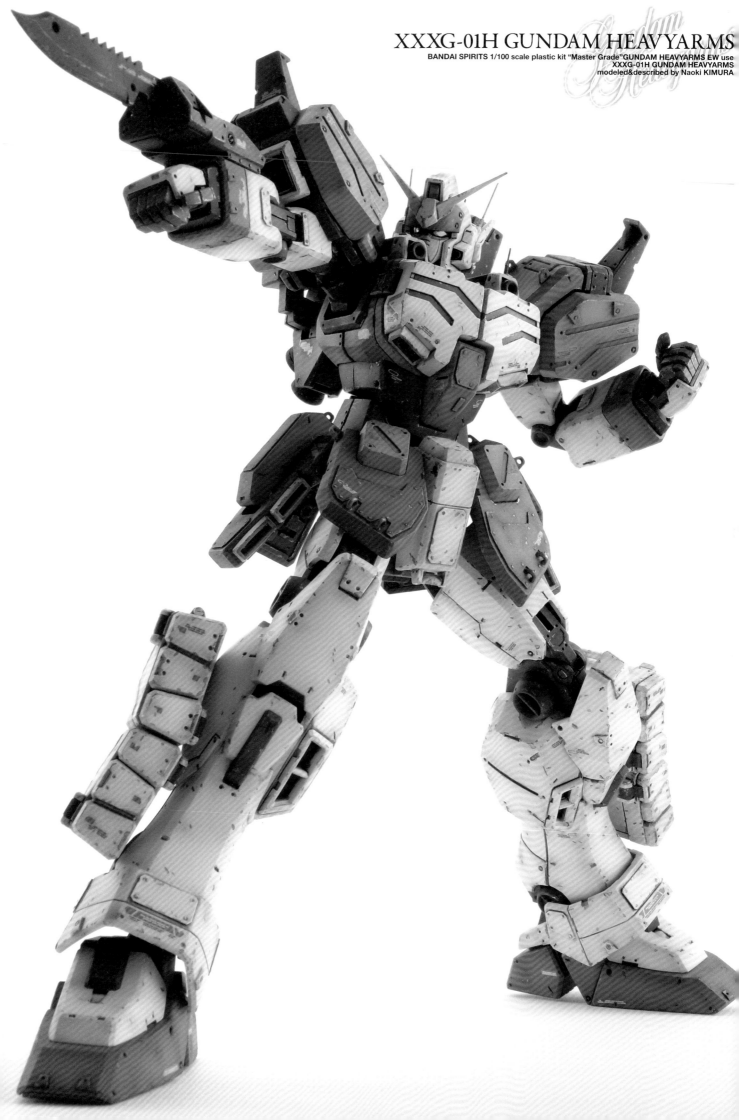

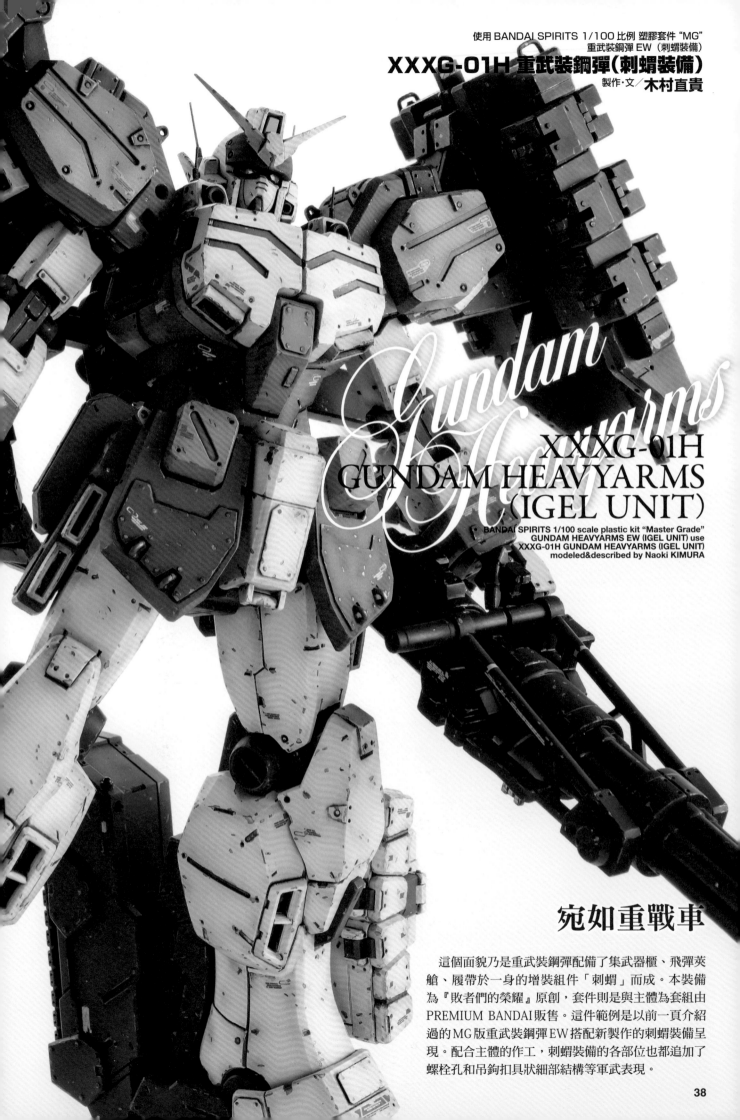

使用 BANDAI SPIRITS 1/100 比例 塑膠套件 "MG"
重武裝鋼彈 EW（刺蝟裝備）

XXXG-01H 重武裝鋼彈（刺蝟裝備）

製作·文／木村直貴

Gundam Heavyarms

XXXG-01H GUNDAM HEAVYARMS (IGEL UNIT)

BANDAI SPIRITS 1/100 scale plastic kit "Master Grade"
GUNDAM HEAVYARMS EW (IGEL UNIT) use
XXXG-01H GUNDAM HEAVYARMS (IGEL UNIT)
modeled&described by Naoki KIMURA

宛如重戰車

　這個面貌乃是重武裝鋼彈配備了集武器櫃、飛彈夾艙、履帶於一身的增裝組件「刺蝟」而成。本裝備為『敗者們的榮耀』原創，套件則是與主體為套組由 PREMIUM BANDAI 販售。這件範例是以前一頁介紹過的 MG 版重武裝鋼彈 EW 搭配新製作的刺蝟裝備呈現。配合主體的作工，刺蝟裝備的各部位也都追加了螺栓孔和吊鉤扣具狀細部結構等軍武表現。

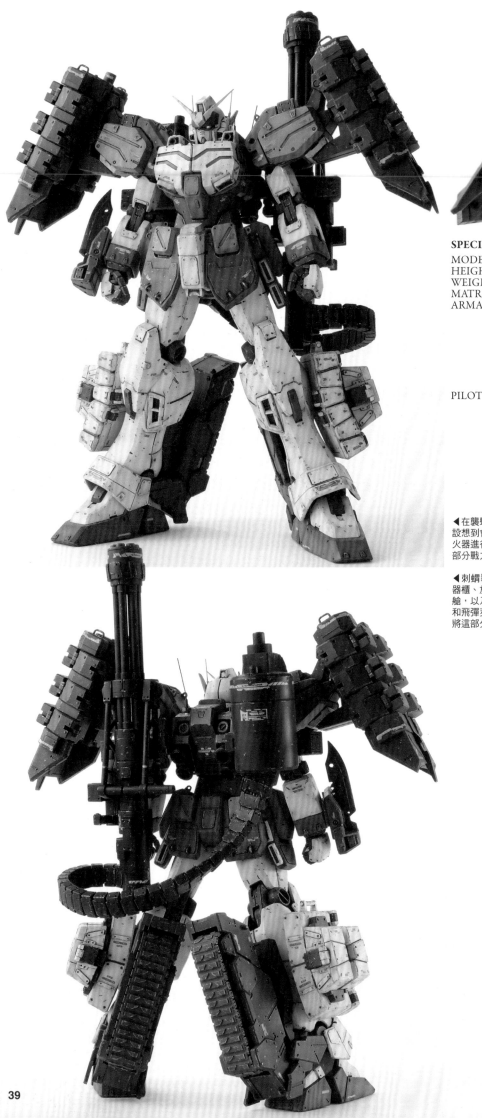

SPECIFICATION
MODEL NUMBER:XXXG-01H
HEIGHT:16.7m
WEIGHT:NO DATA
MATRLIAL:GUNDANUM ALLOY
ARMAMENTS:VULCAN×2,
　　　　　　MACHINE CANNON×2,
　　　　　　BEAM GATLING,
　　　　　　HORMING MISSILE,
　　　　　　GATLING×2,
　　　　　　MICRO MISSILE,
　　　　　　ARMY KNIFE,
　　　　　　IGEL
PILOT:TROWA BARTON

◀在襲擊科西嘉基地時搭載了這身裝備。由於已設想到會遇上遭到包圍的情況，因此便運用搭載火器進行全方位射擊，一舉殲滅了該基地的絕大部分戰力。「IGEL」在德語中意指刺蝟。

◀刺蝟裝備乃是由單側12個區塊構成的肩部武器櫃、於腿部微型飛彈外側進一步增裝的飛彈莢艙，以及設置在腿部背面的履帶所構成。武器櫃和飛彈莢艙發射所有彈藥後會形成呆重，屆時可將這部分全數排除。

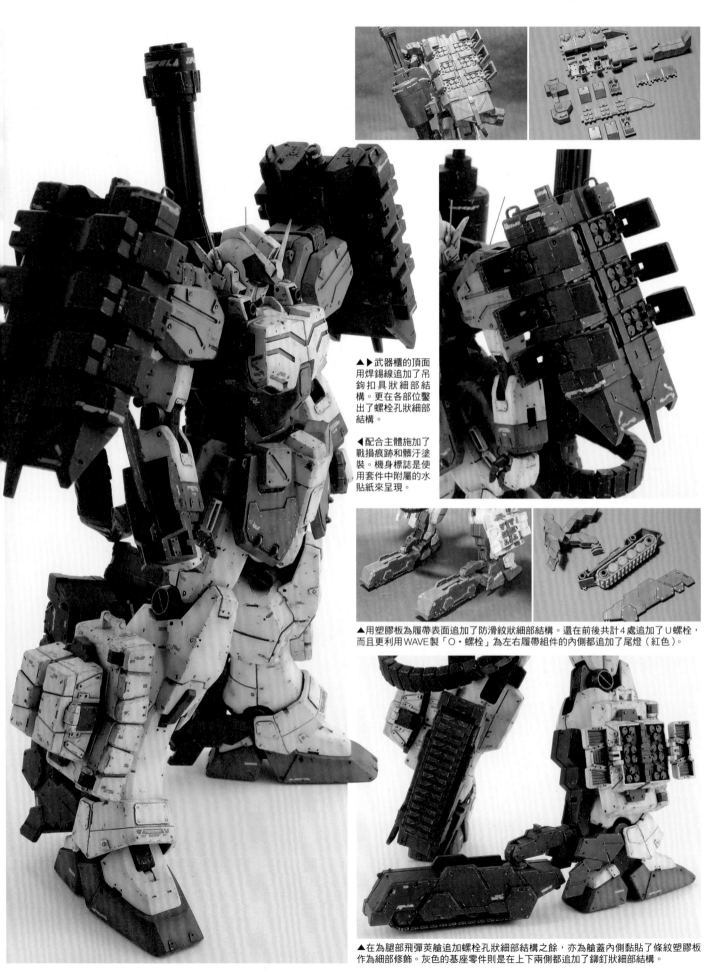

XXXG-01H GUNDAM HEAVYARMS(IGEL UNIT)

BANDAI SPIRITS 1/100 scale plastic kit "Master Grade"GUNDAM HEAVYARMS EW (IGEL UNIT) use
XXXG-01H GUNDAM HEAVYARMS (IGEL UNIT)
modeled&described by Naoki KIMURA

▲▶武器櫃的頂面用焊錫線追加了吊鉤扣具狀細部結構。更在各部位鑿出了螺栓孔狀細部結構。

◀配合主體施加了戰損痕跡和髒汙塗裝。機身標誌是使用套件中附屬的水貼紙來呈現。

▲用塑膠板為履帶表面追加了防滑紋狀細部結構。還在前後共計4處追加了U螺栓，而且更利用WAVE製「O‧螺栓」為左右履帶組件的內側都追加了尾燈（紅色）。

▲在為腿部飛彈莢艙追加螺栓孔狀細部結構之餘，亦為艙蓋內側黏貼了條紋塑膠板作為細部修飾。灰色的基座零件則是在上下兩側都追加了鉚釘狀細部結構。

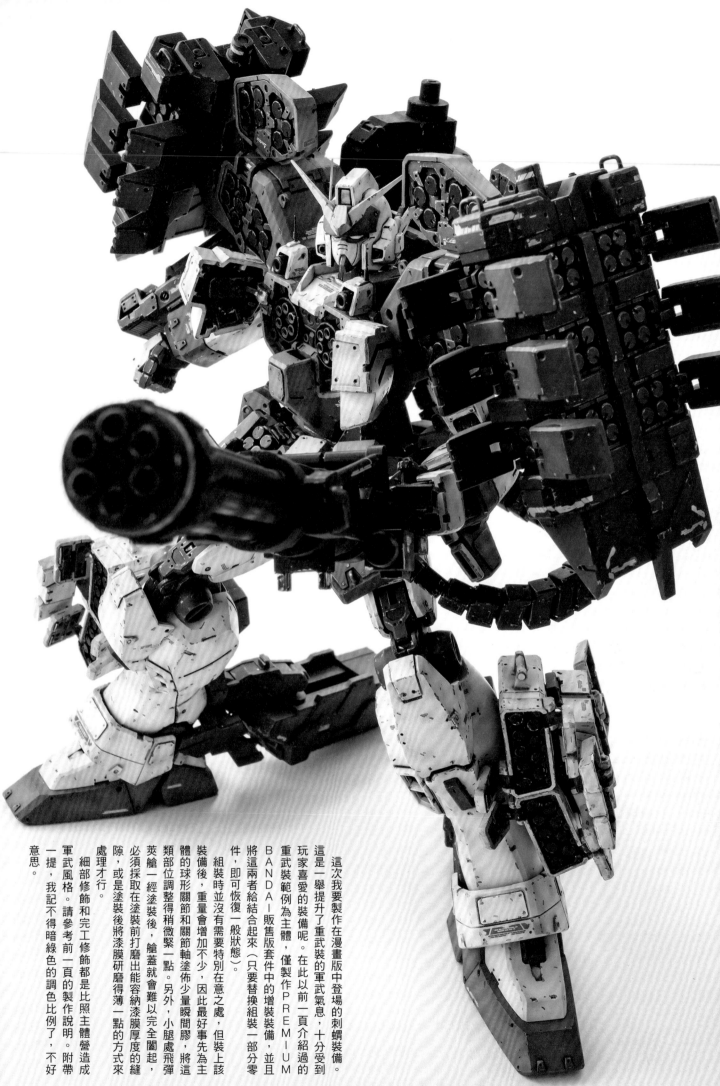

這次我要製作在漫畫版中登場的刺蝟裝備。

這是一舉提升了重武裝的軍武氣息，十分受到玩家喜愛的裝備呢。在此以前一頁介紹過的重武裝範例為主體，僅製作PREMIUM BANDAI販售版套件中的增裝裝備，並且將這兩者給結合起來（只要替換組裝一部分零件，即可恢復一般狀態）。

組裝時並沒有需要特別在意之處，但裝上該裝備後，重量會增加不少，因此最好事先為主體的球形關節和關節軸塗佈少量瞬間膠，將這類部位調整得稍微緊一點。另外，小腿處飛彈莢艙一經塗裝後，艙蓋就會難以完全闔起，必須採取在塗裝前打磨出能容納漆膜厚度的縫隙，或是塗裝後將漆膜研磨得薄一點的方式來處理才行。

細部修飾和完工修飾都是比照主體營造成軍武風格。請參考前一頁的製作說明。附帶一提，我記不得暗綠色的調色比例了，不好意思。

Gundam Sandrock

XXXG-01SR
GUNDAM SANDROCK

BANDAI SPIRITS 1/100 scale plastic kit
"Master Grade"GUNDAM SANDROCK EW use
XXXG-01SR GUNDAM SANDROCK
modeled&described by Yasutaka TANAKA

SPECIFICATION

MODEL NUMBER：XXXG-01SR
HEIGHT：16.5m
WEIGHT：7.5t
MATERIAL：GUNDANUM ALLOY
ARMAMENTS：VULCAN×2,
MISSILE×2,
HEAT SHOTEL×2,
SHIELD,
SHIELD FLASH,
CROSS CRUSHER
PILOT：QUATRE RABARBA WINNER

※以上為沙漠鋼彈主體的數據

以自製手法來呈現氣墊組件

「XXXG-01SR 沙漠鋼彈」是由卡特爾‧拉巴伯‧溫拿所搭乘的機體。它著重於力量和重裝甲，擅長進行沙漠戰。另外，在武裝方面備有如同字面上所示，刀身為彎曲狀的電熱彎刀這種獨特武裝。因為這件範例需要連同主體一併製作出屬於選配式裝備的氣墊組件，所以委由在自製模型領域具備頂尖實力的田中康貴來擔綱。還請各位仔細鑑賞這件擁有超凡魄力的作品。

使用 BANDAI SPIRITS 1/100 比例 塑膠套件 "MG"
沙漠鋼彈 EW

XXXG-01SR 沙漠鋼彈
製作‧文／田中康貴

profile

田中康貴
為 HOBBY JAPAN 月刊最具代表性的自製模型派職業模型師之一。擅長利用塑膠板來製作零件，在建構細小的可動機構方面也很有一套。

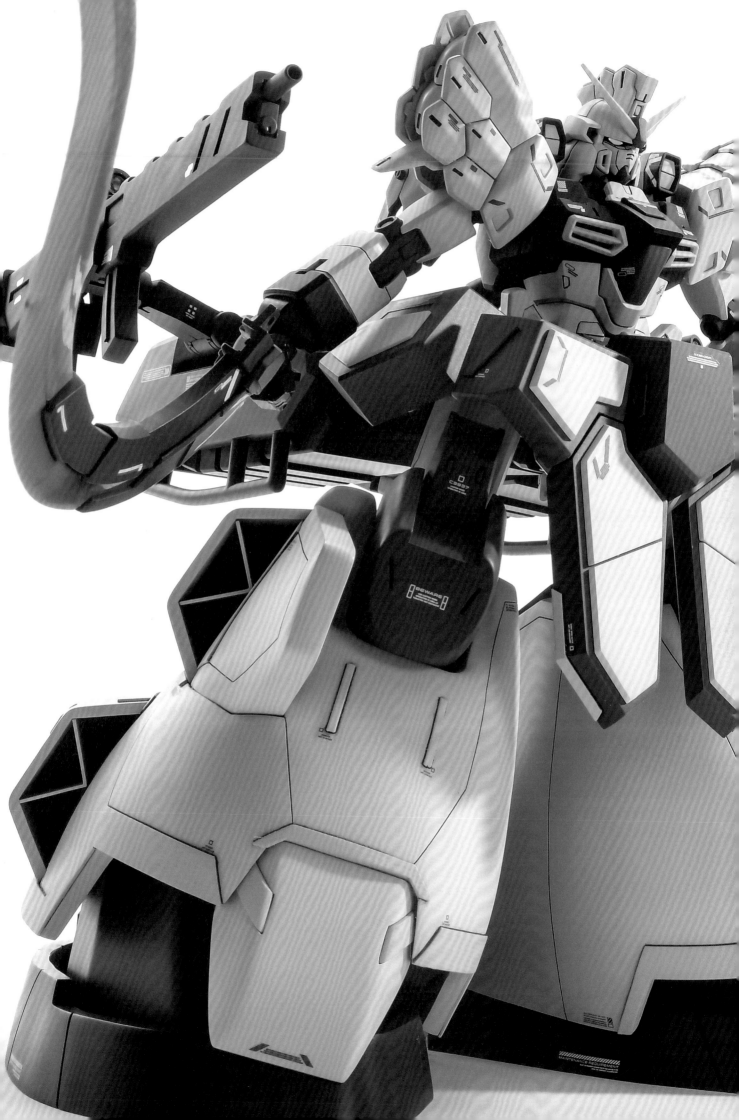

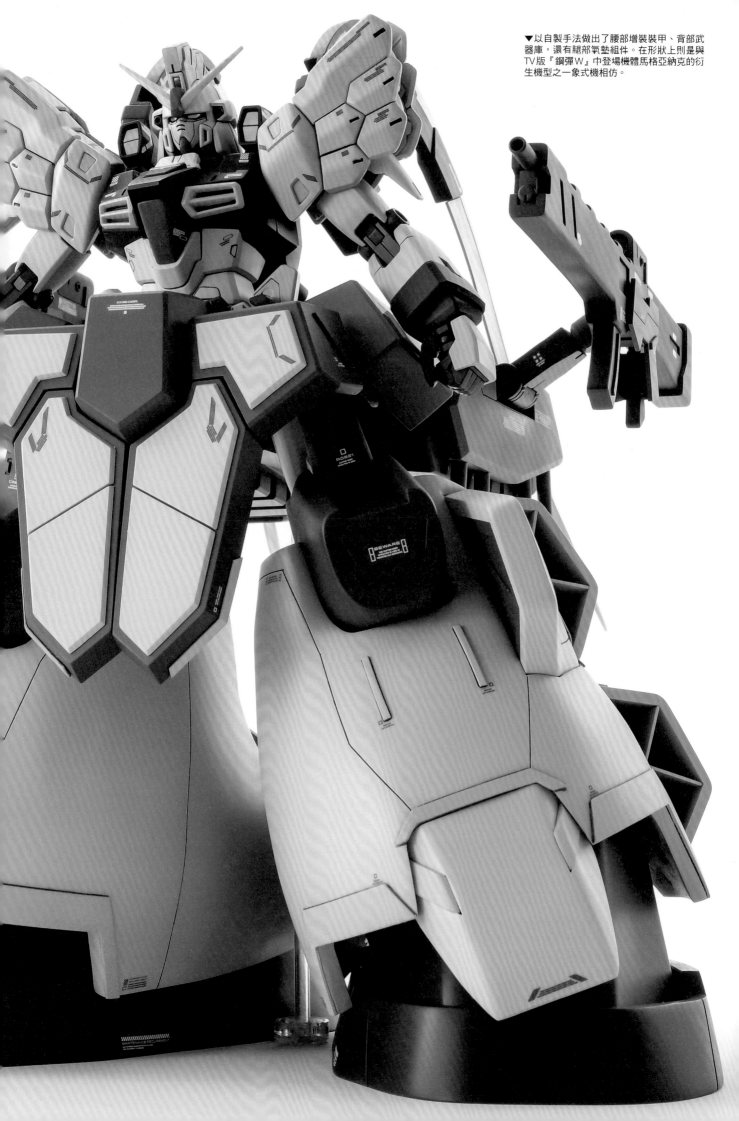

▼以自製手法做出了腰部增裝裝甲、背部武器庫，還有腿部氣墊組件。在形狀上則是與TV版『鋼彈W』中登場機體馬格亞納克的衍生機型之一象式機相仿。

▲腳部是先裁切出腳底的形狀,再將裁切成長條狀的0.5mm塑膠板給垂直立起來黏貼,藉此做出內壁,然後將1mm塑膠板對著內壁傾斜黏貼來製作出外壁。空隙處就用保麗補土來填滿,至於腳底則是先切出另一份形狀相同的塑膠板,再用圓規刀等工具裁切出缺口,然後將該塑膠板黏貼到原有的腳底上。

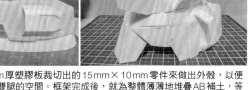

▲構成腿部氣墊組件的零件一覽。儘管大部分都是由塑膠板構成的,但為了塑造出曲面起見,小腿的下半部堆疊了較多補土,使得重心會偏向下半身,這也發揮了能讓整體更為穩定的效果。

▲小腿是先用將1.5mm厚塑膠板裁切出的15mm×10mm零件來做出外殼,以便騰出用於容納沙漠鋼彈雙腿的空間。框架完成後,就為整體薄薄地堆疊AB補土,等硬化後再用120號砂紙打磨出圓滑的曲面。細微的傷痕就先用硝基補土來填補,然後用400號砂紙打磨平整,這麼一來腿部就完成了。

XXXG-01SR GUNDAM SANDROCK

BANDAI SPIRITS 1/100 scale plastic kit "Master Grade"GUNDAM SANDROCK EW use
XXXG-01SR GUNDAM SANDROCK
modeled&described by Yasutaka TANAKA

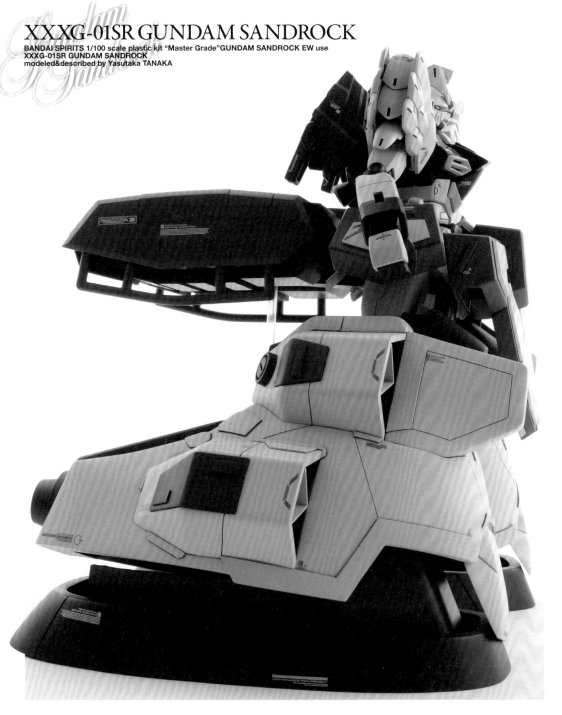

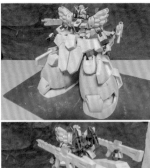

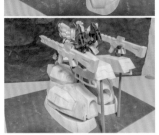

▶做出大致形狀後，先全部試組起來以確認整體的狀況。接著按照600號→800號的順序用砂紙打磨，然後噴塗底漆補土。確認無誤後，即可經由黏貼塑膠板、刻線進行追加細部結構等著重於做出細部造型的作業。

▶附屬的卡特爾模型也仔細地分色塗裝完成。

▼由於氣墊組件本身沒有彩稿可看，因此是以象式機的配色為參考，套用沙漠鋼彈本身的配色來塗裝。

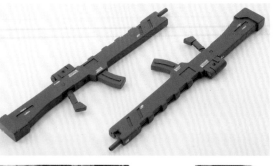

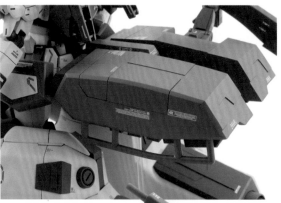

◀▲設置在武器庫的大型步槍是用塑膠板組成箱形搭配堆疊黏貼製作而成。以會出現高低落差結構和逆向稜邊的部位為界線，區分製作成不同零件。凹狀結構則是藉由黏貼0.5mm塑膠板的方式呈現。

◀▲武器庫是先經由用塑膠板組成箱形的方式來做出大致形狀。柵欄狀零件是用3mm塑膠棒拼裝而成的。步槍掛架臂是拿HGBC版高可動性連接臂武裝組的關節零件來加工拼裝，然後靠著2根軸棒固定在主體上。未掛載步槍時則是利用磁鐵將艙蓋零件固定在該處。

XXXG-01SR GUNDAM SANDROCK

BANDAI SPIRITS 1/100 scale plastic kit "Master Grade" GUNDAM SANDROCK EW use
XXXG-01SR GUNDAM SANDROCK
modeled&described by Yasutaka TANAKA

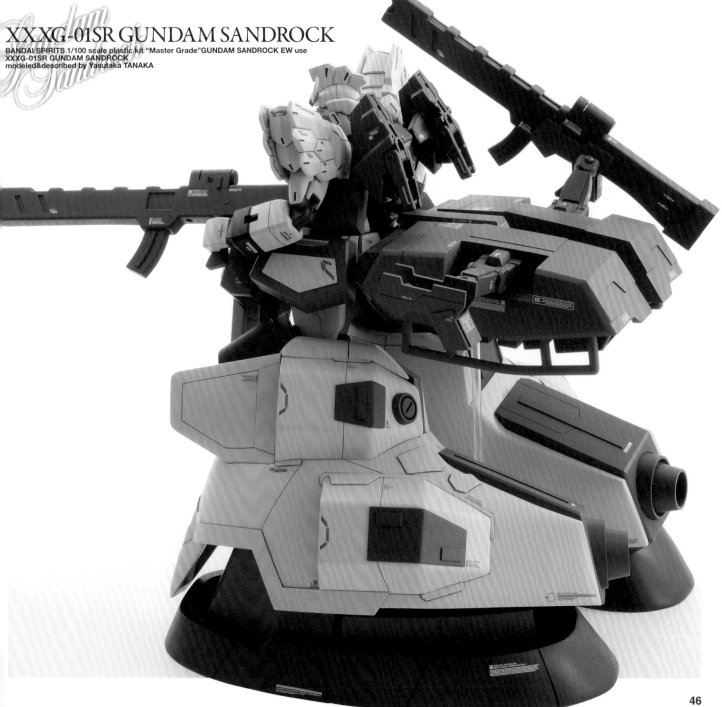

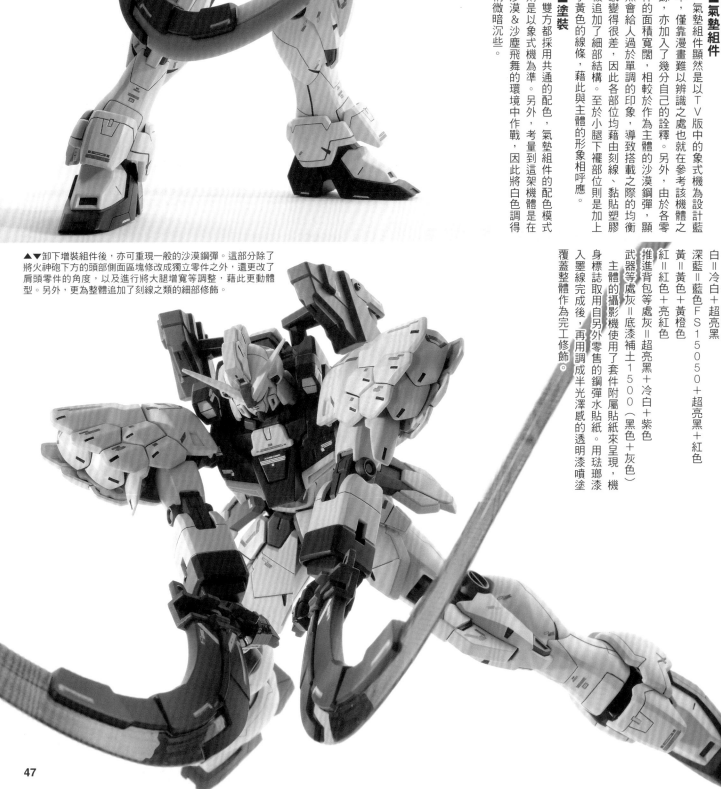

■分量十足的沙漠鋼彈

這次我要連同沙漠鋼彈EW一併製作屬於追加裝備的氣墊組件。這次有提供漫畫版圖片作為範例的參考，話說這架機體有著苗條的上半身，以及極為粗壯的下半身，給人強烈的震撼感，在漫畫中也被畫得十分帥氣呢。不過到了要實際製作時，卻有點不知該從何處動手才好……畢竟實在太龐大了呢。從正面的畫稿來看，會覺得似乎可以利用MG版德姆的腿改造出來，然而才剛這麼想，一看到側面整個自製。由於沙漠鋼彈的套件本身製作得很不錯，因此僅針對幾個重點修改體型，並且藉由為全身各處添加細部修飾來提高完成度。

■氣墊組件

氣墊組件顯然是以TV版中的象式機為設計藍本，僅靠漫畫難以辨識之處也就在參考該機體之餘，亦加入了幾分自己的詮釋。另外，由於各零件的面積寬闊，相較於作為主體的沙漠鋼彈，顯然會給人過於單調的印象，導致搭配之際的均衡感變得很差，因此各部位均藉由刻線、黏貼塑膠板追加了細部結構。至於小腿下襬部位則是加上了黃色的線條，藉此與主體的形象相呼應。

■塗裝

雙方都採用共通的配色，氣墊組件的配色模式則是以象式機為準。另外，考量到這架機體是在沙漠＆沙塵飛舞的環境中作戰，因此將白色調得稍微暗沉些。

白＝冷白＋超亮黑
深藍＝藍色FS15050＋超亮黑＋紅色
黃＝黃色＋黃橙色
紅＝紅色＋亮紅色
推進背包等處灰＝超亮黑＋冷白＋紫色
武器等處灰＝底漆補土1500（黑色＋灰色）

主體的攝影機使用了套件附屬貼紙來呈現，機身標誌取用自另外零售的鋼彈水貼紙。用琺瑯漆入墨線完成後，再用調成半光澤感的透明漆噴塗覆蓋整體作為完工修飾。

▲▼卸下增裝組件後，亦可重現一般的沙漠鋼彈。這部分除了將火神砲下方的頭部側面塊塊修改成獨立零件之外，還更改了肩頭零件的角度，以及進行將大腿增寬等調整，藉此更動體型。另外，更為整體追加了刻線之類的細部修飾。

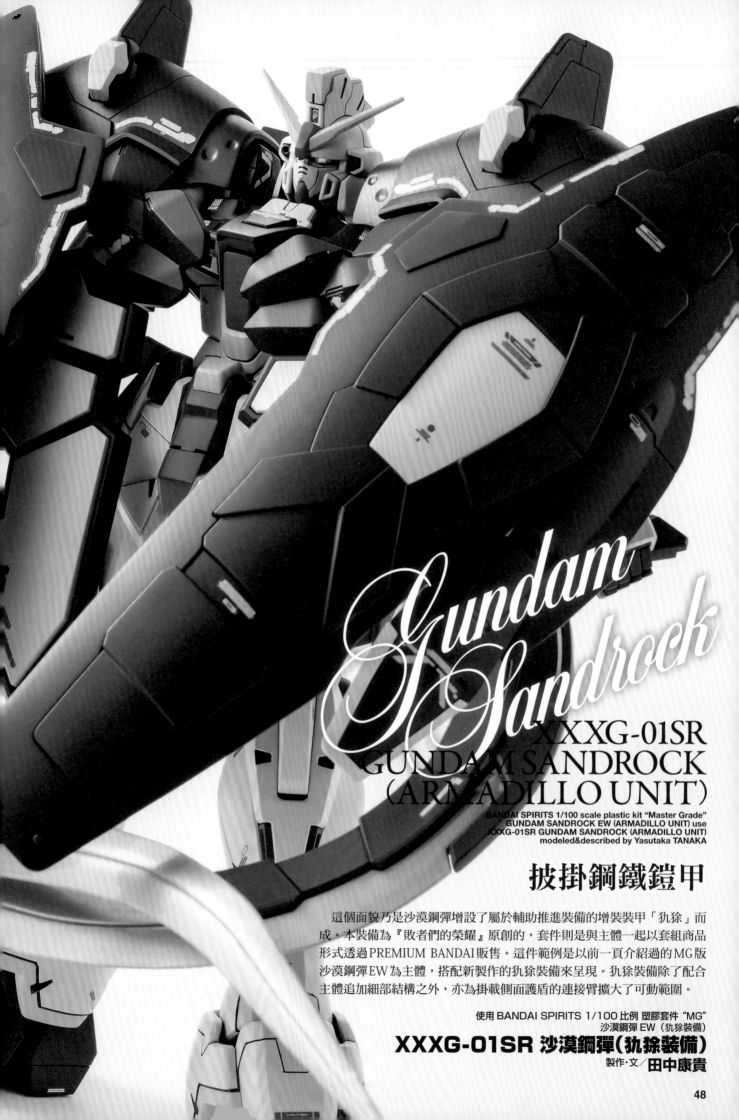

Gundam Sandrock

XXXG-01SR GUNDAM SANDROCK (ARMADILLO UNIT)

BANDAI SPIRITS 1/100 scale plastic kit "Master Grade"
GUNDAM SANDROCK EW (ARMADILLO UNIT) use
XXXG-01SR GUNDAM SANDROCK (ARMADILLO UNIT)
modeled&described by Yasutaka TANAKA

披掛鋼鐵鎧甲

這個面貌乃是沙漠鋼彈增設了屬於輔助推進裝備的增裝裝甲「犰狳」而成。本裝備為『敗者們的榮耀』原創的，套件則是與主體一起以套組商品形式透過PREMIUM BANDAI販售。這件範例是以前一頁介紹過的MG版沙漠鋼彈EW為主體，搭配新製作的犰狳裝備來呈現。犰狳裝備除了配合主體追加細部結構之外，亦為掛載側面護盾的連接臂擴大了可動範圍。

使用 BANDAI SPIRITS 1/100 比例 塑膠套件 "MG"
沙漠鋼彈 EW（犰狳裝備）

XXXG-01SR 沙漠鋼彈（犰狳裝備）

製作・文／田中康貴

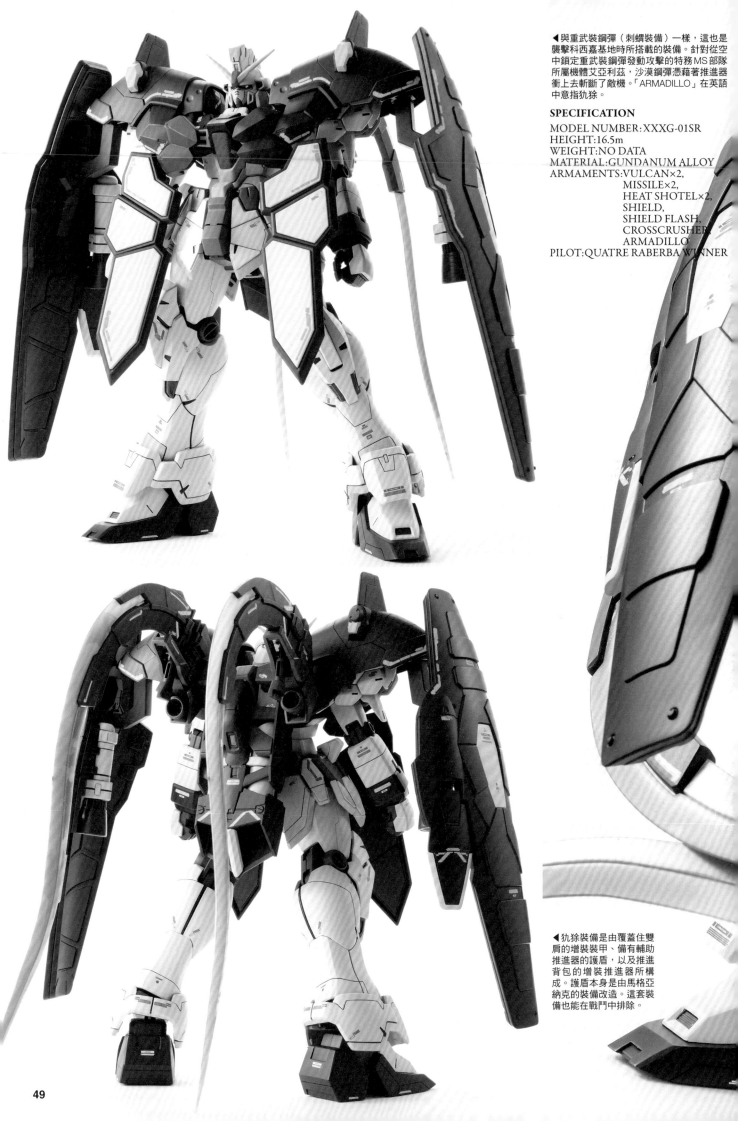

◀與重武裝鋼彈（刺蝟裝備）一樣，這也是襲擊科西嘉基地時所搭載的裝備。針對從空中鎖定重武裝鋼彈發動攻擊的特務MS部隊所屬機體艾亞利茲，沙漠鋼彈憑藉著推進器衝上去斬斷了敵機。「ARMADILLO」在英語中意指犰狳。

SPECIFICATION

MODEL NUMBER:XXXG-01SR
HEIGHT:16.5m
WEIGHT:NO DATA
MATERIAL:GUNDANUM ALLOY
ARMAMENTS:VULCAN×2,
MISSILE×2,
HEAT SHOTEL×2,
SHIELD,
SHIELD FLASH,
CROSSCRUSHER,
ARMADILLO
PILOT:QUATRE RABERBA WINNER

◀犰狳裝備是由覆蓋住雙肩的增裝裝甲、備有輔助推進器的護盾，以及推進背包的增裝推進器所構成。護盾本身是由馬格亞納克的裝備改造。這套裝備也能在戰鬥中排除。

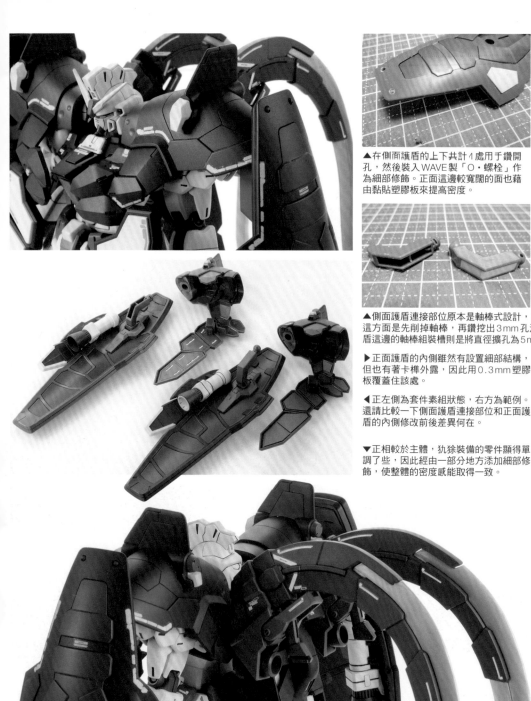

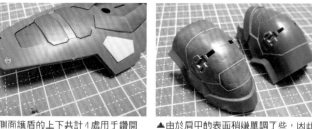

▲在側面護盾的上下共計4處用手鑽開孔，然後裝入WAVE製「O・螺栓」作為細部修飾。正面這邊較寬闊的面也藉由黏貼塑膠板來提高密度。

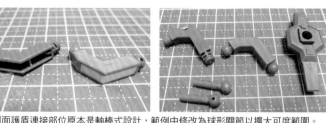

▲由於肩中的表面稍嫌單調了些，因此用0.15mm鑿刀雕了新的刻線。

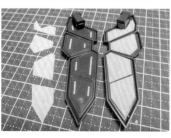

▲側面護盾連接部位原本是軸棒式設計，範例中修改為球形關節以擴大可動度範圍。這方面是先削掉軸棒，再鑽挖出3mm孔洞，然後裝設WAVE製模型輔助零件。護盾這邊的軸棒組裝槽則是將直徑擴孔為5mm。連接零件的凹槽亦用塑膠板覆蓋住。

▶正面護盾的內側雖然有設置細部結構，但也有著卡榫外露，因此用0.3mm塑膠板覆蓋住該處。

◀正左側為套件素組狀態，右方為範例。還請比較一下側面護盾連接部位和正面護盾的內側修改前後差異何在。

▼正相較於主體，犰狳裝備的零件顯得單調了些，因此經由一部分地方添加細部修飾，使整體的密度感能取得一致。

▲由於正面裝甲會卡住手臂的活動，因此將連接部位的基座給削掉（照片中塗白處），以便稍微擴大可動範圍。

▲為輔助推進器處噴嘴內側裝設拿MG版肯普法用噴嘴加工而成的零件，藉此提高該處的密度。

XXXG-01SR GUNDAM SANDROCK (ARMADILLO UNIT)

BANDAI SPIRITS 1/100 scale plastic kit "Master Grade" GUNDAM SANDROCK EW (ARMADILLO UNIT) use
XXXG-01SR GUNDAM SANDROCK (ARMADILLO UNIT)
modeled&described by Yasutaka TANAKA

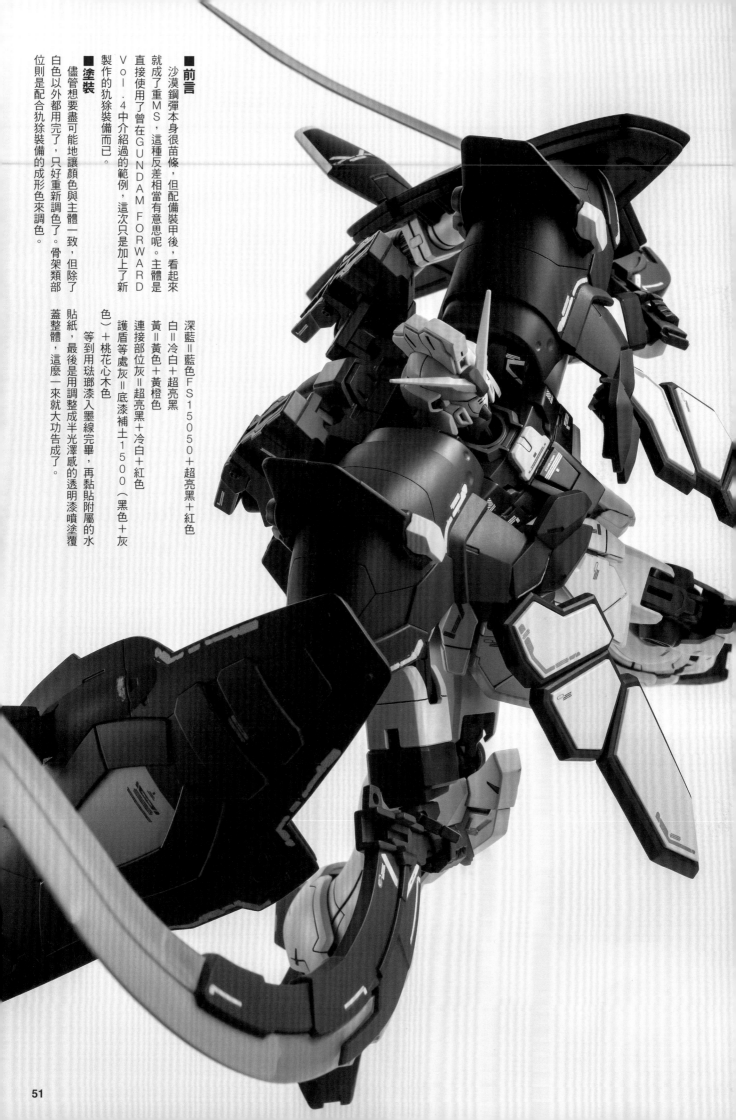

■前言

沙漠鋼彈本身很苗條，但配備裝甲後，看起來就成了重MS，這種反差相當有意思呢。主體是直接使用了曾在GUNDAM FORWARD Vol.4中介紹過的範例，這次只是加上了新製作的犰狳裝備而已。

■塗裝

儘管想要盡可能地讓顏色與主體一致，但除了白色以外都用完了，只好重新調色了。骨架類部位則是配合犰狳裝備的成形色來調色。

深藍＝藍色FS15050＋超亮黑＋紅色
白＝冷白＋超亮黑
黃＝黃色＋黃橙色
連接部位灰＝超亮黑＋冷白＋紅色
護盾等處灰＝底漆補土1500（黑色＋灰色）＋桃花心木色

等到用琺瑯漆入墨線完畢，再黏貼附屬的水貼紙，最後是用調整成半光澤感的透明漆噴塗覆蓋整體，這麼一來就大功告成了。

51

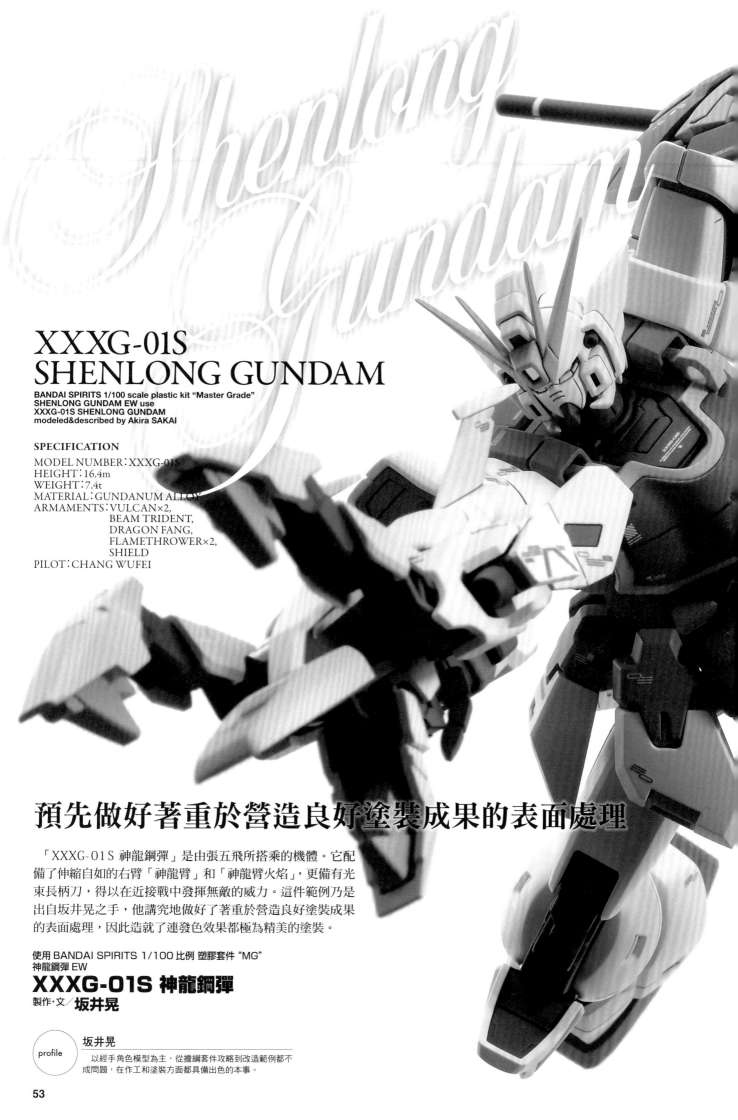

XXXG-01S
SHENLONG GUNDAM

BANDAI SPIRITS 1/100 scale plastic kit "Master Grade"
SHENLONG GUNDAM EW use
XXXG-01S SHENLONG GUNDAM
modeled&described by Akira SAKAI

SPECIFICATION

MODEL NUMBER：XXXG-01S
HEIGHT：16.4m
WEIGHT：7.4t
MATERIAL：GUNDANUM ALLOY
ARMAMENTS：VULCAN×2,
　　　　　　BEAM TRIDENT,
　　　　　　DRAGON FANG,
　　　　　　FLAMETHROWER×2,
　　　　　　SHIELD
PILOT：CHANG WUFEI

預先做好著重於營造良好塗裝成果的表面處理

　　「XXXG-01S 神龍鋼彈」是由張五飛所搭乘的機體。它配備了伸縮自如的右臂「神龍臂」和「神龍臂火焰」，更備有光束長柄刀，得以在近接戰中發揮無敵的威力。這件範例乃是出自坂井晃之手，他講究地做好了著重於營造良好塗裝成果的表面處理，因此造就了連發色效果都極為精美的塗裝。

使用 BANDAI SPIRITS 1/100 比例 塑膠套件 "MG"
神龍鋼彈 EW
XXXG-01S 神龍鋼彈
製作・文／坂井晃

profile

坂井晃
　以經手角色模型為主，從擔綱套件攻略到改造範例都不成問題，在作工和塗裝方面都具備出色的本事。

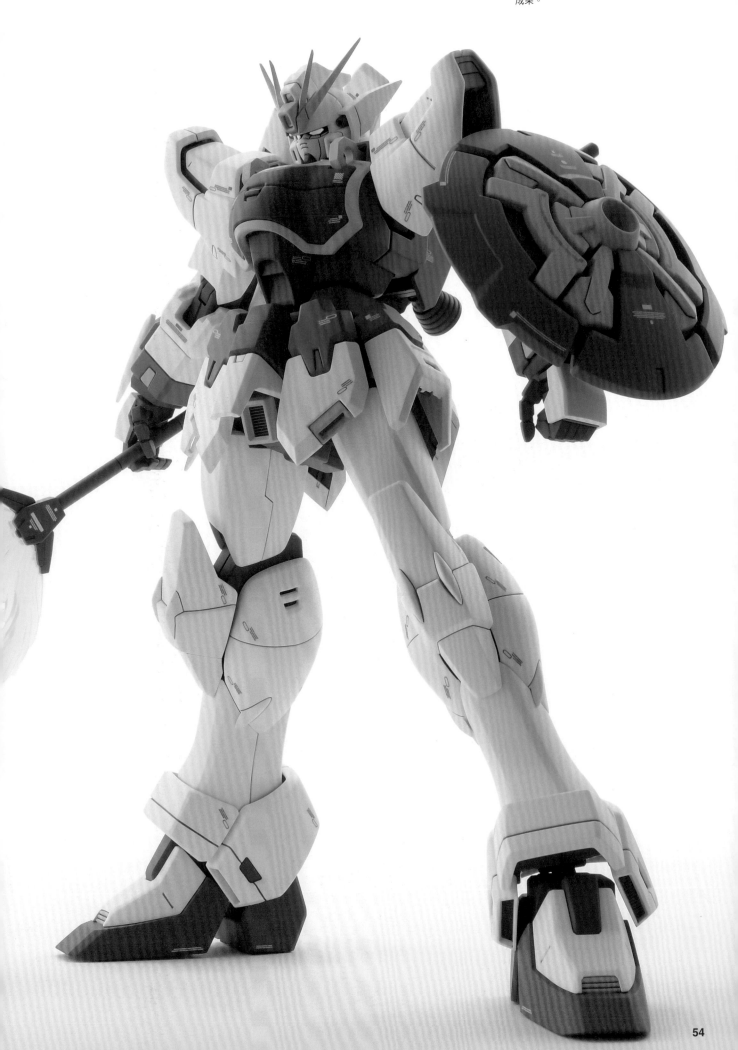

▼套件本身維持原有的造型，僅徹底進行表面
處理，藉此營造出具有穩定感與潔淨感的塗裝
成果。

XXXG-01S SHENLONG GUNDAM

BANDAI SPIRITS 1/100 scale plastic kit "Master Grade" SHENLONG GUNDAM EW use
XXXG-01S SHENLONG GUNDAM
modeled&described by Akira SAKAI

▲零件組裝時有些嵌組得很緊,難以拆開的地方會因為這些動作導致底漆補土被刮掉,在塗裝後會有導致零件變形或破裂的風險,必須事先削磨調整,或是乾脆把非必要的連接軸棒給削掉。

▲若是留有傷痕之類的瑕疵,那麼就經由塗佈稀釋補土加以修正。

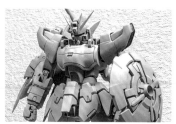

▲噴塗第一道底漆補土,藉此確認零件上是否留有傷痕之類的瑕疵。

▲首先將沾附的垃圾、削磨碎屑、塵埃,以及油脂給洗掉。先在溫水中加入餐具洗潔精,調出充滿泡沫的洗淨液,再將零件泡入洗淨。接著搭配軟毛的廢牙刷用清水刷淨,靜置等候乾燥。

▲由於腹部顯得狹窄了點,因此用塑膠板搭配市售噴射口零件做出台座,再將暫且分割開的球形軸棒用黃銅線重新打樁連接起來,使這一帶共計延長了約1mm。

▲可動部位因為第一道底漆補土而變厚之處要記得磨掉,用600號砂紙打磨完畢後,為了清除打磨碎屑,必須再度清洗零件才行。接著是把零件組裝到一定程度,再噴塗第二道底漆補土,然後才是進行正式塗裝。

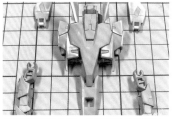

▲可動部位因為第一道底漆補土而變厚之處要記得磨掉,然後僅填平該處的磨痕。

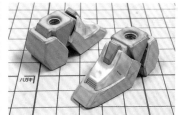

▲用600號砂紙等工具將幾乎所有零件的表面都打磨過。藉此將最初進行表面處理時所留下的磨痕、因為加工導致變得粗糙的零件表面給處理平整。進行表面處理時用320~400號砂紙所留下的磨痕可以靠著第一道底漆補土填平,用600號砂紙再度打磨整後,即可噴塗第二道底漆補土,以求做到完美的表面處理。

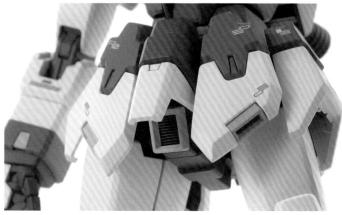

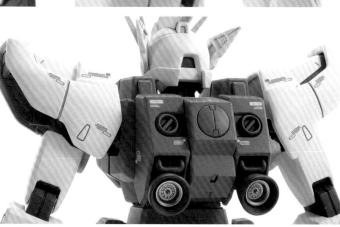

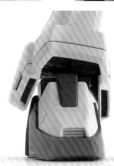

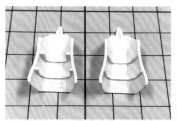

◀▲將腰部中央裝甲下側散熱口原有的細部結構給削掉,改成黏貼壽屋製M.S.G「網紋板」作為細部修飾。

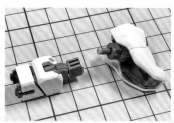

◀▲將推進背包處推進噴嘴換成製作家零件HD「MS噴射口01」以加大尺寸。

◀▲比照腰部中央裝甲的做法,也為踝護甲側面散熱口黏貼了網紋板。

▲基於會為骨架施加塗裝的考量,將小腿裝甲內側的連接卡榫稍微削掉一點。

▲當彎曲手肘時,上臂裝甲下緣和前臂裝甲上緣會卡住彼此,因此將肩關節處和肘關節這裡之間的骨架用塑膠板延長,以便化解該問題。至於前臂裝甲則是修改了零件的分割位置。

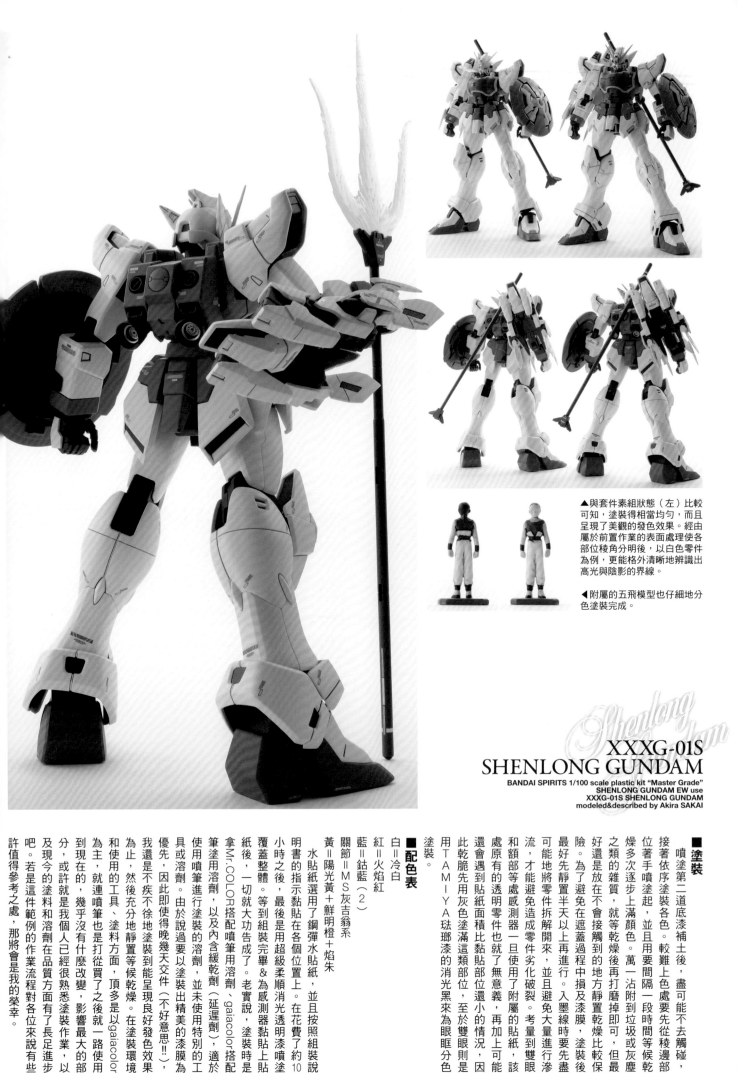

▲與套件素組狀態（左）比較可知，塗裝得相當均勻，而且呈現了美觀的發色效果。經由屬於前置作業的表面處理使各部位稜角分明後，以白色零件為例，更能格外清晰地辨識出高光與陰影的界線。

◀附屬的五飛模型也仔細地分色塗裝完成。

XXXG-01S
SHENLONG GUNDAM
BANDAI SPIRITS 1/100 scale plastic kit "Master Grade"
SHENLONG GUNDAM EW use
XXXG-01S SHENLONG GUNDAM
modeled&described by Akira SAKAI

■塗裝

噴塗第二道底漆補土後，盡可能不去觸碰，接著依序塗裝各色。較難上色處要先從稜邊部位著手噴塗起，並且用要間隔一段時間等候乾燥多次逐步上滿顏色。萬一沾附到垃圾或灰塵之類的雜質，就等乾燥後再打磨掉即可，但最好還是放在不會接觸到的地方靜置乾燥比較保險。為了避免在遮蓋過程中損及漆膜，塗裝後最好先靜置半天以上再進行。入墨線時要盡可能地將零件拆解開來，並且避免進行滲流，才能避免造成零件劣化破裂。考量到雙眼和額部等處感測器一旦使用了附屬的貼紙，該處原有的透明零件也就了無意義，再加上可能還會遇到貼紙面積比貼貼部位還小的情況，因此乾脆先用灰色塗滿這類部位，至於雙眼則是用TAMIYA琺瑯漆的消光黑來為眼眶分色塗裝。

■配色表

白＝冷白
紅＝火焰紅
藍＝鈷藍（2）
關節＝MS灰吉翁系
黃＝陽光黃＋鮮明橙＋焰朱

水貼紙選用了鋼彈水貼紙，並且按照組裝說明書的指示黏貼在各個位置上。在花費了約10小時之後，最後是用超級柔順消光透明漆噴塗覆蓋整體。等到組裝完畢&為感測器黏貼上貼紙後，一切就大功告成了。老實說，塗裝時是拿Mr.COLOR搭配噴筆用溶劑、gaiacolor搭配筆塗用溶劑，以及內含緩乾劑（延遲劑），適於使用噴筆進行塗裝的溶劑，並未使用特別的工具或溶劑。由於說過要以塗裝出精美的漆膜為優先，因此即使得晚幾天交件（不好意思!!），我還是不疾不徐地塗裝到能呈現良好發色效果為止，然後充分地靜置等候乾燥。在塗裝環境和使用的工具、塗料方面，頂多是以gaiacolor為主，就連噴筆也是打從買了之後就一路使用到現在，幾乎沒有什麼改變，影響最大的部分，或許就是我個人已經很熟悉塗裝作業，以及現今的塗料和溶劑在品質方面有了長足進步吧。若是這件範例的作業流程對各位來說有些許值得參考之處，那將會是我的榮幸。

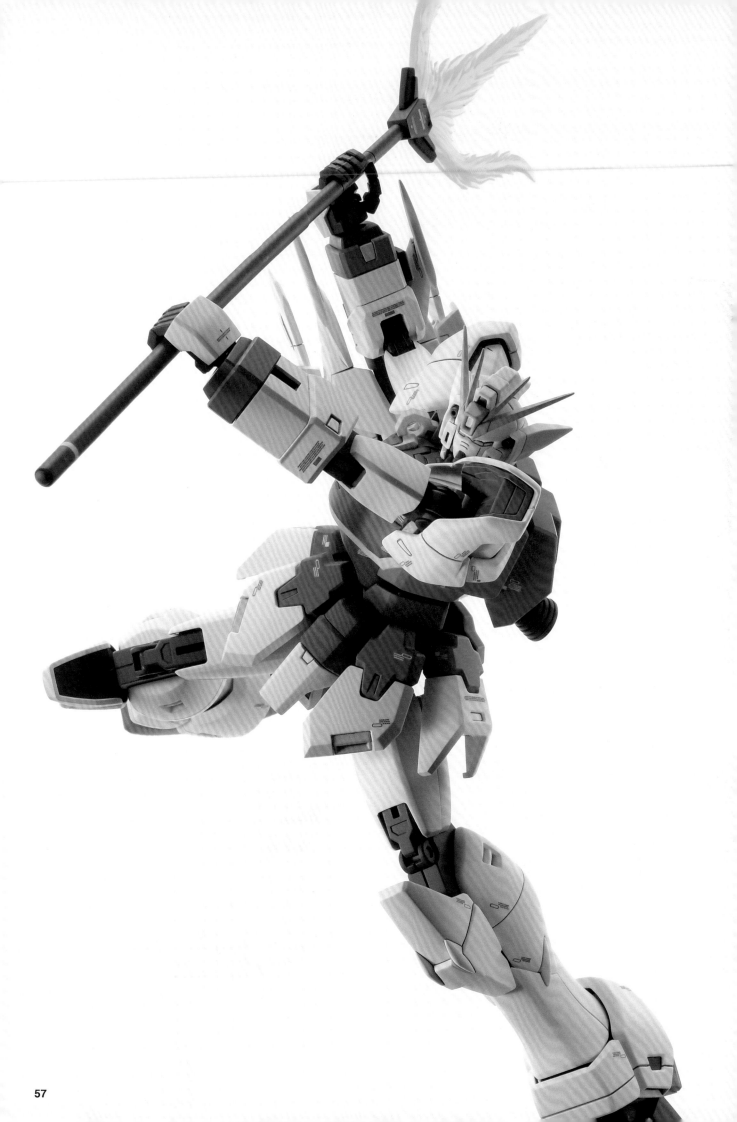

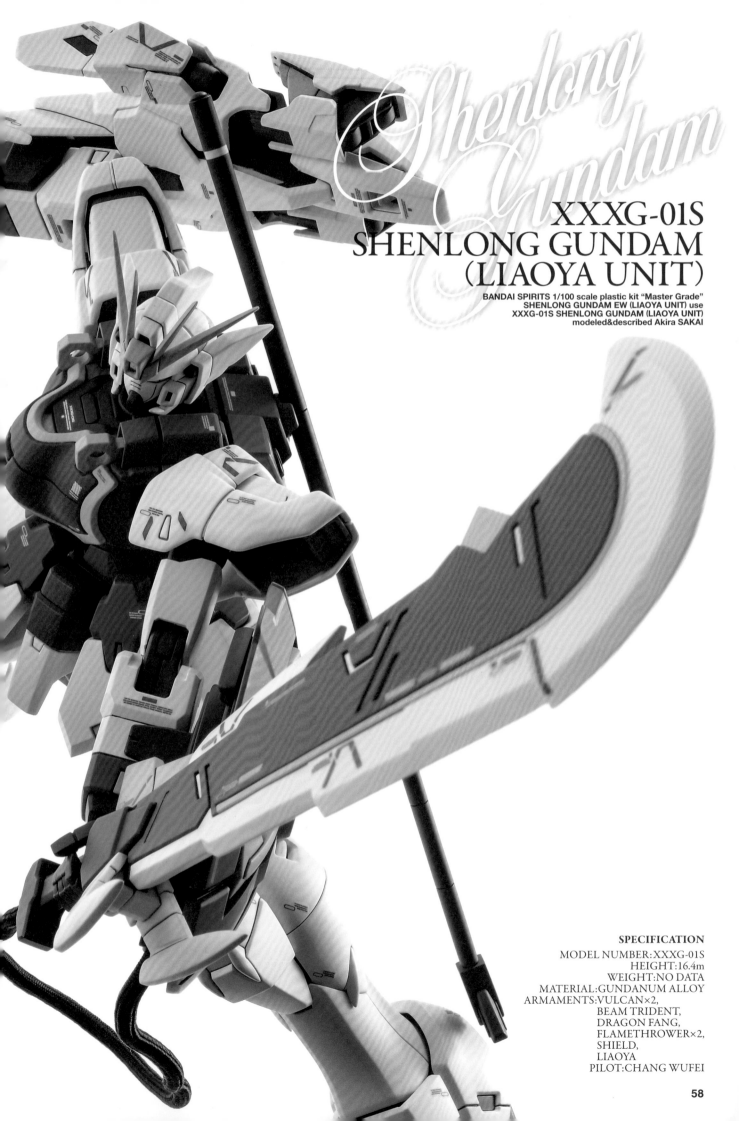

XXXG-01S
SHENLONG GUNDAM
(LIAOYA UNIT)

BANDAI SPIRITS 1/100 scale plastic kit "Master Grade"
SHENLONG GUNDAM EW (LIAOYA UNIT) use
XXXG-01S SHENLONG GUNDAM (LIAOYA UNIT)
modeled&described Akira SAKAI

SPECIFICATION
MODEL NUMBER:XXXG-01S
HEIGHT:16.4m
WEIGHT:NO DATA
MATERIAL:GUNDANUM ALLOY
ARMAMENTS:VULCAN×2,
 BEAM TRIDENT,
 DRAGON FANG,
 FLAMETHROWER×2,
 SHIELD,
 LIAOYA
PILOT:CHANG WUFEI

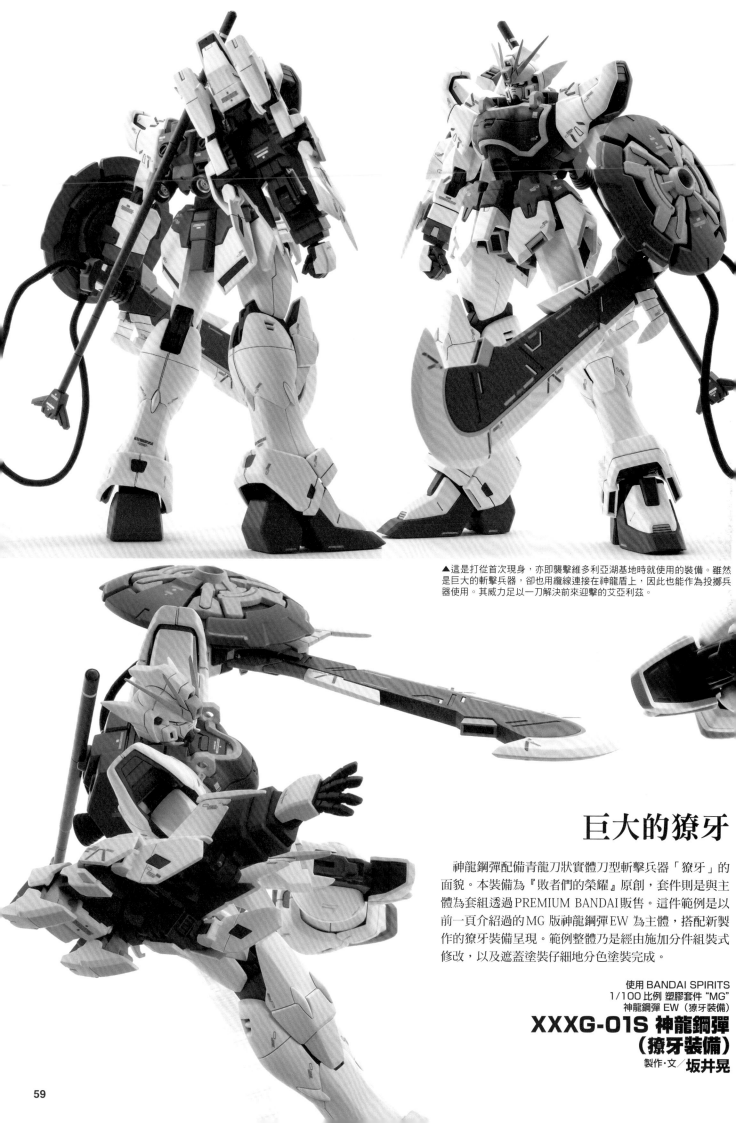

▲這是打從首次現身,亦即襲擊維多利亞湖基地時就使用的裝備。雖然是巨大的斬擊兵器,卻也用纜線連接在神龍盾上,因此也能作為投擲兵器使用。其威力足以一刀解決前來迎擊的艾亞利茲。

巨大的獠牙

　　神龍鋼彈配備青龍刀狀實體刀型斬擊兵器「獠牙」的面貌。本裝備為『敗者們的榮耀』原創,套件則是與主體為套組透過PREMIUM BANDAI販售。這件範例是以前一頁介紹過的MG版神龍鋼彈EW為主體,搭配新製作的獠牙裝備呈現。範例整體乃是經由施加分件組裝式修改,以及遮蓋塗裝仔細地分色塗裝完成。

使用BANDAI SPIRITS
1/100 比例 塑膠套件 "MG"
神龍鋼彈 EW(獠牙裝備)
XXXG-01S 神龍鋼彈
(獠牙裝備)
製作·文／坂井晃

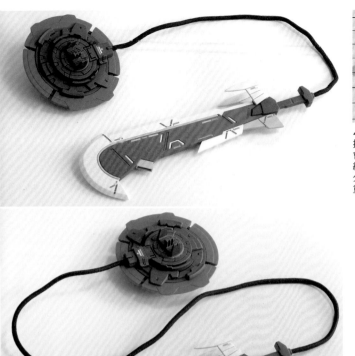

▲將由神龍盾和獠牙之間是用纜線連接著的，因此無論是在製作或塗裝上都會受到頗大的限制。範例中是先把用來組裝外緣藍色零件的結構給削掉一部分，使基座零件即使在組裝起來後也能重新拆開。

▲將將刀刃藉由黏貼的方式將該處削磨銳利。刀刃與刀身之間的黃色零件，以及刀身與刀柄之間的連接部位均削出了C字形缺口，藉此讓這兩處都能分件組裝。主體的白色線條是先將零件組裝起來，再藉由遮蓋塗裝方式來呈現的。由於刀柄處纜線在構造上難以修改成能夠分件組裝的形式，因此是暫且遮蓋起來以便直接進行製作。

XXXG-01S SHENLONG GUNDAM (LIAOYA UNIT)

BANDAI SPIRITS 1/100 scale plastic kit "Master Grade"
SHENLONG GUNDAM EW (LIAOYA UNIT) use
XXXG-01S SHENLONG GUNDAM (LIAOYA UNIT)
modeled&described Akira SAKAI

◀連接獠牙與神龍盾的纜線是由單芯線搭配玻璃纖維矽橡膠套管所構成。只要纏繞在神龍盾連接部位上，即可將纜線收納在神龍盾的內側。

▼將獠牙豎立起來後，即可發現長度與神龍鋼彈本身的高度相近。相較於前面介紹過的狐蝠、刺蝟、犰狳等裝備，這款套件在分量上顯得小了些。不過以單一組件來說，它所散發出存在感其實十分驚人呢。

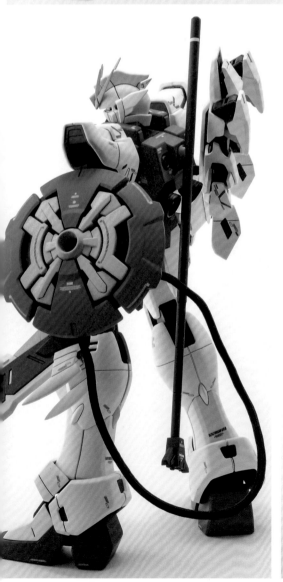

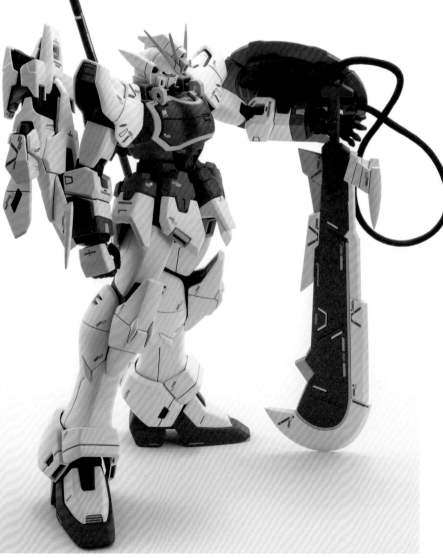

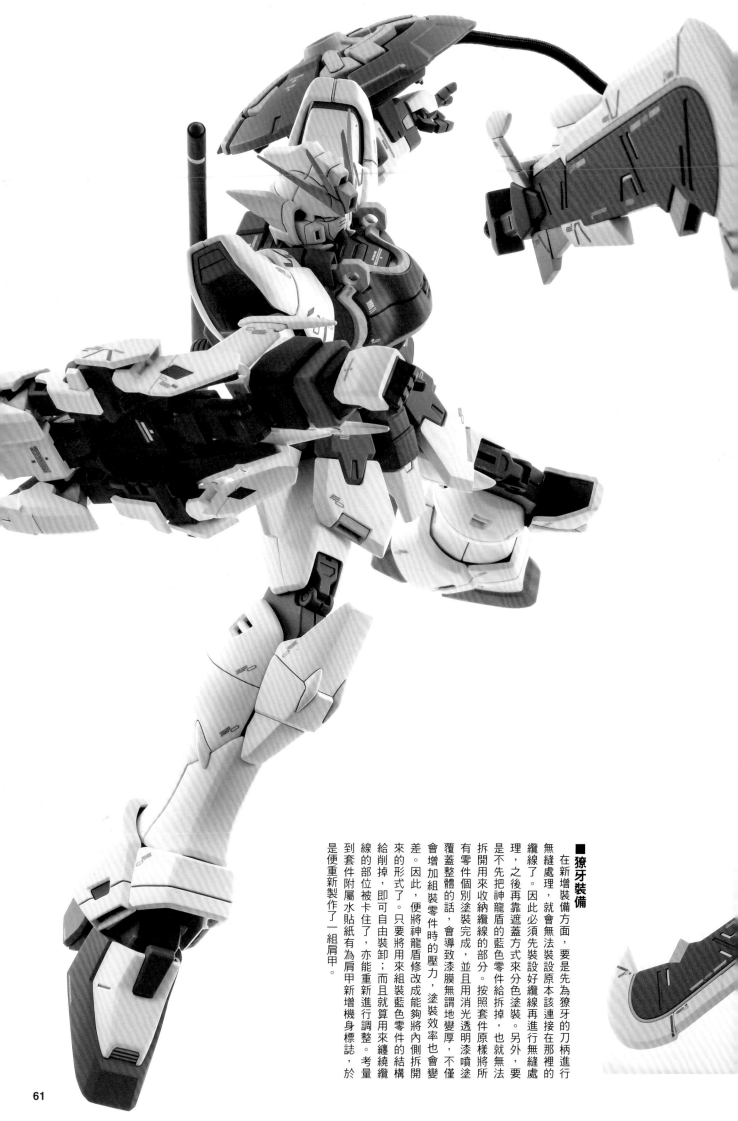

■獠牙裝備

在新增裝備方面，要是先為獠牙的刀柄進行無縫處理，就會無法裝設原本該連接在那裡的纜線了。因此必須先裝設好纜線再進行無縫處理，之後再靠遮蓋方式來分色塗裝。另外，要是不先把神龍盾的藍色零件給拆掉，也就無法拆開用來收納纜線的部分。按照套件原樣將所有零件個別塗裝完成，並且用消光透明漆噴塗覆蓋整體的話，會導致漆膜無謂地變厚，不僅會增加組裝零件時的壓力，塗裝效率也會變差。因此，便將神龍盾修改成能夠將內側拆開來的形式了。只要將用來組裝藍色零件的結構給削掉，即可自由裝卸；而就算用來纏繞纜線的部位被卡住了，亦能重新進行調整。考量到套件附屬水貼紙有為肩甲新增機身標誌，於是便重新製作了一組肩甲。

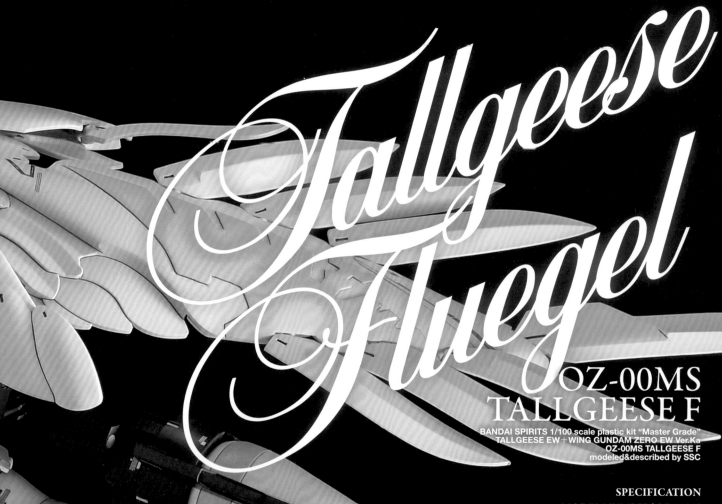

Tallgeese Fluegel

OZ-00MS
TALLGEESE F

BANDAI SPIRITS 1/100 scale plastic kit "Master Grade"
TALLGEESE EW＋WING GUNDAM ZERO EW Ver.Ka
OZ-00MS TALLGEESE F
modeled&described by SSC

SPECIFICATION
MODEL NUMBER：OZ-00MS
HEIGHT：NO DATA
WEIGHT：NO DATA
MATERIAL：TITANIUM ALLOY
ARMAMENTS：DOBER GUN,
　　　　　　BEAM SABER×2,
　　　　　　HEAT LANCE[TEMPEST]
PILOT：ZECHES MERQUISE

藉由拼裝套件與自製武器來做出
『敗者們的榮耀』的代表性機體

托爾吉斯乃是所有MS的原型機，亦是作為反鋼彈兵器供傑克斯・馬吉斯搭乘的機體，「OZ-00MS 托爾吉斯F[羽翼]」則是配合宇宙戰鬥需求修改而成的面貌。本範例是在宣告這架機體會推出MG版套件之前就委由SSC製作的，先前經手本書P.14刊載的準飛翼鋼彈EW Ver.Ka範例時，作為材料的MG版飛翼鋼彈零式EW Ver.Ka有剩下羽翼型平衡推進翼未派上用場，製作這件範例之際也就直接拿該零組件來利用。不僅如此，還憑藉自製手法做出了大型武裝「電熱長矛〈暴風〉」和在南極決戰中使用的斧矛。在此將這架銜接起飛翼鋼彈零式原型機和飛翼鋼彈零式，就算稱為足以代表『敗者們的榮耀』也不為過的機體，運用各式各樣的製作技法予以立體重現。

使用 BANDAI SPIRITS 1/100 比例 塑膠套件 "MG"
托爾吉斯 EW＋飛翼鋼彈零式 EW Ver.Ka
OZ-00MS 托爾吉斯F[羽翼]
製作・文／SSC

profile　　SSC

擅長以塑膠板為主體來自製零件的中堅職業模型師。作工的精確度極高，成品的質感也相當俐落挺拔，是位非常可靠的大哥。

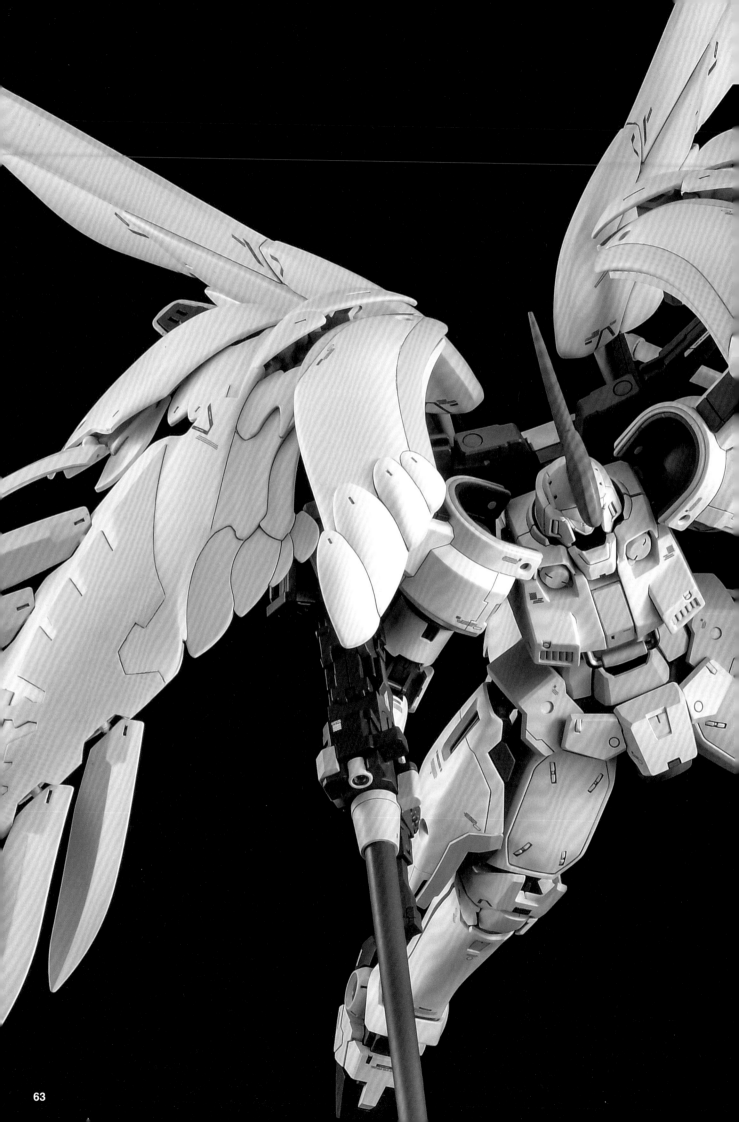

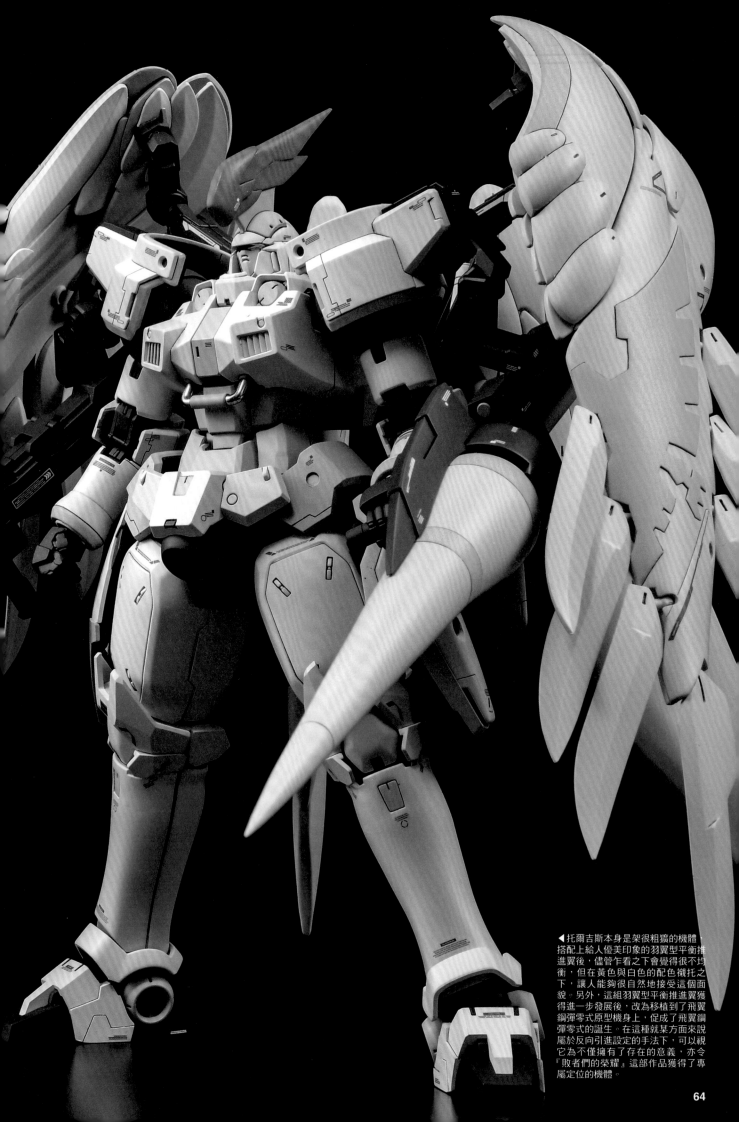

◀托爾吉斯本身是架很粗獷的機體，搭配上給人優美印象的羽翼型平衡推進翼後，儘管乍看之下會覺得很不均衡，但在黃色與白色的配色襯托之下，讓人能夠很自然地接受這個面貌。另外，這組羽翼型平衡推進翼獲得進一步發展後，改為移植到了飛翼鋼彈零式原型機身上，促成了飛翼鋼彈零式的誕生。在這種就某方面來說屬於反向引進設定的手法下，可以視它為不僅擁有了存在的意義，亦令『敗者們的榮耀』這部作品獲得了專屬定位的機體。

OZ-00MS TALLGEESE F

BANDAI SPIRITS 1/100 scale plastic kit "Master Grade" TALLGEESE EW ＋WING GUNDAM ZERO EW Ver.Ka use
OZ-00MS TALLGEESE F
modeled&described by SSC

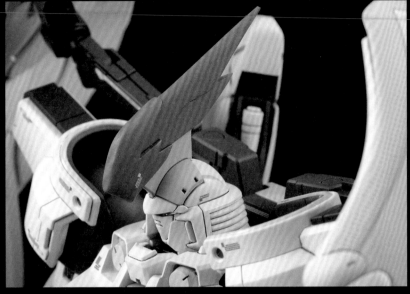

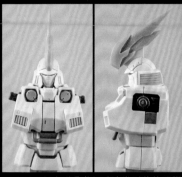

▲頭冠是經由堆疊裁切成適當形狀的塑膠板來製作出3層狀構造（底座是1mm＋0.5mm×2、第2層是0.3mm、第3層是1mm）。弧面狀造型是透過打磨修整而成，高低落差結構處則是利用刻線來讓形狀能更為俐落分明。

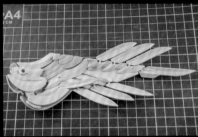

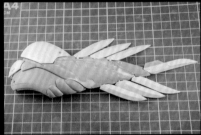

▲由於已經不需要主翼內側用來固定破壞步槍的連接結構了，因此將該處削掉，並且用AB補土修改形狀。

▲傑克斯個人識別標誌是黏貼了裁切成適當形狀的0.3mm塑膠板製作而成。在外圍的小型羽翼方面，為最外側的輪廓黏貼塑膠板，然後追加設定圖稿中有畫出的細部結構。

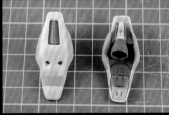

▲副翼處推進器組件是先將展開式的羽翼部位給削掉，改為裝設用塑膠板修改過形狀的托爾吉斯腰部推進器組件。

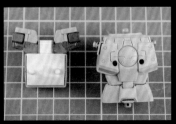

◀將原有的推進器組件連接機構給削掉。飛翼鋼彈零式的推進背包則是先用塑膠板覆蓋住內側開口，再鑽挖出裝設軸棒用的孔洞，然後將塑膠棒裝設在該處。托爾吉斯的背面也鑽挖出連接用孔洞。
▼下方兩張照片都是左側為套件素組狀態，右方為範例。由照片中可知，全新製作的部分與原有零件很自然地融為一體。另外，在設定圖稿中可以看到的細部結構也都確實地在零件上重現了，而且能清楚地看出整體的造型密度也因此提高了。

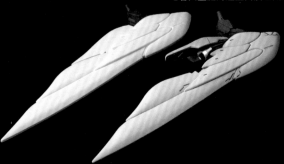

OZ-00MS TALLGEESE F

BANDAI SPIRITS 1/100 scale plastic kit "Master Grade" TALLGEESE EW ＋WING GUNDAM ZERO EW Ver.Ka use
OZ-00MS TALLGEESE F
modeled&described by SSC

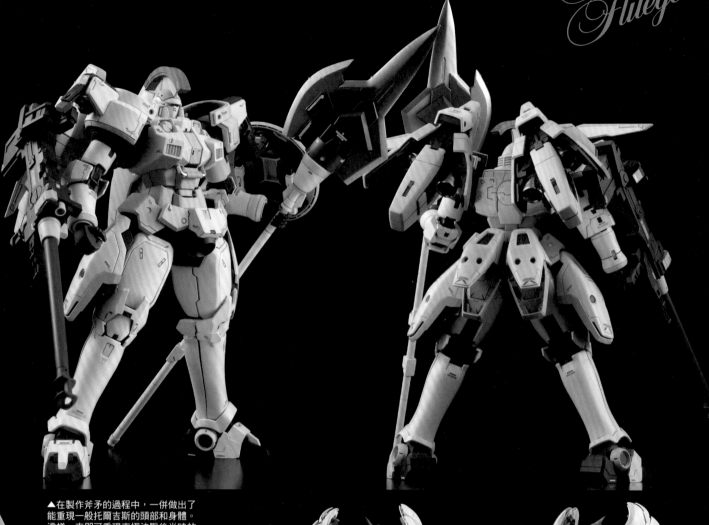

▲在製作斧矛的過程中，一併做出了能重現一般托爾吉斯的頭部和身體。這樣一來即可重現南極決戰後半時的面貌了。

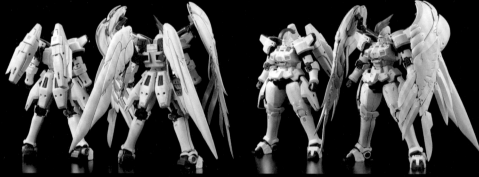

▲與套件素組狀態（左）的比較。托爾吉斯會給人粗獷印象的要素之一，就在於背部所配備的推進器，但將該部位更換為羽翼型平衡推進翼後，整體的輪廓也顯得截然不同了，給人的印象亦隨之有了重大改變。

▶電熱長矛〈暴風〉是拿MG版 GN-X Ⅲ 的 GN 長矛、MG版深境打擊機的腿部推進器噴嘴（小），以及用圓規刀裁切出的 7 片塑膠板來製作出長矛部位。主體部位是用 ABS 管搭配用塑膠板組出的箱形結構製作而成。至於斧矛則是經由堆疊塑膠板來做出斧刃部位。雖然就設定來說，基座零件的一部分和握柄後端是取自暴風，但範例中講究美觀起見，選擇另外製作尺寸視覺較大者。另外，紫色零件是取自 1/100 貝爾卡·基洛斯的射擊長矛。

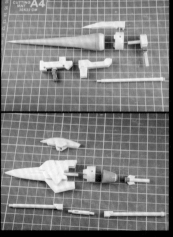

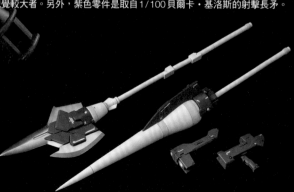

◀完成的武裝一覽。就整體來說，在俐落分明的平面上結合了曲面造型，可說是巧妙地重現了融合這兩者而成的形狀。就連細部結構的造型也講究地做了出來。電熱長矛也根據設定圖稿另外製作了槍型的握柄。

66

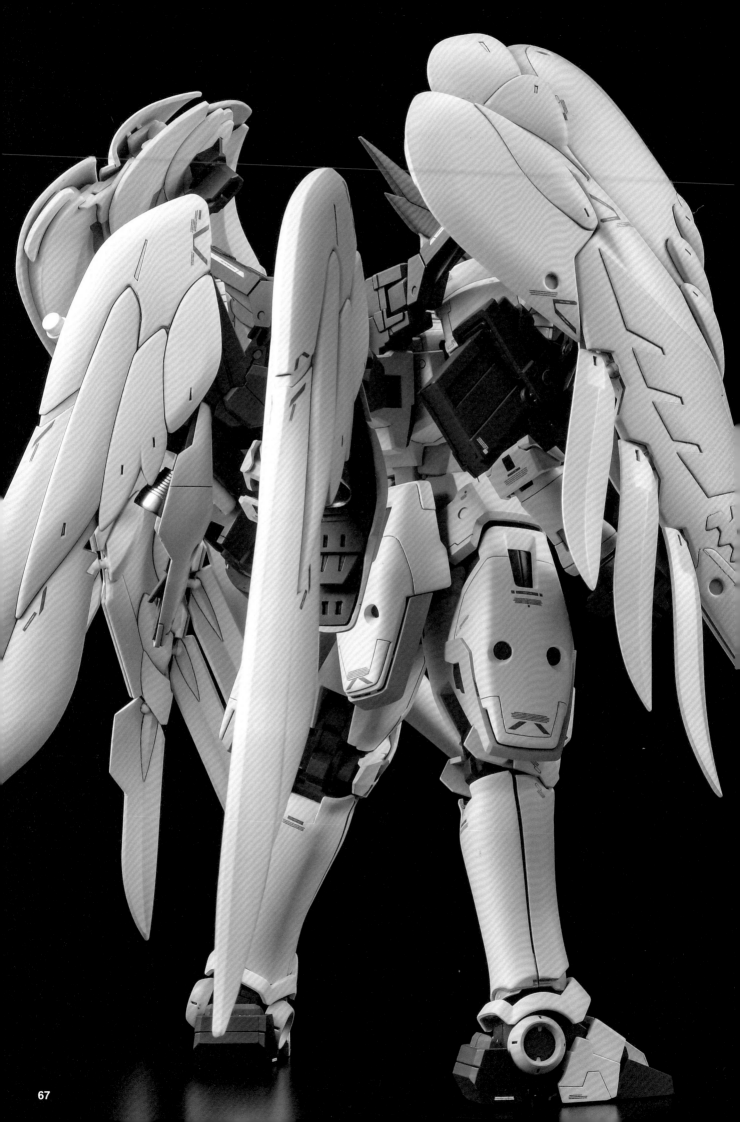

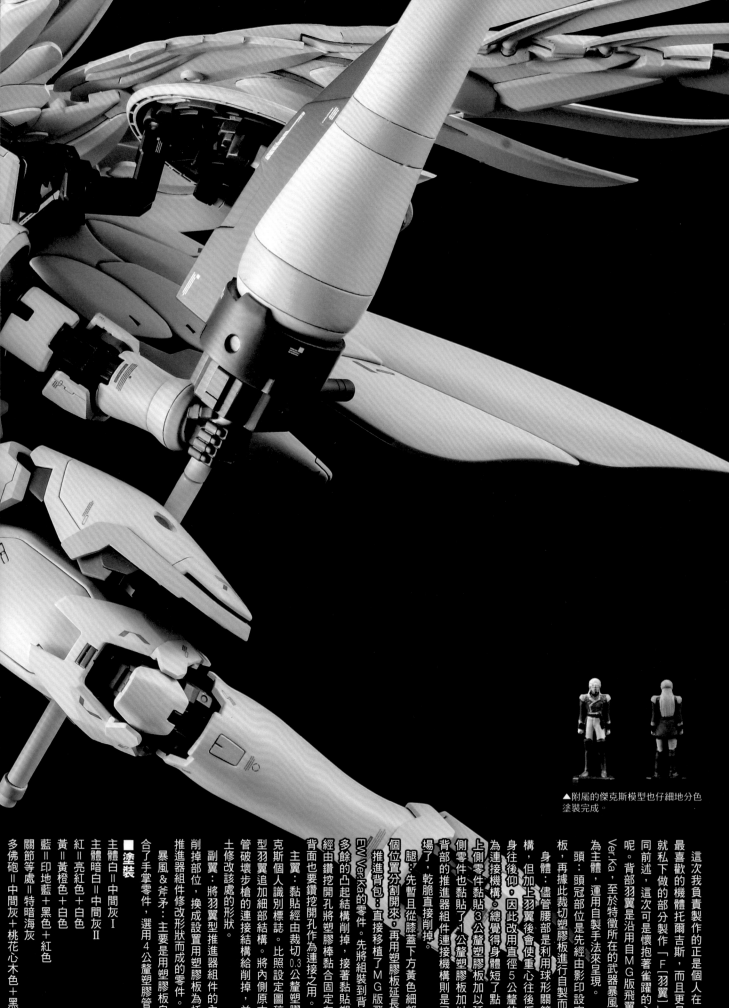

▲附屬的傑克斯模型也仔細地分色塗裝完成。

這次我負責製作的正是個人在『鋼彈W』中最喜歡的機體托爾吉斯，而且更是要利用之前就私下做的部分製作「F『羽翼』的面貌！如同前述，這次可是懷抱著雀躍的心情動手製作呢。背部羽翼是沿用自MG版飛翼鋼彈零式EW Ver.Ka，至於特徵所在的武器暴風則是以塑膠板為主體，運用自製手法來呈現。

頭：頭冠部位是先經由影印設定圖稿作為模板，再據此裁切塑膠板進行自製而成。

身體：儘管腰部是利用球形關節作為連接機構，但加上羽翼後會使重心往後偏，導致上半身往後仰。因此改用直徑5公釐的軟膠零件作為連接機構。總覺得身體短了點，於是為腹部上側零件黏貼了3公釐塑膠板加以延長，腹部至於背部的推進器組件連接機構則是已經派不上用場了，乾脆直接削掉。

腿：先暫且從膝蓋下方黃色細部結構底下這個位置分割開來。再用塑膠板延長2㎜。推進背包：直接移植了MG版飛翼鋼彈零式EW Ver.Ka的零件。先將組裝到背部上時會顯得多餘的凸起結構削掉，接著黏貼塑膠板，然後經由鑽挖開孔將塑膠棒黏合固定在該處。主體背面也要鑽挖開孔作為連接之用。

主翼：黏貼經由裁切0.3公釐塑膠板做出的傑克斯個人識別標誌。比照設定圖稿為外圍的小型羽翼追加細部結構。將內側原本用來固定雙管破壞步槍的連接結構給削掉，並且用AB補土修改該處的形狀。

副翼：將羽翼型推進器組件用塑膠給削掉部位，換成設置用塑膠板為托爾吉斯腰部推進器組件修改形狀而成的零件。

暴風＆斧矛：主要是用塑膠板自製。握柄配合了手掌零件，選用4公釐塑膠管來製作。

■塗裝
主體白＝中間灰Ⅰ
主體暗白＝中間灰Ⅱ
紅＝亮紅色＋白色
黃＝黃橙色＋白色
藍＝印地藍＋黑色＋紅色
關節等處＝特暗海灰
多佛砲＝中間灰＋桃花心木色＋黑色

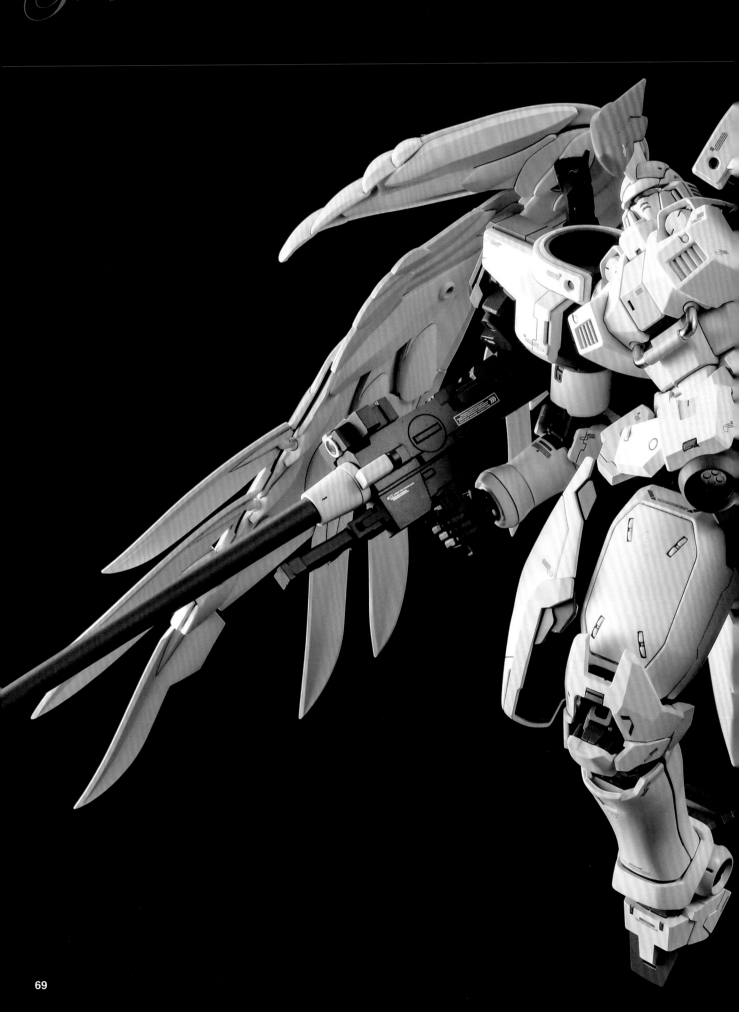

OZ-00MS TALLGEESE F

BANDAI SPIRITS 1/100 scale plastic kit "Master Grade" TALLGEESE EW ＋WING GUNDAM ZERO EW Ver.Ka use
OZ-00MS TALLGEESE F
modeled&described by SSC

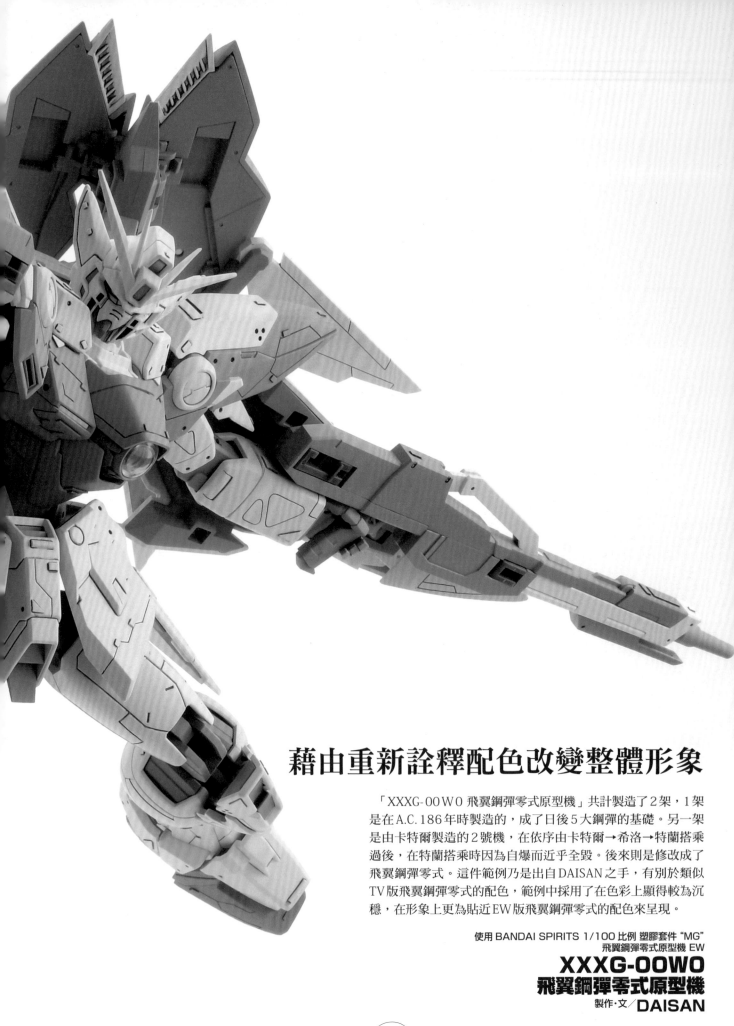

藉由重新詮釋配色改變整體形象

「XXXG-00W0 飛翼鋼彈零式原型機」共計製造了2架，1架是在 A.C.186 年時製造的，成了日後5大鋼彈的基礎。另一架是由卡特爾製造的2號機，在依序由卡特爾→希洛→特蘭搭乘過後，在特蘭搭乘時因為自爆而近乎全毀。後來則是修改成了飛翼鋼彈零式。這件範例乃是出自 DAISAN 之手，有別於類似 TV 版飛翼鋼彈零式的配色，範例中採用了在色彩上顯得較為沉穩，在形象上更為貼近 EW 版飛翼鋼彈零式的配色來呈現。

使用 BANDAI SPIRITS 1/100 比例 塑膠套件 "MG"
飛翼鋼彈零式原型機 EW

XXXG-00W0
飛翼鋼彈零式原型機
製作·文／**DAISAN**

profile

DAISAN
居住在鹿兒島的中堅職業模型師。能靈活地個別運用剛健的造形技術，以及柔和的塗裝表現。在科幻機械與角色模型方面都有很深的造詣。

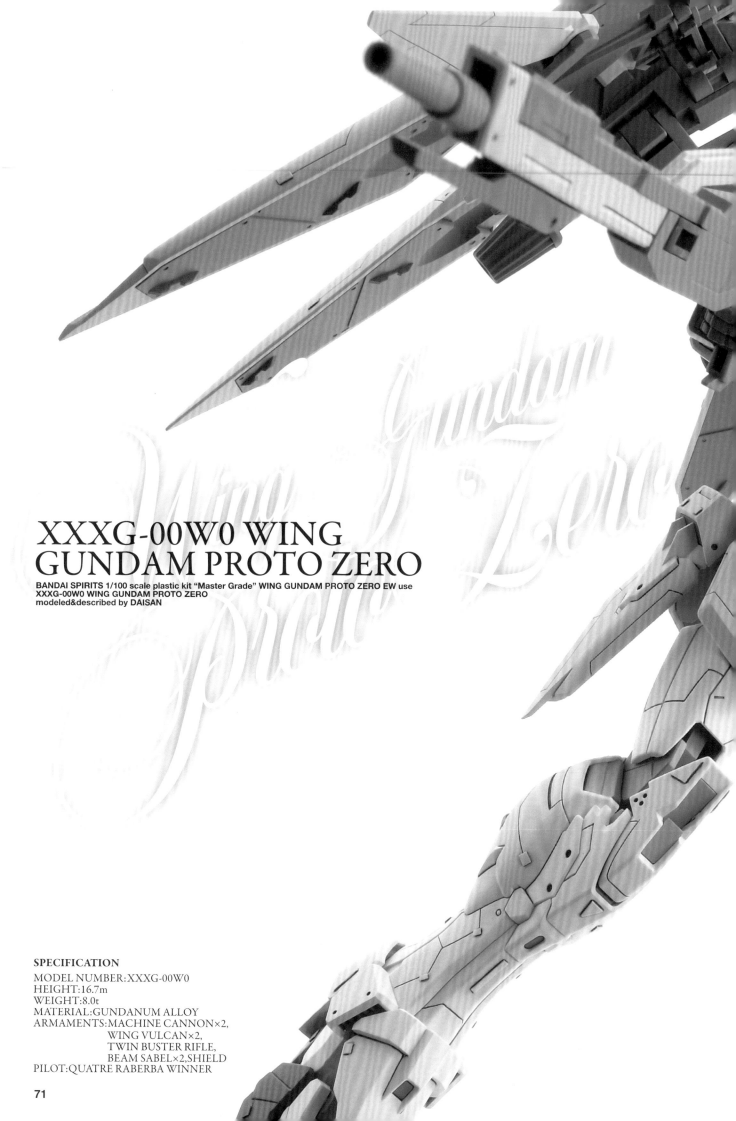

XXXG-00W0 WING GUNDAM PROTO ZERO

BANDAI SPIRITS 1/100 scale plastic kit "Master Grade" WING GUNDAM PROTO ZERO EW use
XXXG-00W0 WING GUNDAM PROTO ZERO
modeled&described by DAISAN

SPECIFICATION
MODEL NUMBER:XXXG-00W0
HEIGHT:16.7m
WEIGHT:8.0t
MATERIAL:GUNDANUM ALLOY
ARMAMENTS:MACHINE CANNON×2,
　　　　　　WING VULCAN×2,
　　　　　　TWIN BUSTER RIFLE,
　　　　　　BEAM SABEL×2,SHIELD
PILOT:QUATRE RABERBA WINNER

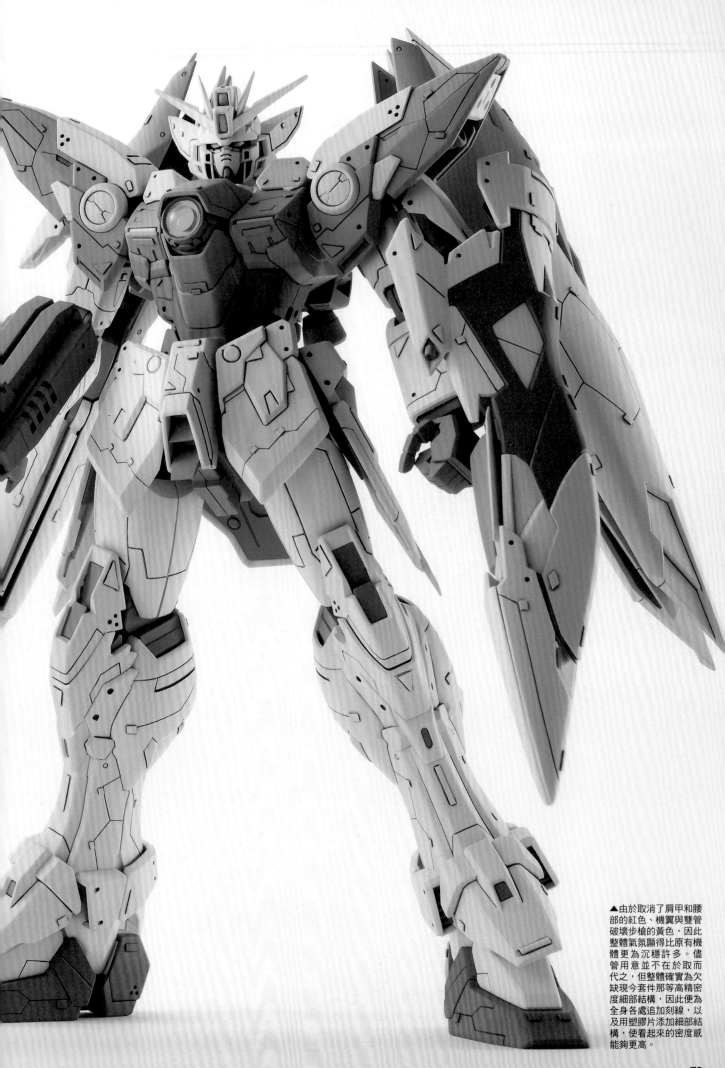

▲由於取消了肩甲和腰部的紅色、機翼與雙管破壞步槍的黃色，因此整體氣氛顯得比原有機體更為沉穩許多。儘管用意並不在於取而代之，但整體確實為欠缺現今套件那等高精密度細部結構，因此便為全身各處追加刻線，以及用塑膠片添加細部結構，使看起來的密度感能夠更高。

XXXG-00W0 WING GUNDAM PROTO ZERO

BANDAI SPIRITS 1/100 scale plastic kit "Master Grade" WING GUNDAM PROTO ZERO EW use
XXXG-00W0 WING GUNDAM PROTO ZERO
modeled&described by DAISAN

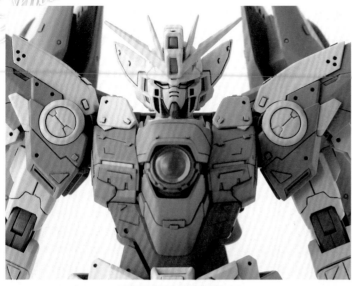

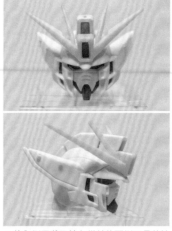

▲將內側刃狀天線在從前後兩側可見的範圍內削磨得更薄而銳利，至於護頰則是對下緣進行削磨調整，以免在轉動頭部時卡住頸部一帶。

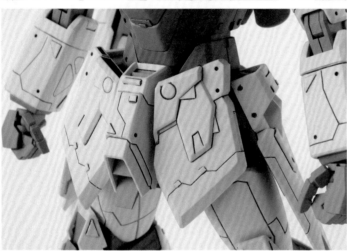

▲在身體方面，考量到推進背包的整體重量，因此將腹部球形軸棒修改得粗一點，使該處的關節能更緊一些。

▶雖然腰部基本上是直接製作完成，但腰部中央裝甲也追加了左右不對稱的細部結構作為點綴。

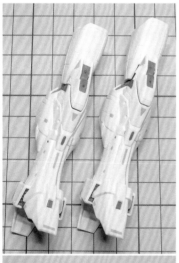

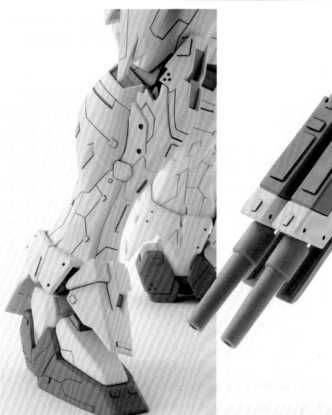

▲腳部是以添加細部修飾的作業為主。由於這一帶的面較寬闊，因此不僅經由刻線和塑膠片添加細部修飾，還利用金屬珠添加了點綴，以免過於單調。

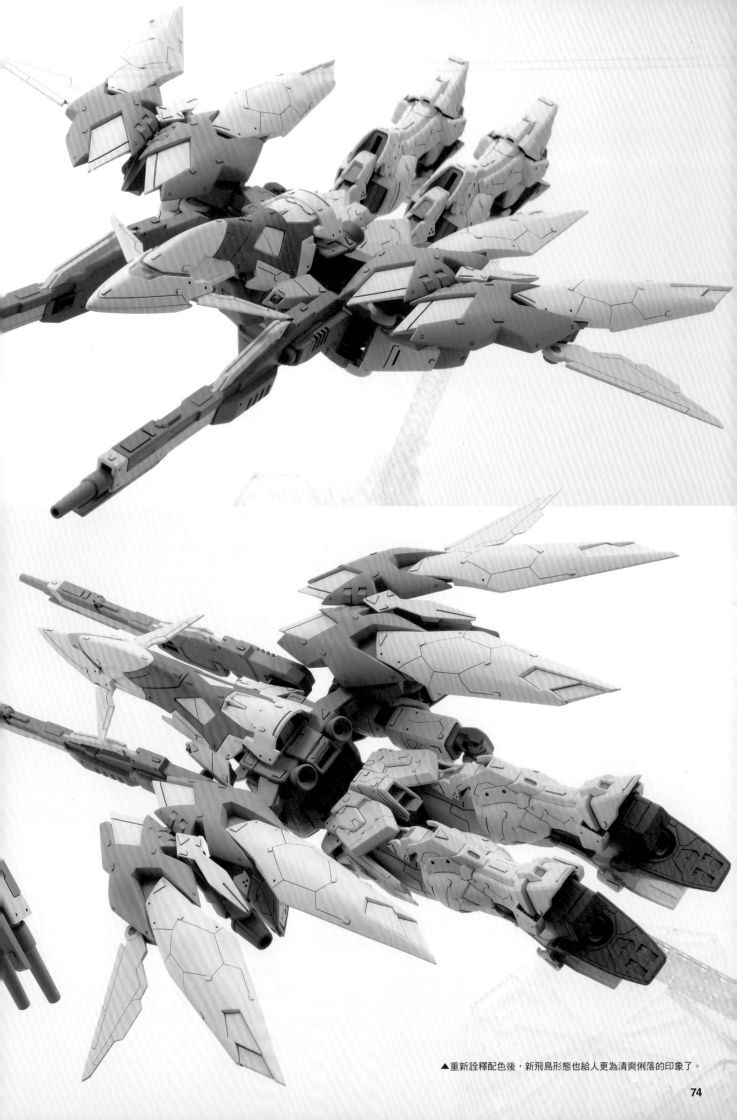

▲重新詮釋配色後，新飛鳥形態也給人更為清爽俐落的印象了。

XXXG-00W0 WING GUNDAM PROTO ZERO

BANDAI SPIRITS 1/100 scale plastic kit "Master Grade" WING GUNDAM PROTO ZERO EW use
XXXG-00W0 WING GUNDAM PROTO ZERO
modeled&described by DAISAN

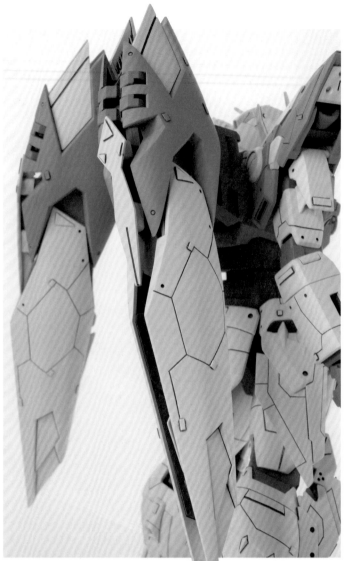

▶替機翼組件追加細部結構時，為了充分發揮原有寬闊曲面的特色，因此設置了六角形的紋路，凸顯出這一帶在密度上不會過高的印象。輔助機翼的基座則是用瞬間補土填滿凹槽部位。

▲雙管破壞步槍和護盾也都適度地追加了細部結構。

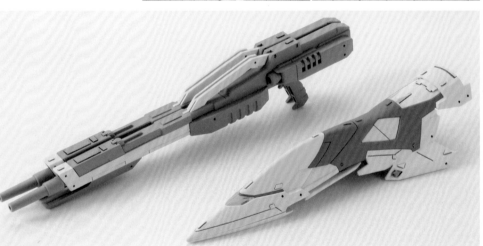

XXXG-00W0 WING GUNDAM PROTO ZERO

BANDAI SPIRITS 1/100 scale plastic kit "Master Grade" WING GUNDAM PROTO ZERO EW use
XXXG-00W0 WING GUNDAM PROTO ZERO
modeled&described by DAISAN

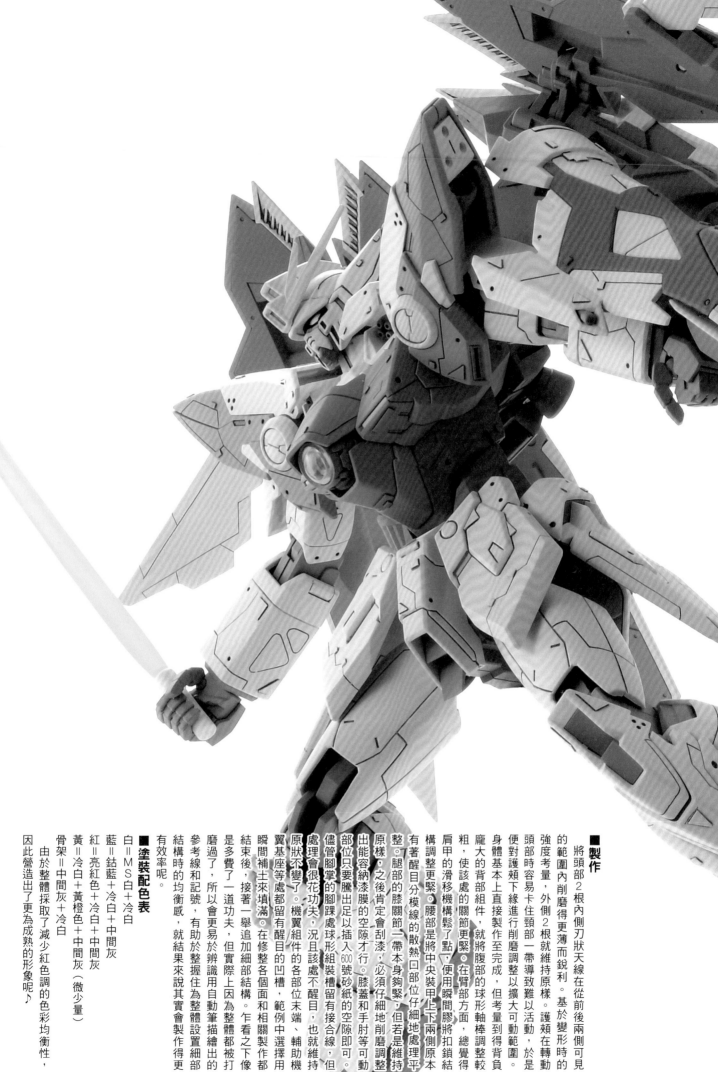

■製作

將頭部2根內側刃狀天線在從前後兩側可見的範圍內削磨得更薄而銳利。基於變形時的強度考量，外側2根就維持原樣。護頰在轉動頭部時容易卡住頸部一帶導致難以活動，於是便對護頰下緣進行削磨調整以擴大可動範圍。

身體基本上直接製作至完成，但考量到背負龐大的背部組件，就將腹部的球形軸棒調整較粗，使該處的關節更緊。在臂部方面，總覺得肩甲的滑移機構鬆了點，便使用瞬間膠將扣鎖結構調整更緊。腰部是將中央裝甲上下兩側原本有著醒目分模線的仔細地處理平整。腿部的膝關節一帶本身夠緊，但若是維持原樣，之後肯定會刮漆，必須仔細地削磨調整出能容納漆膜的空隙才行。膝蓋和手肘等可動部位只要騰出足以插入600號砂紙的空隙即可。

儘管腳掌的腳踝處球形組裝槽有接合線，但處理會很花功夫，況且該處不醒目，也就維持原狀不變了。機翼組件的各部位末端、輔助機翼基座等處都留有醒目的凹槽，範例中選擇用瞬間補土來填滿。在修整各個面和相關製作都結束後，接著一舉追加細部結構。乍看之下像是多費了一道功夫，但實際上因為整體都被打磨過了，所以會更易於辨識用自動筆描繪出的參考線和記號，有助於整體設置細部結構時的均衡感，就結果來說其實會製作得更有效率呢。

■塗裝配色表
白＝MS白＋冷白
藍＝鈷藍＋冷白＋中間灰
紅＝亮紅色＋冷白＋中間灰
黃＝冷白＋黃橙色＋中間灰（微少量）
骨架＝中間灰＋冷白
由於整體採取了減少紅色調的色彩均衡性，因此營造出了更為成熟的形象呢♪

EVE WARS

由坎斯・庫蘭特帶頭的殖民地革命鬥士邀請了米利亞爾特・匹斯克拉福特來擔任領導者後，
自命為「白色獠牙」並對地球正式宣戰。
另一方面，羅姆斐勒財團將莉莉娜・匹斯克拉福特拱為該財團代表後，
地球圈統一聯合遭到解散並重新設立為世界國家，以追求非武裝的完全和平為目標，
但隨著被視為叛徒而遭到軟禁的特列斯・克休里那達重返財團，莉莉娜也被迫下台。

A.C.195──DECEMBER 24
由米利亞爾特・匹斯克拉福特所率領的白色獠牙，
以及由特列斯・克休里那達率領的世界國家軍爆發了全面戰爭，
為了結束戰爭，希洛等人以不屬於任何陣營的「G小隊」形式投身這場戰火中──

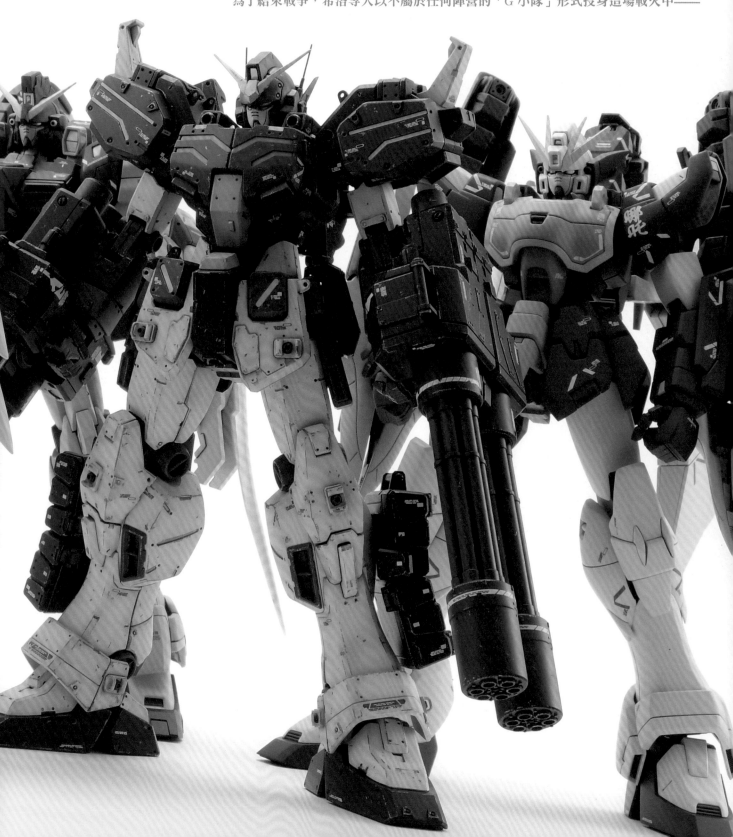

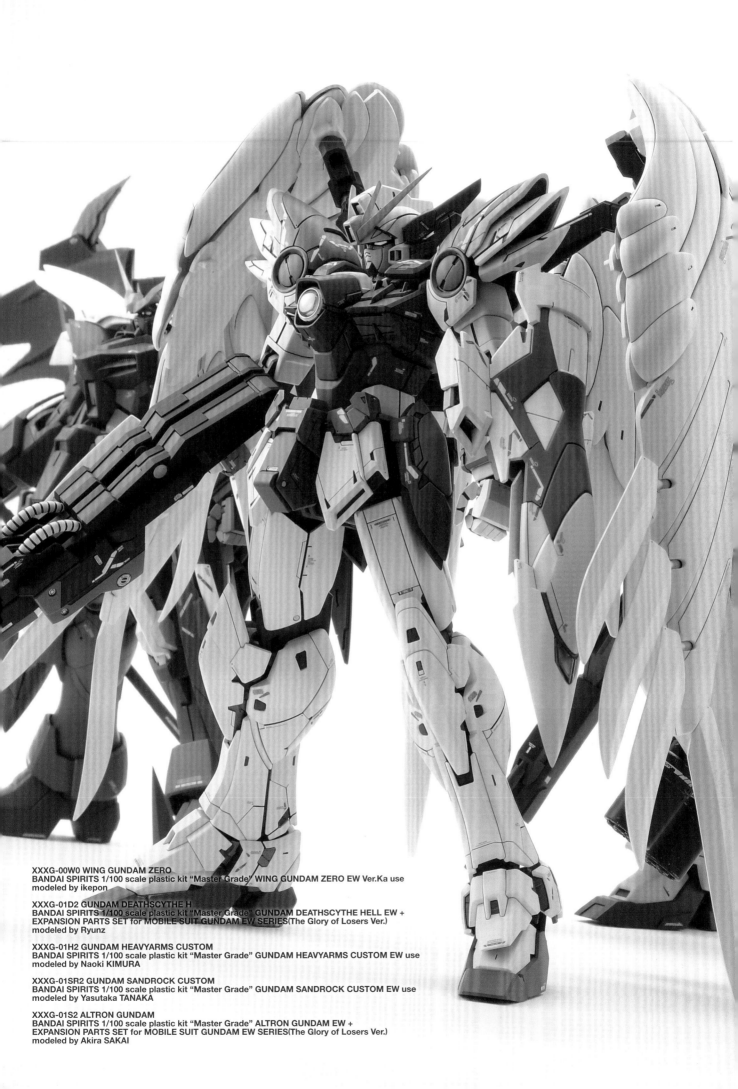

XXXG-00W0 WING GUNDAM ZERO
BANDAI SPIRITS 1/100 scale plastic kit "Master Grade" WING GUNDAM ZERO EW Ver.Ka use
modeled by ikepon

XXXG-01D2 GUNDAM DEATHSCYTHE H
BANDAI SPIRITS 1/100 scale plastic kit "Master Grade" GUNDAM DEATHSCYTHE HELL EW +
EXPANSION PARTS SET for MOBILE SUIT GUNDAM EW SERIES(The Glory of Losers Ver.)
modeled by Ryunz

XXXG-01H2 GUNDAM HEAVYARMS CUSTOM
BANDAI SPIRITS 1/100 scale plastic kit "Master Grade" GUNDAM HEAVYARMS CUSTOM EW use
modeled by Naoki KIMURA

XXXG-01SR2 GUNDAM SANDROCK CUSTOM
BANDAI SPIRITS 1/100 scale plastic kit "Master Grade" GUNDAM SANDROCK CUSTOM EW use
modeled by Yasutaka TANAKA

XXXG-01S2 ALTRON GUNDAM
BANDAI SPIRITS 1/100 scale plastic kit "Master Grade" ALTRON GUNDAM EW +
EXPANSION PARTS SET for MOBILE SUIT GUNDAM EW SERIES(The Glory of Losers Ver.)
modeled by Akira SAKAI

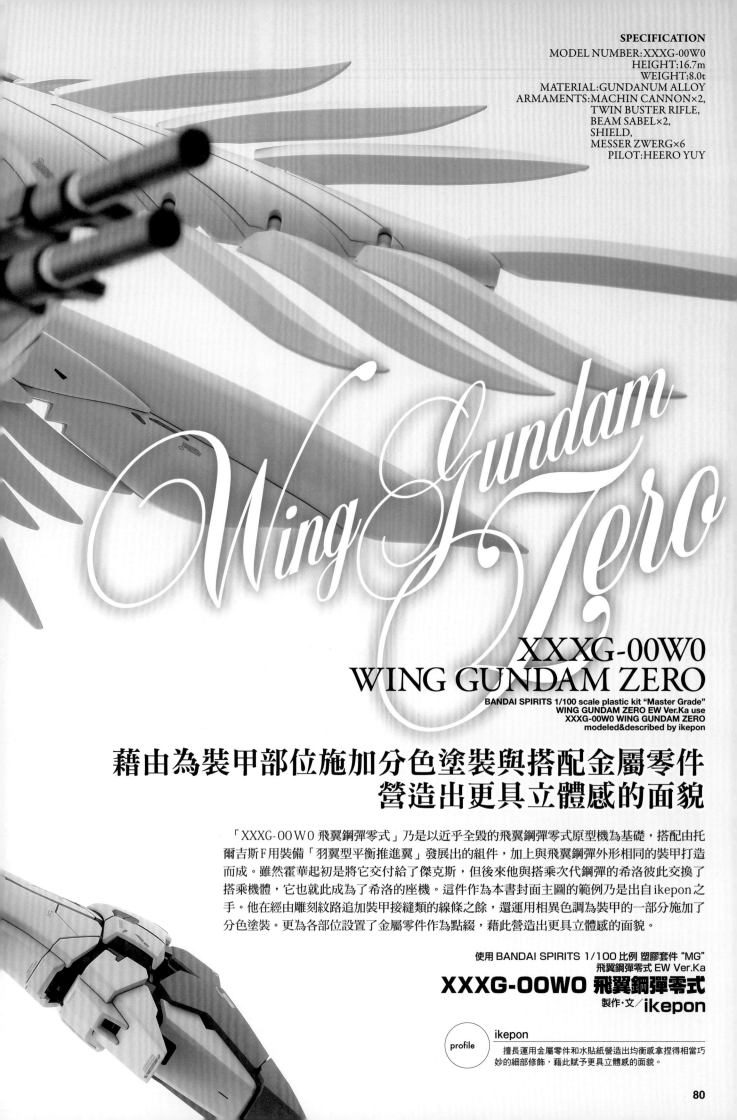

SPECIFICATION
MODEL NUMBER:XXXG-00W0
HEIGHT:16.7m
WEIGHT:8.0t
MATERIAL:GUNDANUM ALLOY
ARMAMENTS:MACHIN CANNON×2,
TWIN BUSTER RIFLE,
BEAM SABEL×2,
SHIELD,
MESSER ZWERG×6
PILOT:HEERO YUY

Wing Gundam Zero

XXXG-00W0
WING GUNDAM ZERO

BANDAI SPIRITS 1/100 scale plastic kit "Master Grade"
WING GUNDAM ZERO EW Ver.Ka use
XXXG-00W0 WING GUNDAM ZERO
modeled&described by ikepon

藉由為裝甲部位施加分色塗裝與搭配金屬零件
營造出更具立體感的面貌

「XXXG-00W0 飛翼鋼彈零式」乃是以近乎全毀的飛翼鋼彈零式原型機為基礎，搭配由托爾吉斯F用裝備「羽翼型平衡推進翼」發展出的組件，加上與飛翼鋼彈外形相同的裝甲打造而成。雖然霍華起初是將它交付給了傑克斯，但後來他與搭乘次代鋼彈的希洛彼此交換了搭乘機體，它也就此成為了希洛的座機。這件作為本書封面主圖的範例乃是出自ikepon之手。他在經由雕刻紋路追加裝甲接縫類的線條之餘，還運用相異色調為裝甲的一部分施加了分色塗裝。更為各部位設置了金屬零件作為點綴，藉此營造出更具立體感的面貌。

使用 BANDAI SPIRITS 1/100 比例 塑膠套件 "MG"
飛翼鋼彈零式 EW Ver.Ka
XXXG-00W0 飛翼鋼彈零式
製作·文／ikepon

profile
ikepon
擅長運用金屬零件和水貼紙營造出均衡感拿捏得相當巧妙的細部修飾，藉此賦予更具立體感的面貌。

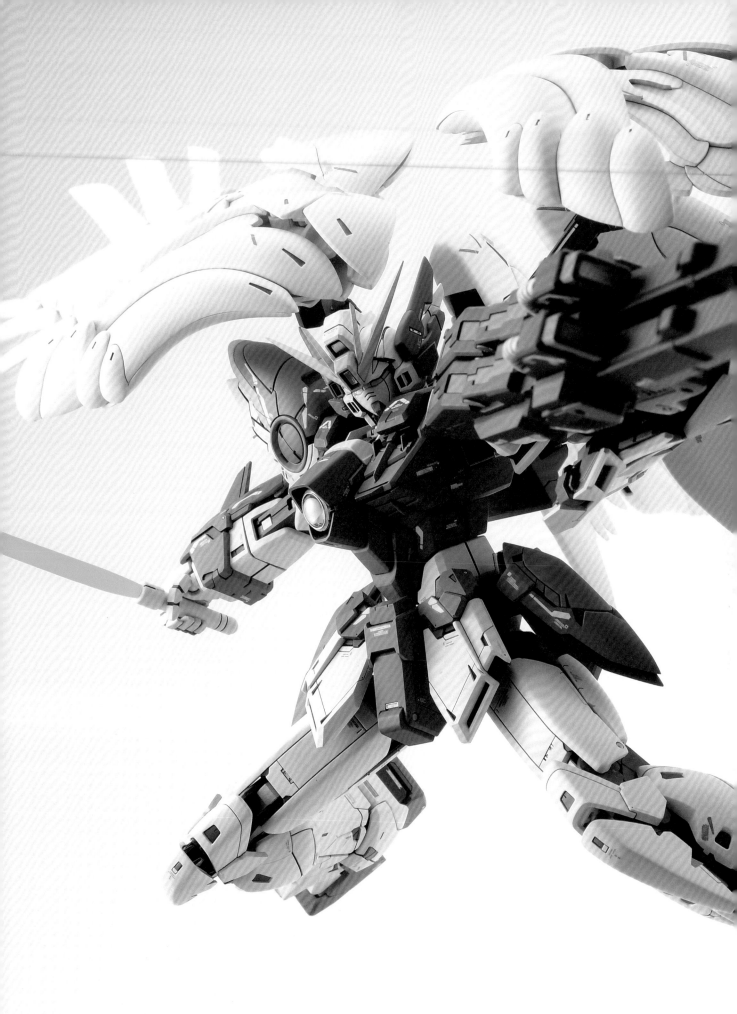

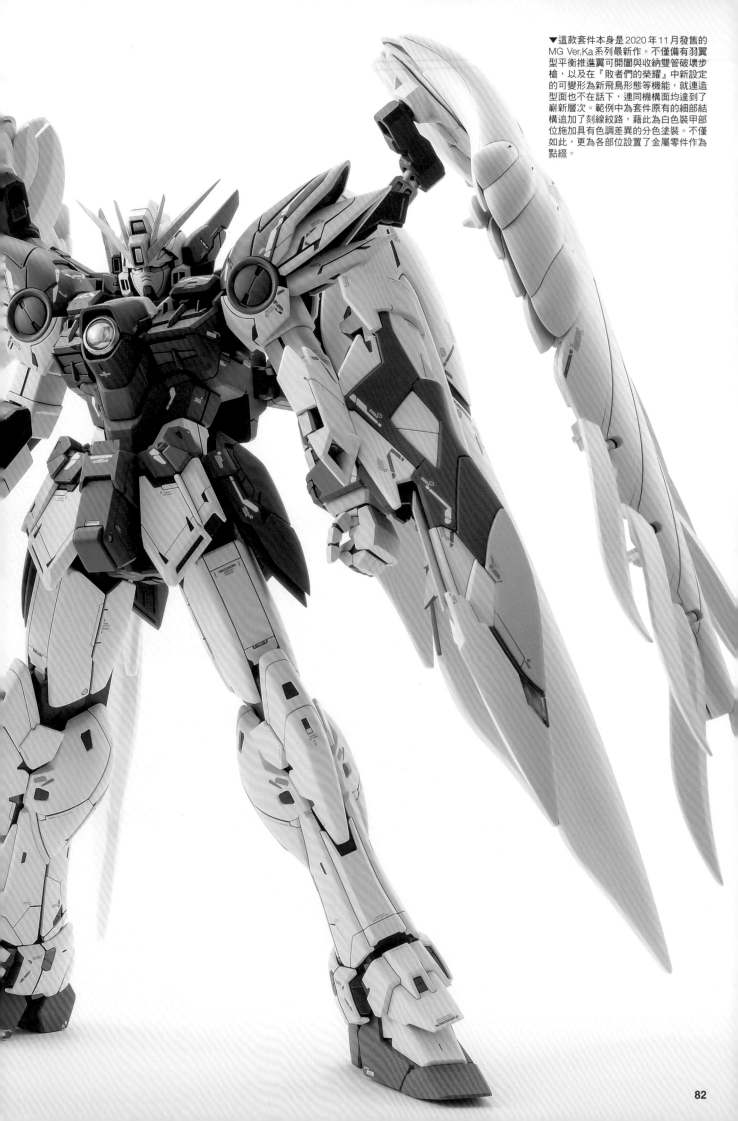

▼這款套件本身是2020年11月發售的MG Ver,Ka系列最新作。不僅備有羽翼型平衡推進翼可開闔與收納雙管破壞步槍,以及在『敗者們的榮耀』中新設定的可變形為新飛鳥形態等機能,就連造型面也不在話下,連同機構面均達到了嶄新層次。範例中為套件原有的細部結構追加了刻線紋路,藉此為白色裝甲部位施加具有色調差異的分色塗裝。不僅如此,更為各部位設置了金屬零件作為點綴。

XXXG-00W0 WING GUNDAM ZERO

BANDAI SPIRITS 1/100 scale plastic kit "Master Grade"WING GUNDAM ZERO EW Ver.Ka use
XXXG-00W0 WING GUNDAM ZERO
modeled&described by ikepon

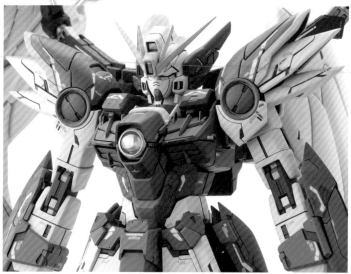

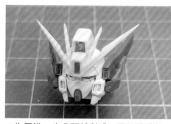

▲透過削磨來凸顯出稜邊,並藉此化解零件本身的厚度感。還用0.125mm鑿刀追加了開關類細部結構。為了在側面塞入金屬珠,因此用0.7mm手鑽開孔。中央部位感測器使用了HIQPARTS製S皿10.0mm和VC圓頂碟3 綠色L6.0mm來添加細部修飾。

▲為了進一步凸顯銳利感,因此將護頰處散熱口的風葉削磨得更薄,紋路也都用鑿刀重新雕刻過。隨著將細小零件也講究地削磨得更為稜角分明,使整體能顯得更為精巧細緻。

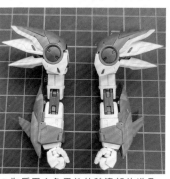

▲▶為頭部側面小型機翼黏貼了蝕刻片零件。肩甲則是為白色的面追加刻線,然後以新增紋路為界施加分色塗裝。肘關節部位亦將一部分改為塗裝成金屬色。

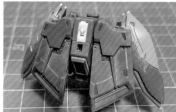

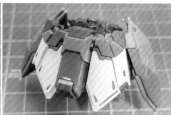

▲將前、後側裙甲原本顯得較鈍的稜邊全都削磨得更具銳利感。側裙甲更是藉由塗佈CYANON瞬間膠來削磨稜邊部位。接著更利用0.125mm左右的鑿刀追加刻線,然後為各部位黏貼金屬零件。後裙甲中央部位更塞入了AUBE Dimension Works製細部修飾零件。

◀▼前裙甲以新雕刻的紋路為界施加了分色塗裝。腰部中央裝甲的正面與側面、側裙甲均雕刻了凹狀結構,而且還設置了蝕刻片零件和金屬珠。

▲為肩甲白色零件的稜邊部位堆疊CYANON瞬間膠,藉此將該處削磨銳利。前臂處細部結構也用鑿刀雕刻得更具機械感。紅色小型機翼零件亦將厚度削磨得更薄。至於前臂處感測器則是先為連接基座黏貼附屬的箔面貼紙,然後嵌組經過塗裝的透明零件,讓該處能反射出亮晶晶的光芒。

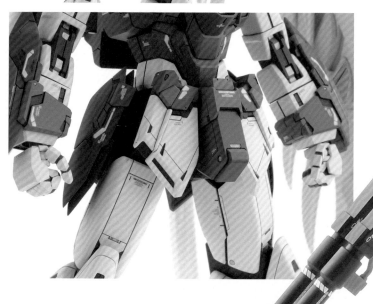

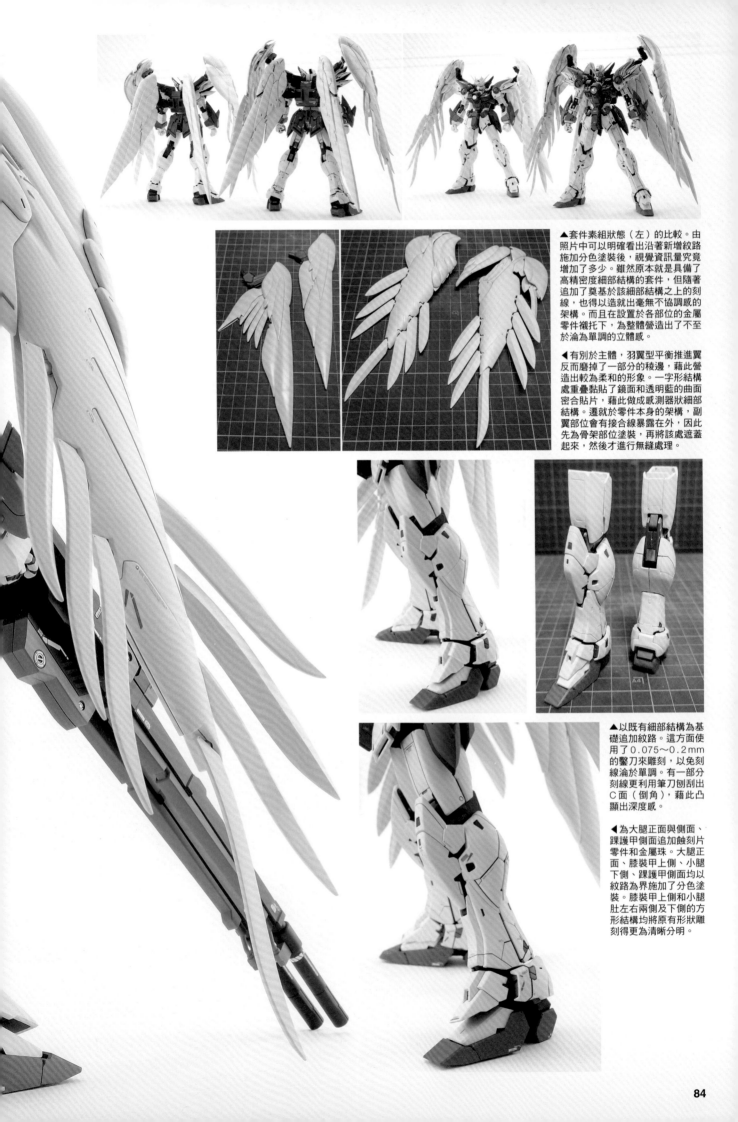

▲套件素組狀態（左）的比較。由照片中可以明確看出沿著新增紋路施加分色塗裝後，視覺資訊量究竟增加了多少。雖然原本就是具備了高精密度細部結構的套件，但隨著追加了奠基於該細部結構之上的刻線，也得以造就出毫無不協調感的架構。而且在設置於各部位的金屬零件襯托下，為整體營造出了不至於淪為單調的立體感。

◀有別於主體，羽翼型平衡推進翼反而磨掉了一部分的稜邊，藉此營造出較為柔和的形象。一字形結構處重疊黏貼了鏡面和透明藍的曲面密合貼片，藉此做成感測器狀細部結構。還就於零件本身的架構，副翼部位會有接合線暴露在外，因此先為骨架部位塗裝，再將該處遮蓋起來，然後才進行無縫處理。

▲以既有細部結構為基礎追加紋路。這方面使用了0.075～0.2mm的鑿刀來雕刻，以免刻線淪於單調。有一部分刻線更利用筆刀刨刮出C面（倒角），藉此凸顯出深度感。

◀為大腿正面與側面、踝護甲側面追加蝕刻片零件和金屬珠。大腿正面、膝裝甲上側、小腿下側、踝護甲側面均以紋路為界施加了分色塗裝。膝裝甲上側和小腿肚左右兩側及下側的方形結構均將原有形狀雕刻得更為清晰分明。

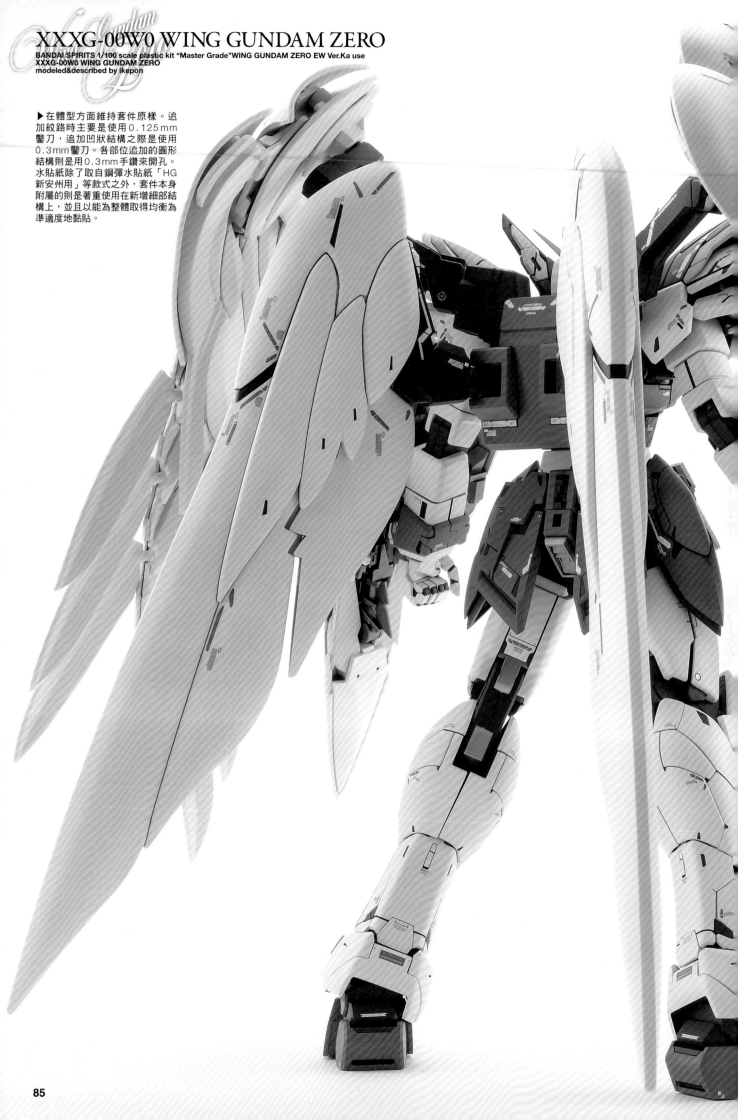

XXXG-00W0 WING GUNDAM ZERO

BANDAI SPIRITS 1/100 scale plastic kit "Master Grade" WING GUNDAM ZERO EW Ver.Ka use
XXXG-00W0 WING GUNDAM ZERO
modeled&described by ikepon

▶在體型方面維持套件原樣。追加紋路時主要是使用0.125mm鑿刀，追加凹狀結構之際是使用0.3mm鑿刀。各部位追加的圓形結構則是用0.3mm手鑽來開孔。水貼紙除了取自鋼彈水貼紙「HG新安州用」等款式之外，套件本身附屬的則是著重使用在新增細部結構上，並且以能為整體取得均衡為準適度地黏貼。

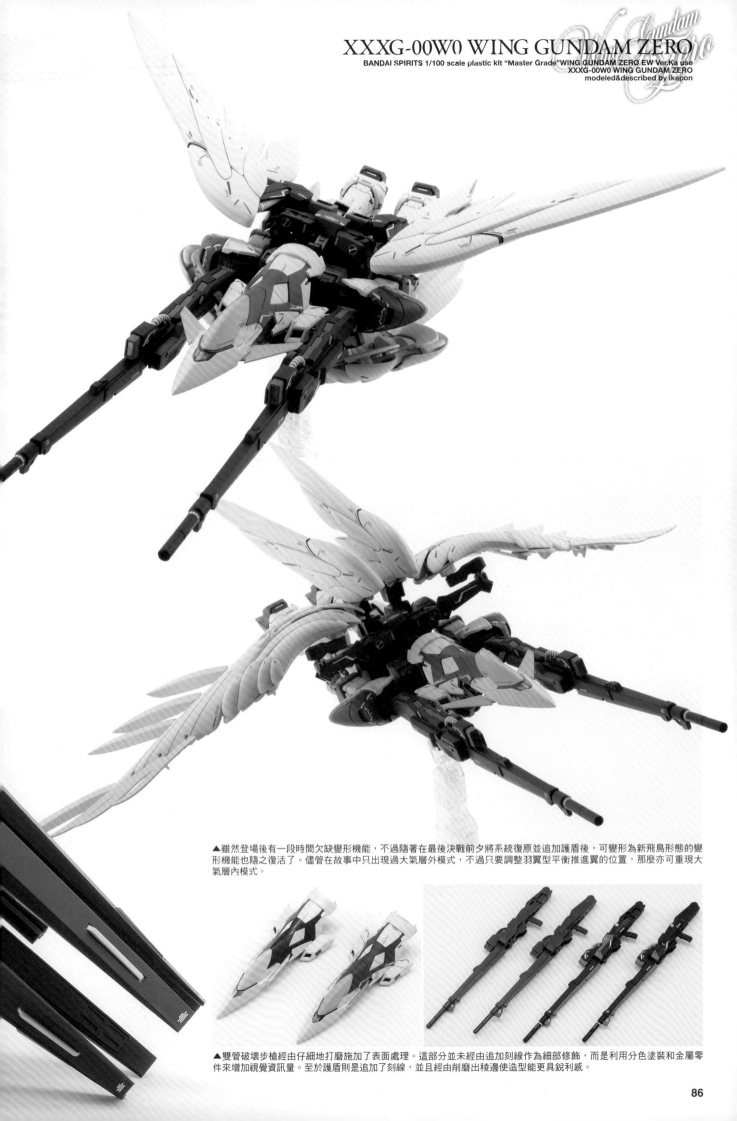

XXXG-00W0 WING GUNDAM ZERO

BANDAI SPIRITS 1/100 scale plastic kit "Master Grade" WING GUNDAM ZERO EW Ver.Ka use
XXXG-00W0 WING GUNDAM ZERO
modeled&described by ikepon

▲雖然登場後有一段時間欠缺變形機能，不過隨著在最後決戰前夕將系統復原並追加護盾後，可變形為新飛鳥形態的變形機能也隨之復活了。儘管在故事中只出現過大氣層外模式，不過只要調整羽翼型平衡推進翼的位置，那麼亦可重現大氣層內模式。

▲雙管破壞步槍經由仔細地打磨施加了表面處理。這部分並未經由追加刻線作為細部修飾，而是利用分色塗裝和金屬零件來增加視覺資訊量。至於護盾則是追加了刻線，並且經由削磨出稜邊使造型能更具銳利感。

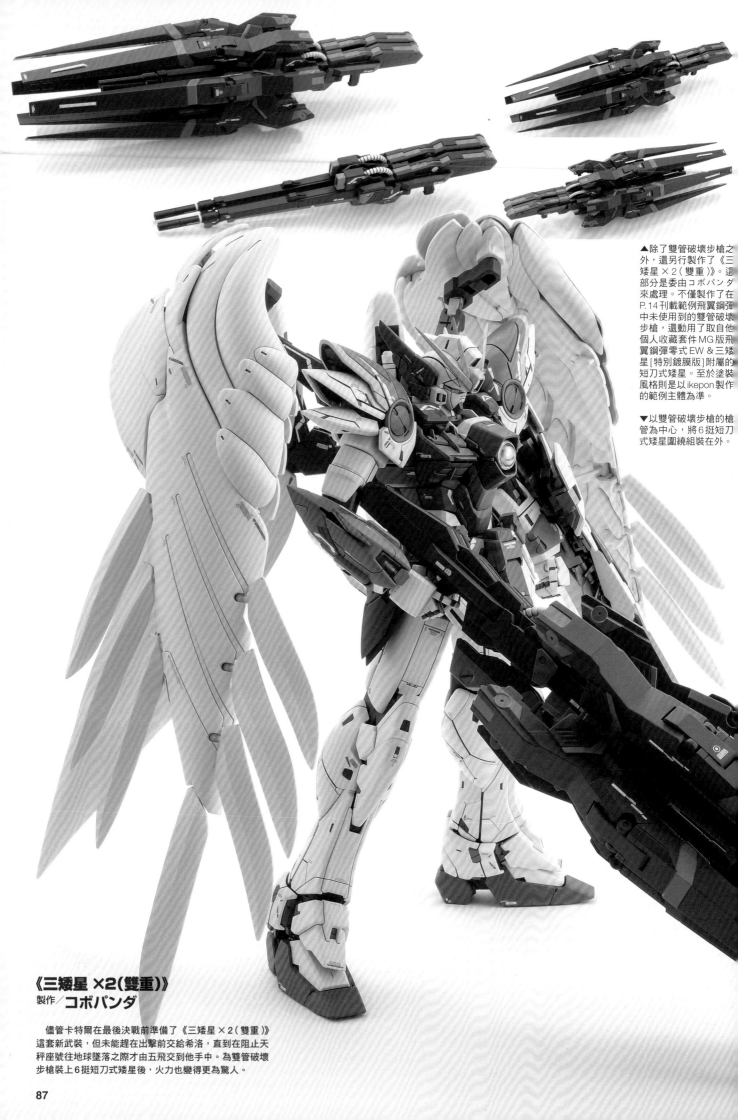

▲除了雙管破壞步槍之外，還另行製作了《三矮星×2（雙重）》。這部分是委由コボパンダ來處理。不僅製作了在P.14刊載範例飛翼鋼彈中未使用到的雙管破壞步槍，還動用了取自他個人收藏套件MG版飛翼鋼彈零式EW＆三矮星[特別鍍膜版]附屬的短刀式矮星。至於塗裝風格則是以ikepon製作的範例主體為準。

▼以雙管破壞步槍的槍管為中心，將6挺短刀式矮星圍繞組裝在外。

《三矮星 ×2（雙重）》
製作／コボパンダ

儘管卡特爾在最後決戰前準備了《三矮星×2（雙重）》這套新武裝，但未能趕在出擊前交給希洛，直到在阻止天秤座號往地球墜落之際才由五飛交到他手中。為雙管破壞步槍裝上6挺短刀式矮星後，火力也變得更為驚人。

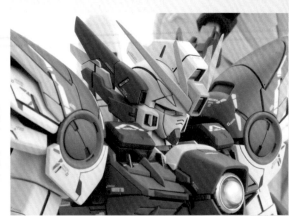

▶『敗者們的榮耀』版新增的頭部側面小型機翼展開機構。這是用來在視覺上辨識零式系統已啟動的設計。

◀▼『駕駛艙內坐姿和站姿的希洛模型也都仔細地施加了分色塗裝。

XXXG-00W0 WING GUNDAM ZERO

BANDAI SPIRITS 1/100 scale plastic kit "Master Grade" WING GUNDAM ZERO EW Ver.Ka use
XXXG-00W0 WING GUNDAM ZERO
modeled&described by ikepon

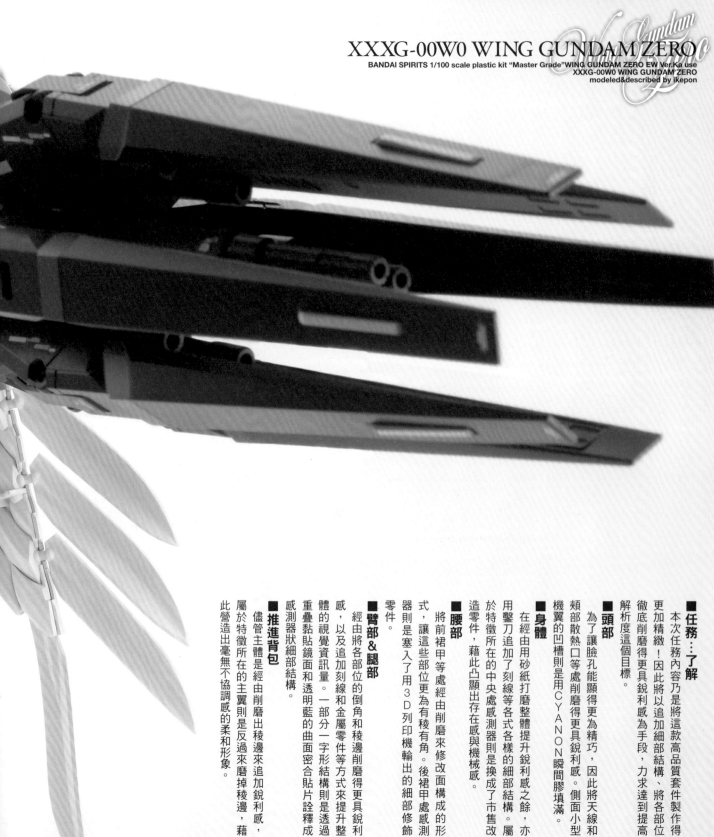

■ 任務…了解

本次任務內容乃是將這款高品質套件製作得更加精緻！因此將以追加細部結構、將各部位徹底削磨得更具銳利感為手段，力求達到提高解析度這個目標。

■ 頭部

為了讓臉孔能顯得更為精巧，因此將天線和頰部散熱口等處削磨得更具銳利感。側面小型機翼的凹槽則是用CYANON瞬間膠填滿。

■ 身體

在經由用砂紙打磨整體提升銳利感之餘，亦用鑿刀追加了刻線等各式各樣的細部結構。屬於特徵所在的中央感測器則是換成了市售改造零件，藉此凸顯出存在感與機械感。

■ 腰部

將前裙甲等處經由削磨來修改面構成的形式，讓這些部位更為有稜有角。後裙甲處感測器則是塞入了用3D列印機輸出的細部修飾零件。

■ 臂部&腿部

經由將各部位的倒角和稜邊削磨得更具銳利感，以及追加刻線和金屬零件等方式來提升整體的視覺資訊量。一部分一字形結構則是透過重疊黏貼鏡面和透明藍的曲面密合貼片詮釋成感測器狀細部結構。

■ 推進背包

儘管主體是經由削磨出稜邊來追加銳利感，屬於特徵所在的主翼則是反過來磨掉稜邊，藉此營造出毫無不協調感的柔和形象。

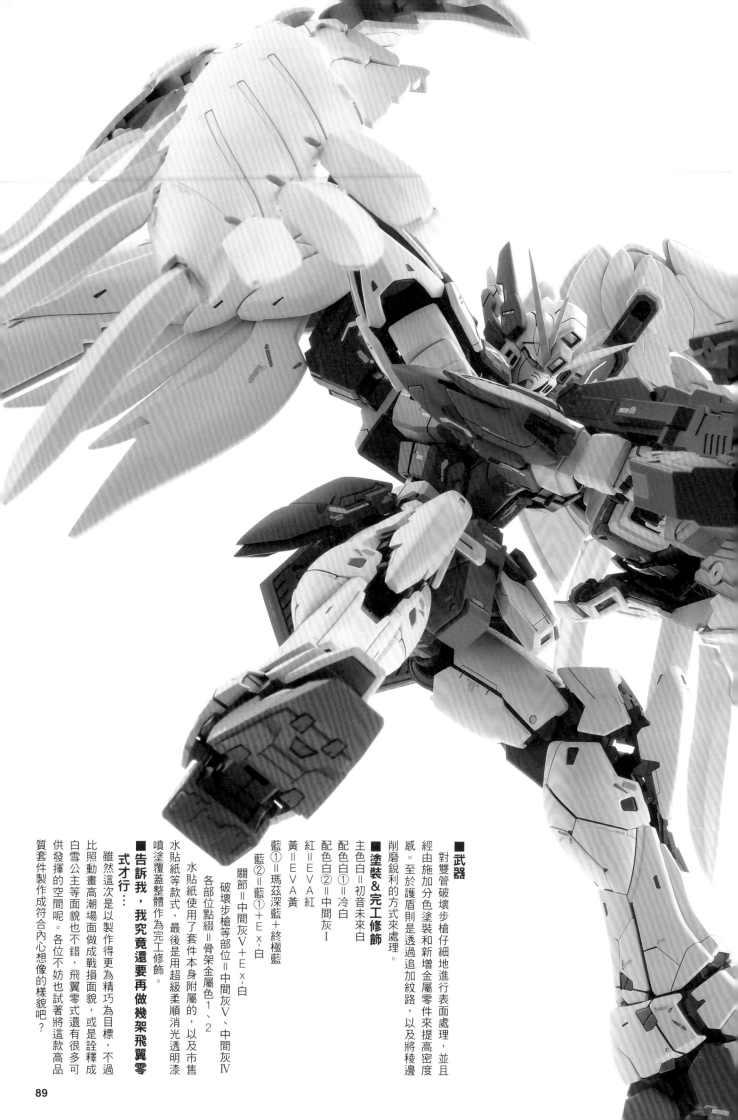

■武器

對雙管破壞步槍仔細地進行表面處理，並且經由施加分色塗裝和新增金屬零件來提高高密度感。至於護盾則是透過追加紋路，以及將稜邊削磨銳利的方式來處理。

■塗裝＆完工修飾

主色白＝初音未來白
配色白①＝冷白
配色白②＝中間灰Ⅰ
紅＝EVA紅
黃＝EVA黃
藍①＝瑪茲深藍＋終極藍
藍②＝藍①＋Ex·白
關節＝中間灰Ⅴ＋Ex·白
破壞步槍等部位＝中間灰Ⅴ、中間灰Ⅳ
各部位點綴＝骨架金屬色1、2
水貼紙使用了套件本身附屬的，以及市售水貼紙等款式，最後是用超級柔順消光透明漆噴塗覆蓋整體作為完工修飾。

■告訴我，我究竟還要再做幾架飛翼零式才行…

雖然這次是以製作得更為精巧為目標，不過比照動畫高潮場面做成戰損面貌，或是詮釋成白雪公主等面貌也不錯，飛翼零式還有很多可供發揮的空間呢。各位不妨也試著將這款高品質套件製作成符合內心想像的樣貌吧？

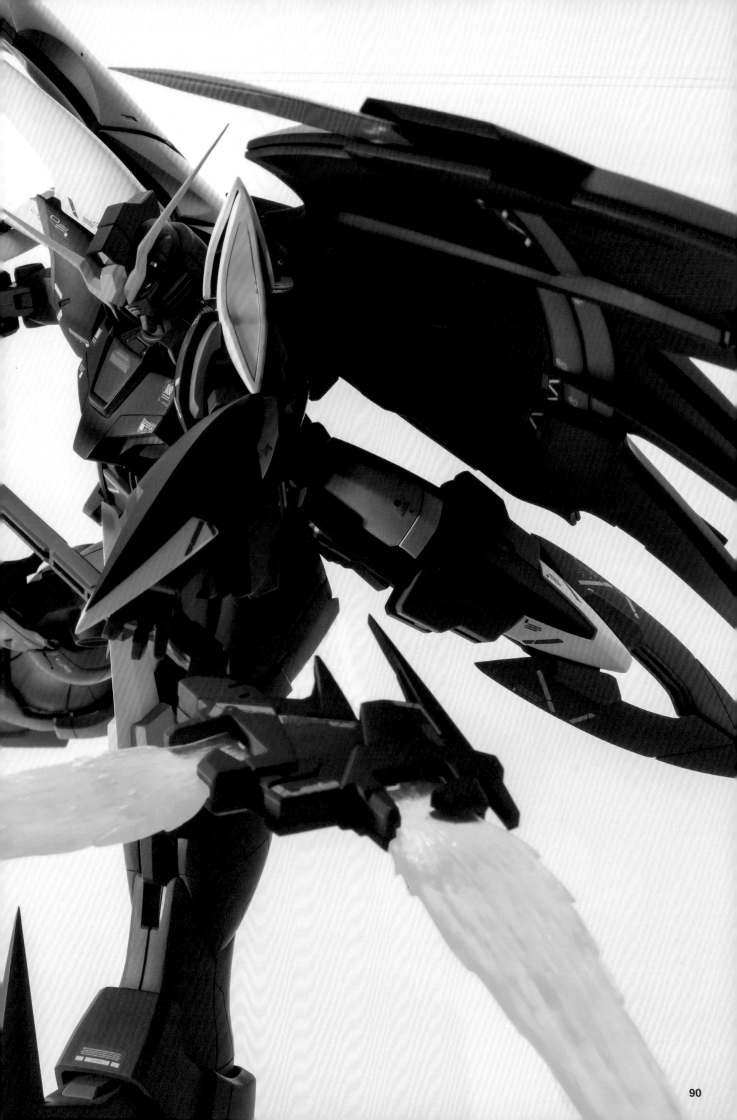

Deathscythe Hell

XXXG-01D2
GUNDAM DEATHSCYTHE H

BANDAI SPIRITS 1/100 scale plastic kit
"Master Grade"GUNDAM DEATHSCYTHE HELL EW +
EXPANSION PARTS SET for MOBILE SUIT GUNDAM EW SERIES (The Glory of Losers Ver.) use
XXXG-01D2 GUNDAM DEATHSCYTHE H
modeled&described by Ryunz

SPECIFICATION

MODEL NUMBER:XXXG-01D2
HEIGHT:16.3m
WEIGHT:7.4t
MATERIAL:GUNDANUM ALLOY
ARMAMENTS:VULCAN×2,
　　　　　　　TWIN BEAM SCISSORS,
　　　　　　　BUSTER SHIELD×2,
　　　　　　　HYPER JAMMER×2
PILOT:DUO MAXWELL

藉由將動態斗篷削磨銳利
營造出更為俐落的輪廓

　　地獄死神鋼彈乃是由近乎全毀的死神鋼彈施加強化＆修改而成。不僅配備了提高超絕干擾器效果的動態斗篷，在『敗者們的榮耀』中還將光束鐮刀更換為雙重光束鐮刀，更在腰部左右兩側追加了破壞盾。範例中為MG版地獄死神鋼彈EW搭配了取自MG版擴充零件套組的大黃蜂裝備，藉此重現了漫畫登場版的面貌。除了經由為各處追加細部結構予以改良之外，亦將動態斗篷的各部位末端削磨銳利，藉此營造出更為俐落的輪廓。

使用 BANDAI SPIRITS 1/100 比例 塑膠套件
"MG" 地獄死神鋼彈 EW ＋
新機動戰記鋼彈W EW 系列用擴充零件套組（敗者們的榮耀規格）
XXXG-01D2 地獄死神鋼彈
製作·文／Ryunz

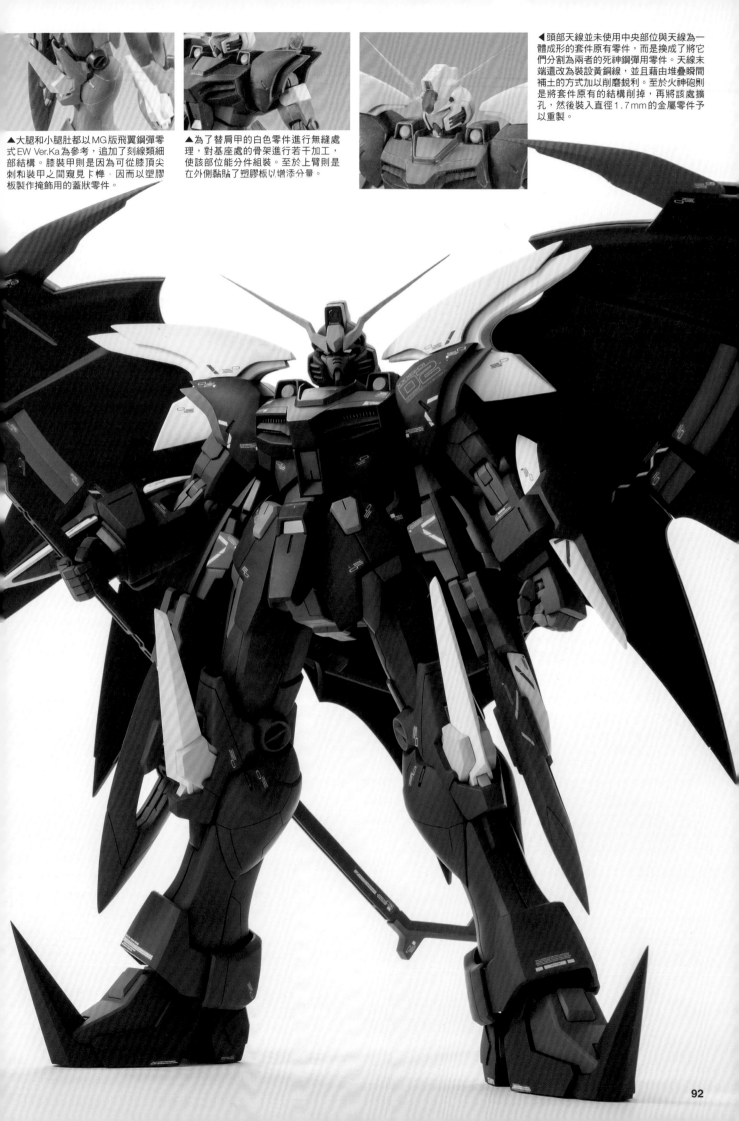

▲大腿和小腿肚都以MG版飛翼鋼彈零式EW Ver.Ka為參考，追加了刻線類細部結構。膝裝甲則是因為可從膝頂尖刺和裝甲之間窺見卡榫，因而以塑膠板製作掩飾用的蓋狀零件。

▲為了替肩甲的白色零件進行無縫處理，對基座處的骨架進行若干加工，使該部位能分件組裝。至於上臂則是在外側黏貼了塑膠板以增添分量。

◀頭部天線並未使用中央部位與天線為一體成形的套件原有零件，而是換成了將它們分割為兩者的死神鋼彈用零件。天線末端還改為裝設黃銅線，並且藉由堆疊瞬間補土的方式加以削磨銳利。至於火神砲則是將套件原有的結構削掉，再將該處擴孔，然後裝入直徑1.7mm的金屬零件予以重製。

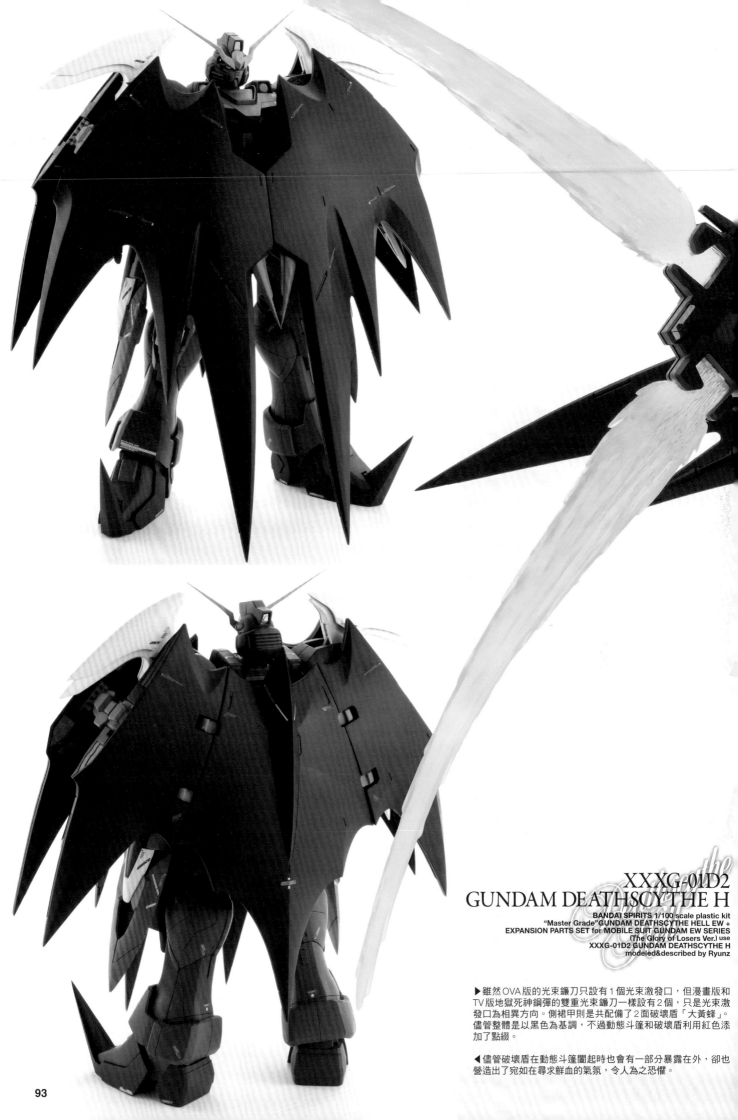

XXXG-01D2
GUNDAM DEATHSCYTHE H

BANDAI SPIRITS 1/100 scale plastic kit
"Master Grade"GUNDAM DEATHSCYTHE HELL EW +
EXPANSION PARTS SET for MOBILE SUIT GUNDAM EW SERIES
(The Glory of Losers Ver.) use
XXXG-01D2 GUNDAM DEATHSCYTHE H
modeled&described by Ryunz

▶雖然OVA版的光束鐮刀只設有1個光束激發口，但漫畫版和TV版地獄死神鋼彈的雙重光束鐮刀一樣設有2個，只是光束激發口為相異方向。側裙甲則是共配備了2面破壞盾「大黃蜂」。儘管整體是以黑色為基調，不過動態斗篷和破壞盾利用紅色添加了點綴。

◀儘管破壞盾在動態斗篷闔起時也會有一部分暴露在外，卻也營造出了宛如在尋求鮮血的氣氛，令人為之恐懼。

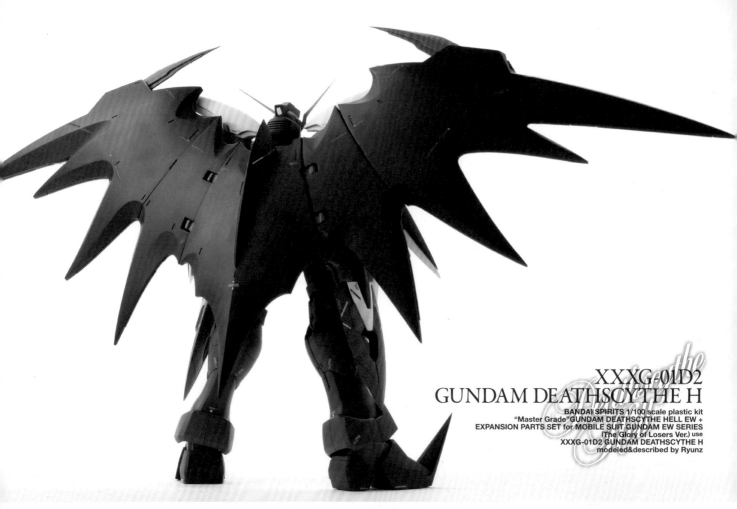

XXXG-01D2
GUNDAM DEATHSCYTHE H

BANDAI SPIRITS 1/100 scale plastic kit
"Master Grade"GUNDAM DEATHSCYTHE HELL EW +
EXPANSION PARTS SET for MOBILE SUIT GUNDAM EW SERIES
(The Glory of Losers Ver.) use
XXXG-01D2 GUNDAM DEATHSCYTHE H
modeled&described by Ryunz

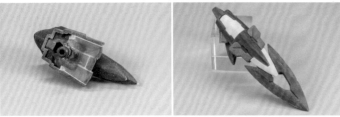

▲破壞盾是先沿著鉤爪的外形堆疊瞬間補土,藉此將形狀削磨銳利。由於用來裝設到側裙甲上的零件在轉動破壞盾時會露出凹槽,因此將該處用補土填滿。

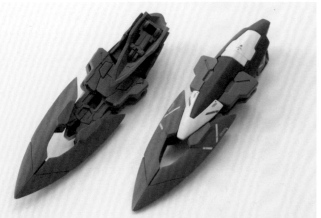

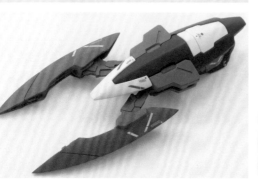

▲▶和原本配備在死神鋼彈左臂上的一樣,破壞盾的鉤爪部位可以開合。由於擴充零件套組中附屬的側裙甲為一體成形設計,因此改為經由加工死神鋼彈的同部位零件來搭配。

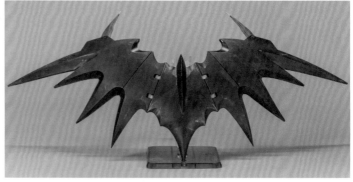

▲將動態斗篷所有的末端部位都削磨銳利。上側的紅色零件和天線一樣,利用黃銅線搭配瞬間補土加以削磨銳利。

◀▼雙重光束鐮刀是在藉由為光束激發口零件的後側黏貼塑膠材料加以延長之餘,亦將尺寸加大了一號。

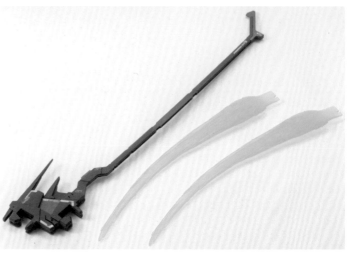

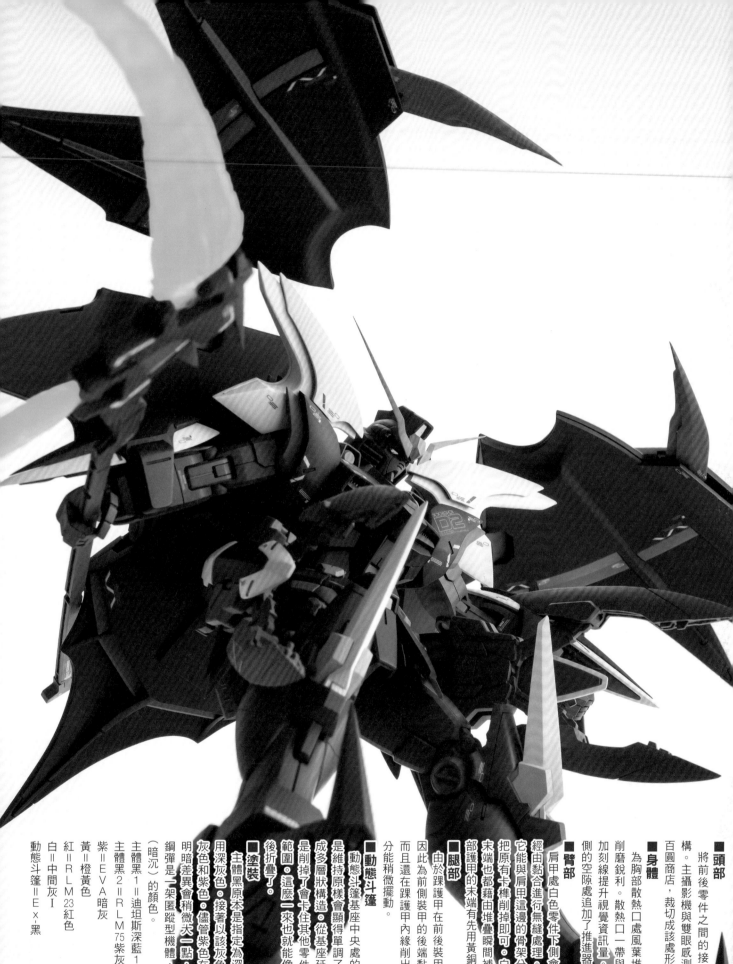

■頭部
將前後零件之間的接合線詮釋成溝槽狀結構。主攝影機與雙眼感測器則是黏貼了購買自百圓商店，裁切成該處形狀的雷射膠帶。

■身體
為胸部散熱口處風葉堆疊補土，藉此將末端削磨銳利。散熱口一帶與側等處腹部也經由追加刻線提升視覺資訊量。至於後裙甲則是為下側的空隙處追加了推進器零件。

■臂部
肩甲處白色零件下側會有接合線外露，因此經由黏合進行無縫處理。儘管這麼一來就得讓它能與肩甲這邊的骨架分件組裝。不過也只要把原有卡榫削掉即可。白色零件與臂部護甲的末端也都藉由堆疊瞬間補土加以削磨銳利。臂部護甲的末端有先用黃銅線取代。

■腿部
由於踝護甲在前後裝甲的銜接處留有縫隙，因此為前側裝甲的後端黏貼了1公釐塑膠板，而且還在踝護甲內緣削出了一道缺口，使這部分能稍微擺動。

■動態斗篷
動態斗篷基座中央處的推進器狀細部結構要是維持原樣會顯得單調了些，因此將該處修改成多層狀構造。從基座延伸出來的骨架零件則是削掉了會卡住其他零件之處，以便擴大可動範圍。這麼一來也就能像飛翼鋼彈零式一樣往後折疊了。

■塗裝
主體黑原本是指定為深黑色，但範例中是選用深灰色。接著以該灰色為基準來挑選其他的灰色和紫色。儘管紫色在設定圖稿中與灰色的明暗差異會稍微矢一點，不過考量到地獄死神鋼彈是一架匿蹤型機體，因此決定採用較相近（暗沉）的顏色。

主體黑1＝迪坦斯深藍1
主體黑2＝RLM75紫灰色
紫＝EVA暗灰
黃＝橙黃色
紅＝RLM23紅色
白＝中間灰I
動態斗篷＝Ex-黑

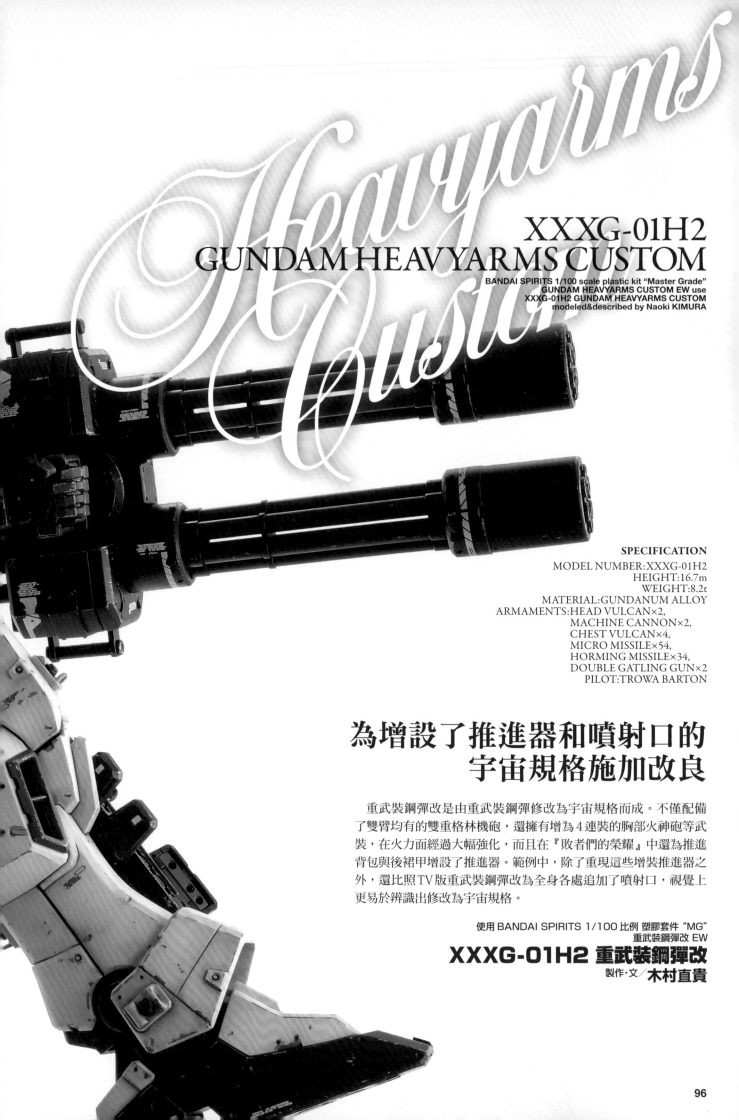

Heavyarms Custom

XXXG-01H2
GUNDAM HEAVYARMS CUSTOM

BANDAI SPIRITS 1/100 scale plastic kit "Master Grade"
GUNDAM HEAVYARMS CUSTOM EW use
XXXG-01H2 GUNDAM HEAVYARMS CUSTOM
modeled&described by Naoki KIMURA

SPECIFICATION
MODEL NUMBER:XXXG-01H2
HEIGHT:16.7m
WEIGHT:8.2t
MATERIAL:GUNDANUM ALLOY
ARMAMENTS:HEAD VULCAN×2,
MACHINE CANNON×2,
CHEST VULCAN×4,
MICRO MISSILE×54,
HORMING MISSILE×34,
DOUBLE GATLING GUN×2
PILOT:TROWA BARTON

為增設了推進器和噴射口的
宇宙規格施加改良

　　重武裝鋼彈改是由重武裝鋼彈修改為宇宙規格而成。不僅配備了雙臂均有的雙重格林機砲，還擁有增為4連裝的胸部火神砲等武裝，在火力面經過大幅強化，而且在『敗者們的榮耀』中還為推進背包與後裙甲增設了推進器。範例中，除了重現這些增裝推進器之外，還比照TV版重武裝鋼彈改為全身各處追加了噴射口，視覺上更易於辨識出修改為宇宙規格。

使用 BANDAI SPIRITS 1/100 比例 塑膠套件 "MG"
重武裝鋼彈改 EW
XXXG-01H2 重武裝鋼彈改
製作・文／木村直貴

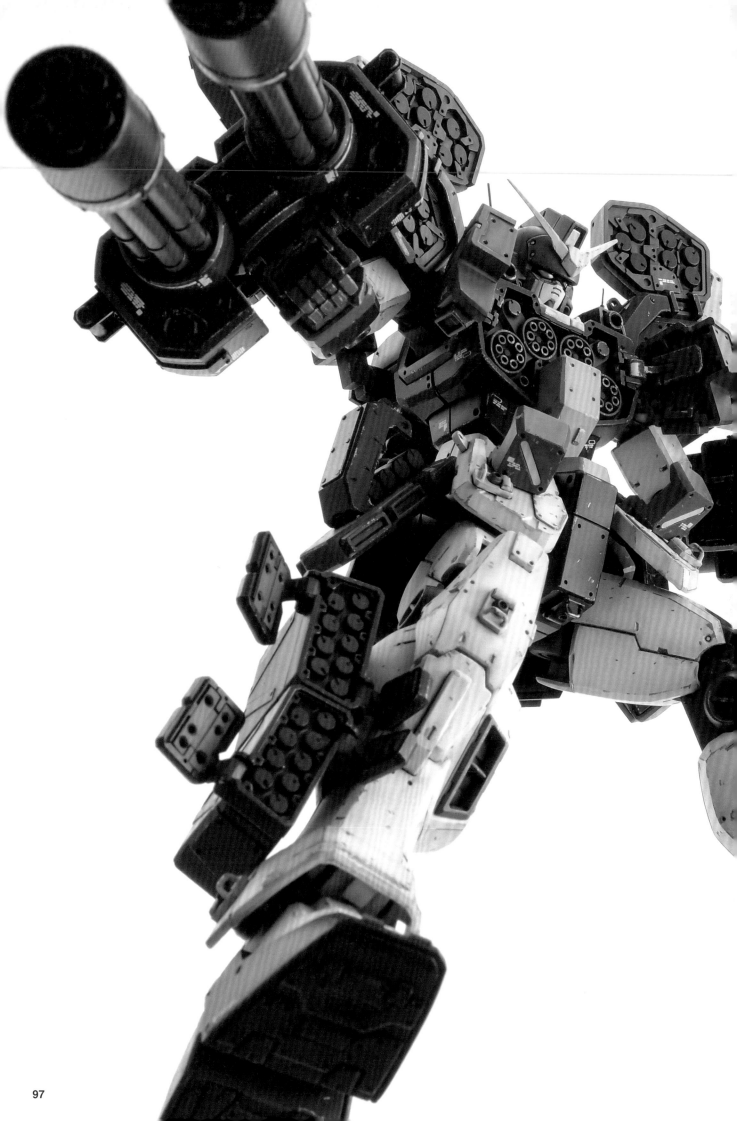

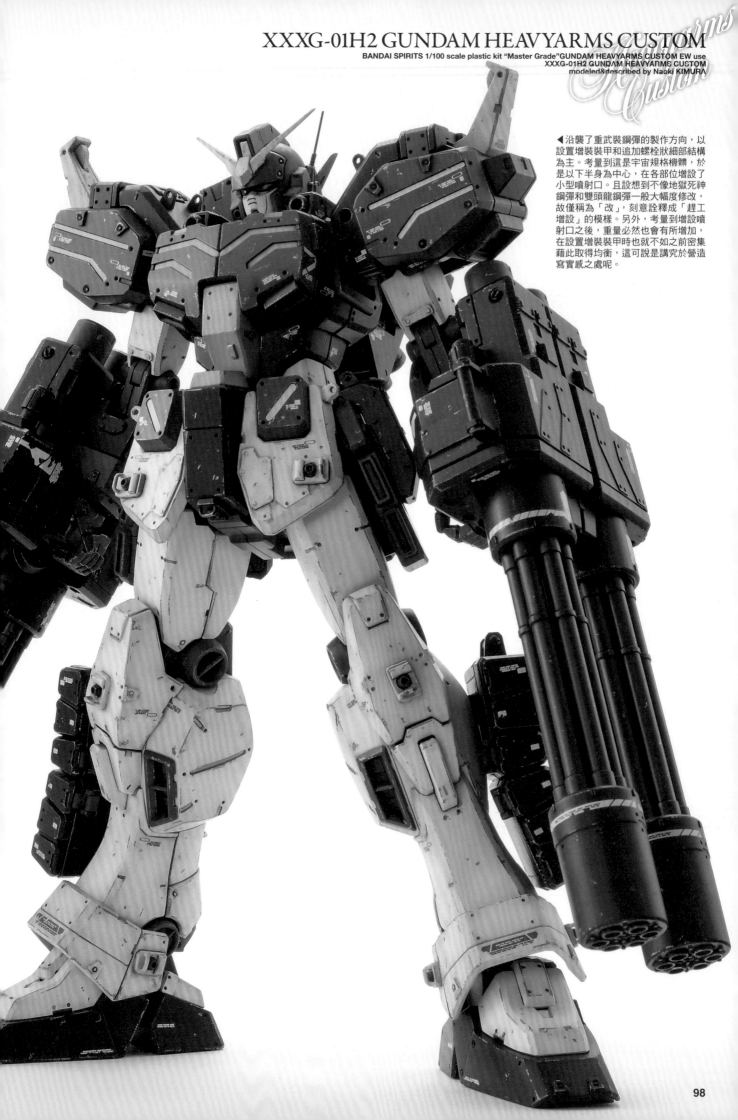

XXXG-01H2 GUNDAM HEAVYARMS CUSTOM

BANDAI SPIRITS 1/100 scale plastic kit "Master Grade" GUNDAM HEAVYARMS CUSTOM EW use
XXXG-01H2 GUNDAM HEAVYARMS CUSTOM
modeled&described by Naoki KIMURA

◀沿襲了重武裝鋼彈的製作方向，以設置增裝裝甲和追加螺栓狀細部結構為主。考量到這是宇宙規格機體，於是以下半身為中心，在各部位增設了小型噴射口。且設想到不像地獄死神鋼彈和雙頭龍鋼彈一般大幅度修改，故僅稱為「改」，刻意詮釋成「趕工增設」的模樣。另外，考量到增設噴射口之後，重量必然也會有所增加，在設置增裝裝甲時也就不如之前密集，藉此取得均衡，這可說是講究於營造寫實感之處呢。

▲臂部沿襲重武裝鋼彈的做法添加細部修飾。

▲用塑膠板為機關加農砲的頂面設置台座，以便採用和頭部側面一樣的方式增設天線。這部分則是改以更細的大正琴用弦為芯。至於腹部則是用塑膠板將上下左右都予以延長、增寬。駕駛艙蓋當然亦一併增添了分量。

▲將頭部側面天線換成以金屬線為芯，並且在基座處纏繞單芯線而成的零件。

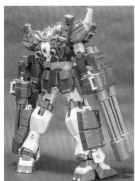

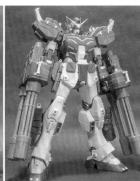

▲腿部這邊是為膝裝甲、小腿肚、踝護甲左右兩側增設了小型噴射口。至於飛彈莢艙頂面則是追加了比先前更大的提把狀結構。

◀製作途中狀態。由照片中可以清楚分辨出添加了細部修飾之處何在。以下半身為中心增設噴射口時，採取了以「噴射口＋吊鉤扣具」為一組的形式，藉此作為趕工增設的具體象徵。

◀儘管戰損痕跡和舊化塗裝的表現方向均沿襲自重武裝鋼彈，不過為了營造出宇宙用＆修改後的韻味，因此並不像之前那麼厚重，而且也稍微保留了一點光澤感。

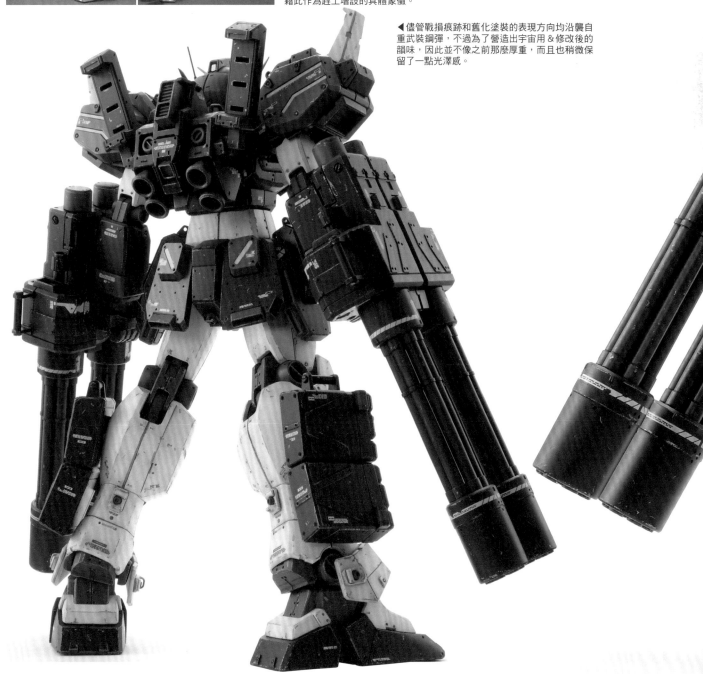

XXXG-01H2 GUNDAM HEAVYARMS CUSTOM
BANDAI SPIRITS 1/100 scale plastic kit "Master Grade"GUNDAM HEAVYARMS CUSTOM EW use
XXXG-01H2 GUNDAM HEAVYARMS CUSTOM
modeled&described by Naoki KIMURA

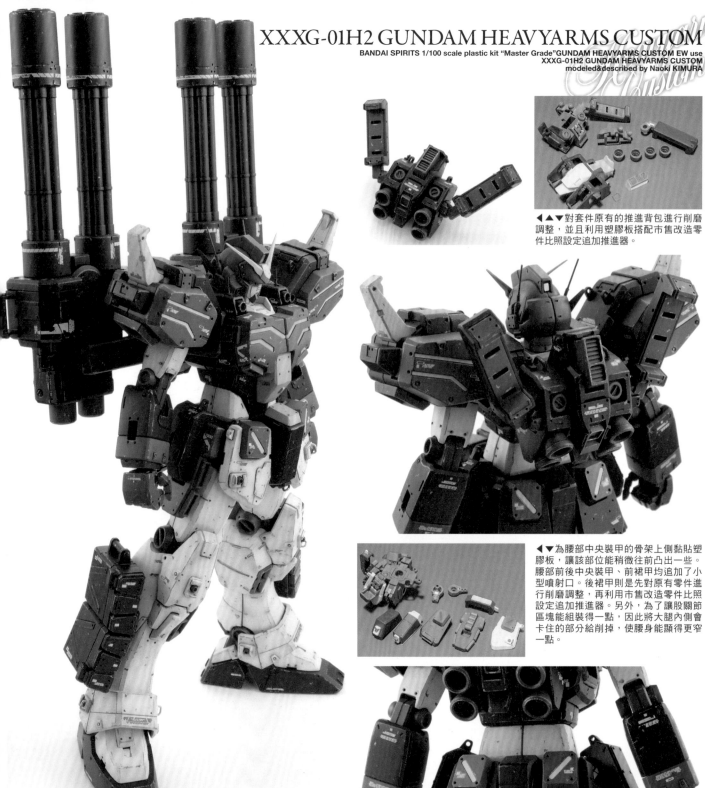

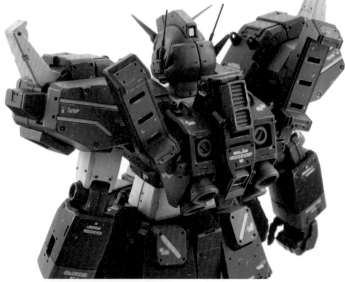

◀▲▼對套件原有的推進背包進行削磨調整，並且利用塑膠板搭配市售改造零件比照設定追加推進器。

◀▼為腰部中央裝甲的骨架上側黏貼塑膠板，讓該部位能稍微往前凸出一些。腰部前後中央裝甲、前裙甲均追加了小型噴射口。後裙甲則是先對原有零件進行削磨調整，再利用市售改造零件比照設定追加推進器。另外，為了讓股關節區塊能組裝得一點，因此將大腿內側會卡住的部分給削掉，使腰身能顯得更窄一點。

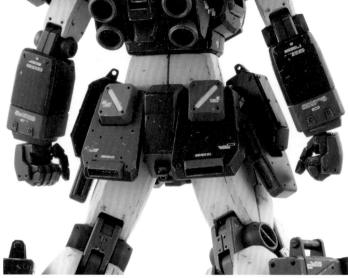

■變輕盈的超重武裝

基本修改方向與前一回相同，畢竟同一架機體製作之處幾乎一樣。模仿過去經手的範例總覺得怪怪的，不過也是一種「對於營造寫實感的堅持」吧。修改為漫畫版造型其實不算難，只不過有些細部欠缺資料參考，就按照喜好詮釋了，尚請諒察。不僅如此，接下來更是憑藉想像力做了進一步發揮。身為流星作戰用的機

▲雙重格林機砲的左右兩側均追加了提把狀結構。後側的螺栓狀結構則是用市售改造零件搭配塑膠棒重製，而且還追加了散熱口狀結構。

▶儘管並未在『敗者們的榮耀』中登場，不過還是將套件中附屬的小丑面具，以及身穿瑪莉梅亞軍制服的特洛瓦‧巴頓給仔細地分色塗裝完成。

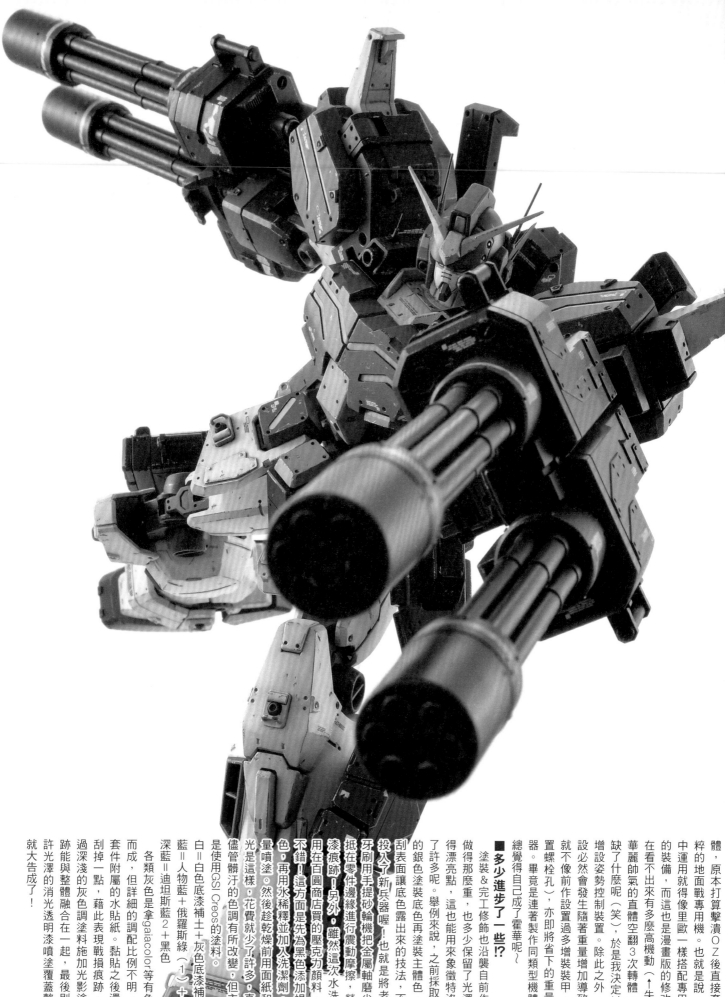

體，原本打算擊潰OZ後直接廢置而打造成純粹的地面戰專用機。也就是說，要在宇宙環境中運用就得像里歐一樣搭配專用推進背包之類的裝備，而這也是漫畫版的修改重點。不過實在看不出來有多麼高機動（↑失禮），想要做出華麗帥氣的直體空翻3次轉體一圈，似乎還欠缺了什麼呢（笑），於是我決定以下半身為中心增設姿勢控制裝置。除此之外，考量到純粹增設必然會發生隨著重量增加導致機動性變差，就不像前作設置過多增裝裝甲（＝更改為只設置螺栓孔），亦即將省下的重量拿來增設推進器。畢竟是連著製作同類型機體才這麼講究，總覺得自己成了霍華呢～

■ 多少進步了一些!?

塗裝&完工修飾也沿襲自前作，不過髒汙沒做得那麼重，也多少保留了光澤感讓整體顯得漂亮點，這也能用來象徵特洛瓦的技術進步了許多呢。舉例來說，之前採取先拿Mr.COLOR的銀色塗裝底色再塗裝主體色，然後用筆刀輕刮表面讓底色露出來的技法，不過這次我可是投入了新兵器喔！也就是將老舊的音波震動牙刷用手提砂輪機把金屬軸磨尖成三角形，並抵在零件邊緣進行震動摩擦，營造出細膩的掉漆痕跡！另外，雖然這次水洗（漬洗）是使用在百圓商店買的壓克力顏料，不過效果相當不錯！這方面是先為黑色添加褐色和紅色來調色，再用水稀釋並加入洗潔劑，接著用噴筆大量噴塗。然後趁乾燥前面紙和棉花棒擦掉。儘管髒汙的色調有所改變，但主體色仍幾乎都是使用GSI Creos的塗料。

白＝白色底漆補土＋灰色底漆補土
藍＝人物藍＋俄羅斯綠（1）＋白色
深藍＝迪坦斯藍2＋黑色

各類灰色是拿gaiacolor等有色底漆補土混色而成，但詳細的調配比例不明。機身標誌取自套件附屬的水貼紙。黏貼之後還用筆刀適度地刮掉一點，藉此表現戰損痕跡。接著還運用調過深淺的灰色調塗料施加光影塗裝，使髒汙痕跡能與整體融合在一起，最後則是用保留了些許光澤的消光透明漆噴塗覆蓋整體，這麼一來就大告成了！

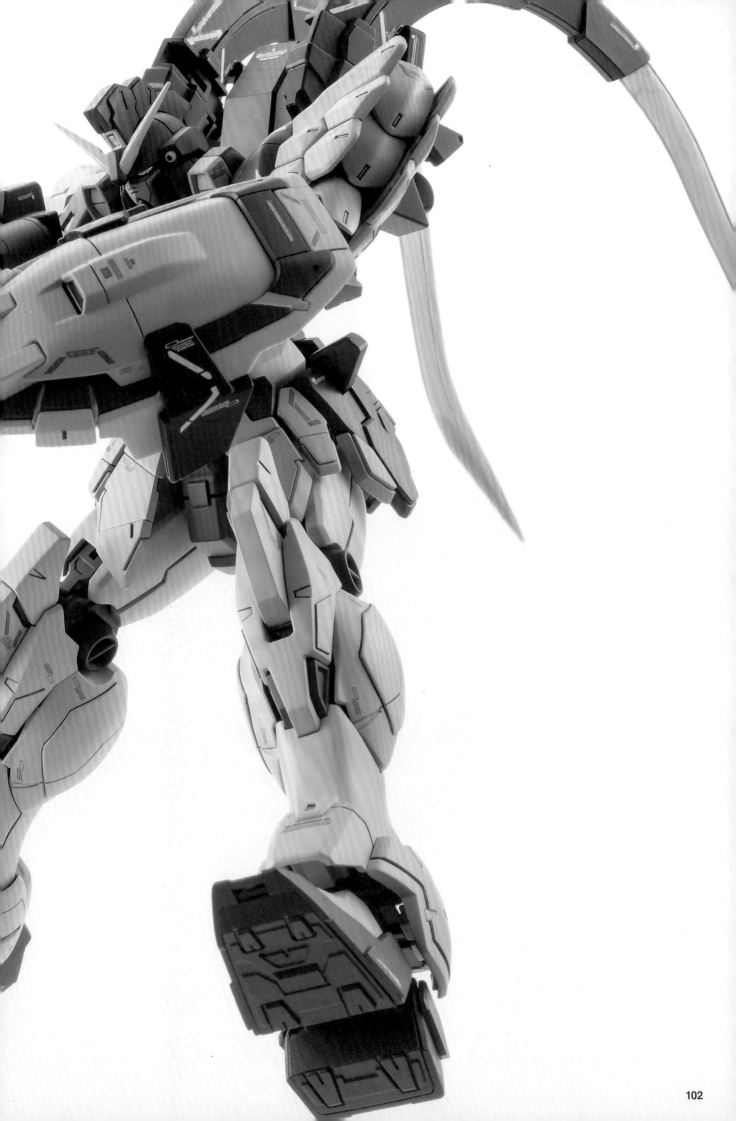

SPECIFICATION
MODEL NUMBER:XXXG-01SR2
HEIGHT:16.5m
WEIGHT:7.9t
MATERIAL:GUNDANUM ALLOY
ARMAMENTS:VULCAN×2,
　　　　　　HEAT SHOTEL×2,
　　　　　　CROSS CRUSHER SHIELD,
　　　　　　BEAM RIFLE
PILOT:QUATRE RABERBA WINNER

XXXG-01SR2
GUNDAM SANDROCK CUSTOM

BANDAI SPIRITS 1/100 scale plastic kit "Master Grade"
GUNDAM SANDROCK CUSTOM EW use
XXXG-01SR2 GUNDAM SANDROCK CUSTOM
modeled&described by Yasutaka TANAKA

配合重現增裝裝備一併強化裝甲

　　沙漠鋼彈改是由沙漠鋼彈修改為宇宙規格而成。儘管在外觀上沒有顯著的改變，但故事中在希洛的建議下，於最後決戰前夕搭載了零式系統。範例中在比照『敗者們的榮耀』追加製作推進背包增設的推進器和光束步槍之餘，考量到沙漠鋼彈本身是著重於力量與裝甲才研發出的機體，因此利用之前製作犰狳裝備時剩下的主體零件搭配塑膠板為各部位設置了增裝裝甲。

使用 BANDAI SPIRITS 1/100 比例 塑膠套件 "MG"
沙漠鋼彈改 EW
XXXG-01SR2 沙漠鋼彈改
製作·文／田中康貴

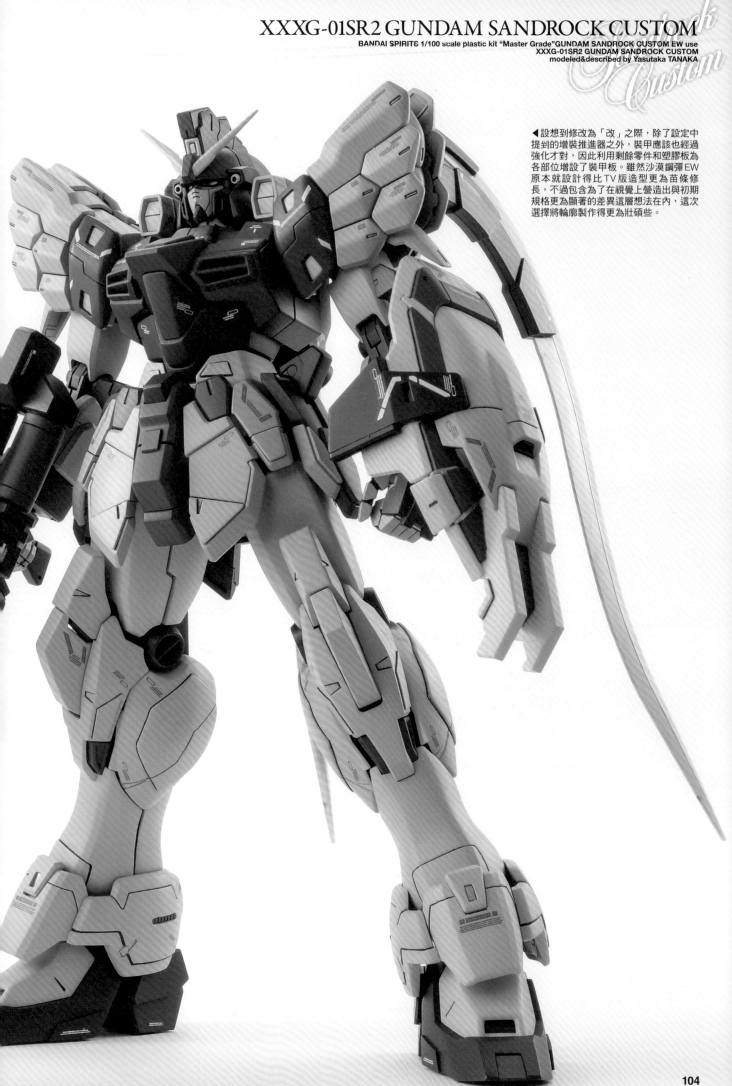

XXXG-01SR2 GUNDAM SANDROCK CUSTOM

BANDAI SPIRITS 1/100 scale plastic kit "Master Grade" GUNDAM SANDROCK CUSTOM EW use
XXXG-01SR2 GUNDAM SANDROCK CUSTOM
modeled&described by Yasutaka TANAKA

◀設想到修改為「改」之際，除了設定中提到的增裝推進器之外，裝甲應該也經過強化才對，因此利用剩餘零件和塑膠板為各部位增設了裝甲板。雖然沙漠鋼彈EW原本就設計得比TV版造型更為苗條修長，不過包含為了在視覺上營造出與初期規格更為顯著的差異這層想法在內，這次選擇將輪廓製作得更為壯碩些。

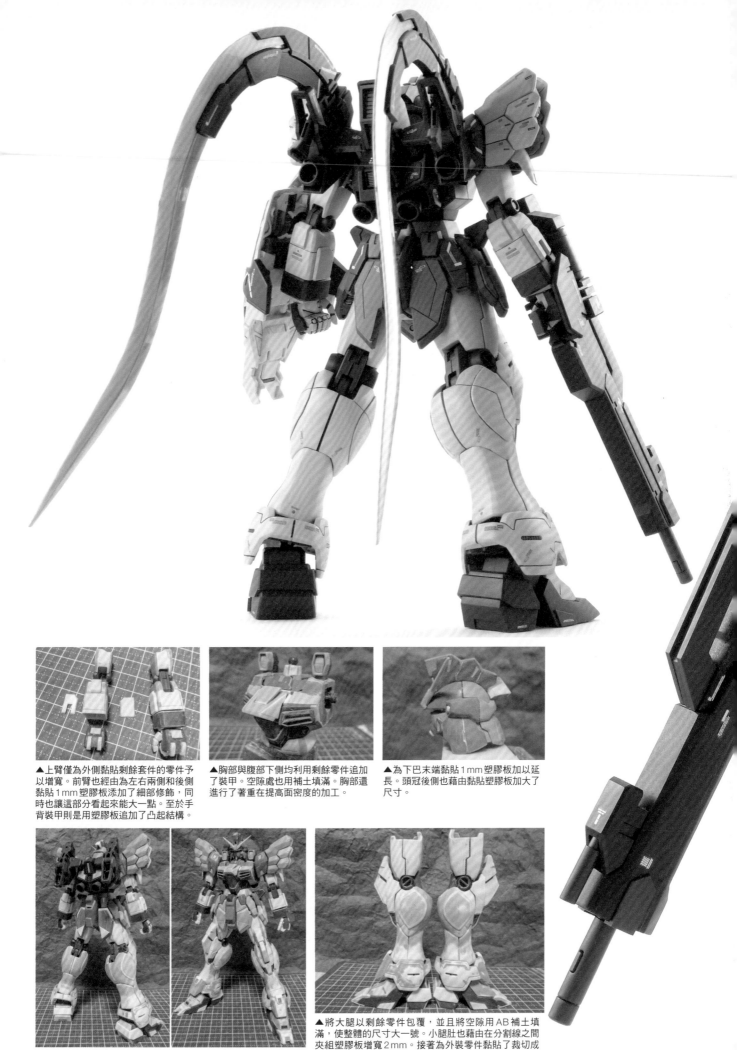

▲上臂僅為外側黏貼剩餘套件的零件予以增寬。前臂也經由為左右兩側和後側黏貼1mm塑膠板添加了細部修飾，同時也讓這部分看起來能大一點。至於手背裝甲則是用塑膠板追加了凸起結構。

▲胸部與腹部下側均利用剩餘零件追加了裝甲。空隙處也用補土填滿。胸部還進行了著重在提高面密度的加工。

▲為下巴末端黏貼1mm塑膠板加以延長。頭冠後側也藉由黏貼塑膠板加大了尺寸。

▲由製作途中狀態可知，主要藉由為胸部、前臂、小腿肚、靴子等全身各部位增添強化裝甲，使整體呈現更為壯碩的輪廓。

▲將大腿以剩餘零件包覆，並且將空隙用AB補土填滿，使整體的尺寸大一號。小腿肚也藉由在分割線之間夾組塑膠板增寬2mm。接著為外裝零件黏貼了裁切成環狀的0.5mm塑膠板，然後將中間用AB補土填滿，塑造出曲面造型。至於靴子則是適度為各處黏貼塑膠板來添加細部修飾，同時發揮加大尺寸的效果。

XXXG-01SR2
GUNDAM SANDROCK CUSTOM
BANDAI SPIRITS 1/100 scale plastic kit "Master Grade"GUNDAM SANDROCK CUSTOM EW use
XXXG-01SR2 GUNDAM SANDROCK CUSTOM
modeled&described by Yasutaka TANAKA

▶拿用塑膠板組成箱形的零件拼裝出推進背包處增裝推進器。內側風葉狀結構是拿條紋塑膠板來做出上側的，至於下側則是用市售散熱口零件來呈現。

▼由於以磁鐵連接，因此能自由裝卸。

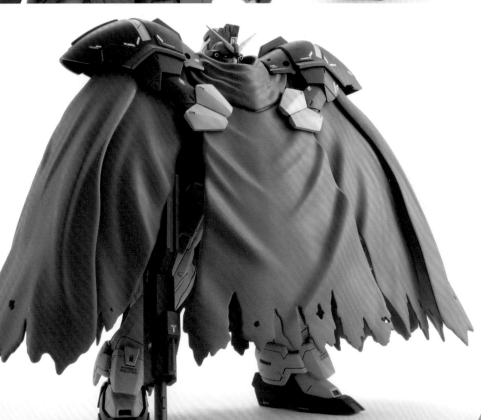

▲▼光束步槍是先經由堆疊1mm塑膠板來做出主體，再用0.5mm和0.3mm塑膠板來製作出細部結構。槍口部位幾乎是直接沿用套件原有光束軍刀柄部做出的，後側彈匣是拿塑膠管搭配市售圓形結構零件製作而成。至於握把則是取自剩餘套件的電熱彎刀零件。

▲沙漠鋼彈改在漫畫版中並未配備抗光束覆膜斗篷，此裝備主要是沙漠鋼彈使用的。範例中將裝甲部位比照主體用塑膠板增設了裝甲板，而且還將斗篷的下擺給削薄。

▲右側的握把罩為磁鐵連接式零件。

■前言

這次我要針對MG版沙漠鋼彈改EW的重點施加改造，希望能製作出足以讓人聯想到卡特爾在駕駛「改」時已經變得更為宏觀、內心也更為堅強許多的範例。由於『敗者們的榮耀』有畫出許多原屬的光束步槍和推進背包處增裝推進器，因此一併製作了這兩項裝備。除了用塑膠板進行加工之外，亦採用了拿先前剩餘的沙漠鋼彈EW零件重疊黏貼在打算增添分量處，然後將空隙用補土和瞬間膠填滿的製作手法。

■頭部

將火神砲下方的裝甲削薄，使隆起部位能顯得大一點。

■身體＆推進背包

在為胸部、側面、腹部下側黏貼剩餘套件的零件予以增寬之餘，亦將空隙用AB補土填滿。為了與大腿取得均衡，將前裙甲和後裙甲的上下兩側用塑膠板延長了共計約2公釐。前後腰部亦用剩餘套件的零件加大了尺寸。側裙甲內側細部結構也講究地換成了沙漠鋼彈改的上下兩側裝甲，將前裙甲和後裙甲的中央裝甲亦用剩餘套件的零件加大了尺寸。側裙甲內側細部結構也講究地換成了沙漠

106

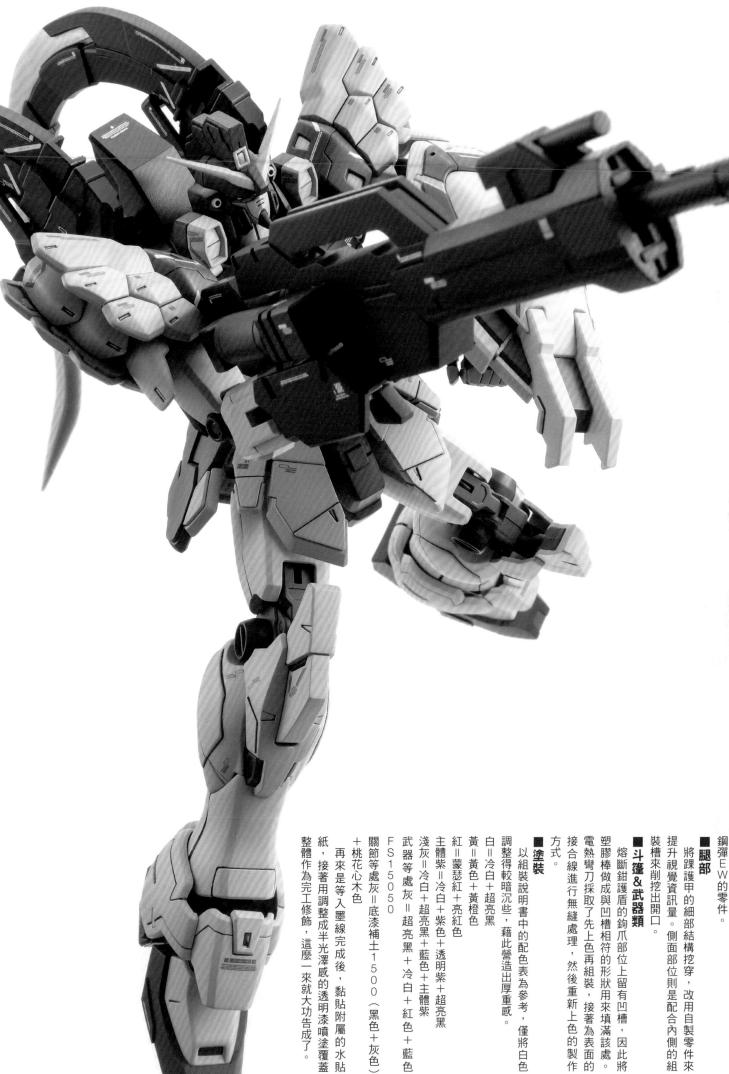

鋼彈EW的零件。

■腿部

將踝護甲的細部結構挖穿，改用自製零件來提升視覺資訊量。側面部位則是配合內側的組裝槽來削挖出開口。

■斗篷＆武器類

熔斷鉗護盾的鉤爪部位上留有凹槽，因此將塑膠棒做成與凹槽相符的形狀用來填滿該處。電熱彎刀採取了先上色再組裝，接著為表面的接合線進行無縫處理，然後重新上色的製作方式。

■塗裝

以組裝說明書中的配色表為參考，僅將白色調整得較暗沉些，藉此營造出厚重感。

白＝冷白＋超亮黑
黃＝黃色＋黃橙色
紅＝蒙瑟紅＋亮紅色
主體紫＝冷白＋紫色＋透明紫＋超亮黑
淺灰＝冷白＋超亮黑＋藍色＋主體紫
武器等處灰＝超亮黑＋冷白＋紅色＋藍色
FS15050
關節等處灰＝底漆補土1500（黑色＋灰色）
＋桃花心木色

再來是等入墨線完成後，黏貼附屬的水貼紙，接著用調整成半光澤感的透明漆噴塗覆蓋整體作為完工修飾，這麼一來就大功告成了。

基於增裝裝備的考量對關節部位進行調整

雙頭龍鋼彈乃是由近乎全毀的神龍鋼彈施加強化＆修改而成。不僅左右兩側均配備了神龍臂，在『敗者們的榮耀』中還為推進背包增設了機翼和２連裝光束加農砲。範例中拿MG版新機動戰記鋼彈W EW系列用擴充零件套組（敗者們的榮耀規格）為MG版雙頭龍鋼彈EW追加了蝴蝶裝備，藉此重現了漫畫登場版造型。考量到推進背包的重量有所增加，於是還對腰部等處進行了調整。

使用BANDAI SPIRITS 1/100比例 塑膠套件 "MG" 雙頭龍鋼彈 EW＋
MG版新機動戰記鋼彈 W EW系列用擴充零件套組（敗者們的榮耀規格）

XXXG-01S2 雙頭龍鋼彈
製作・文／坂井晃

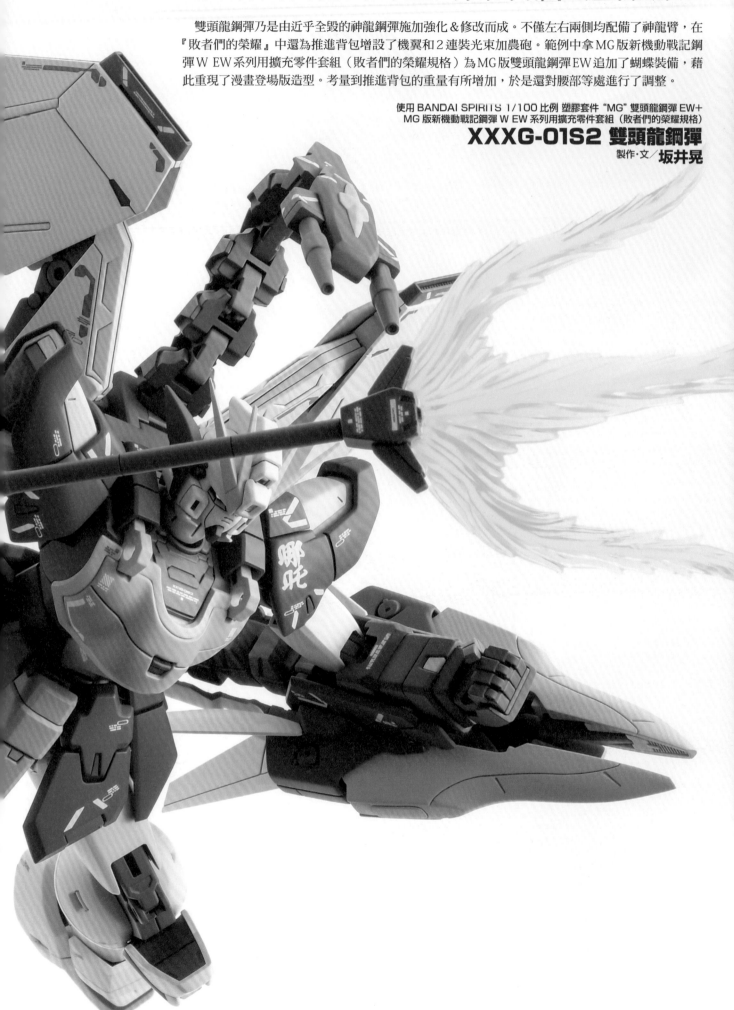

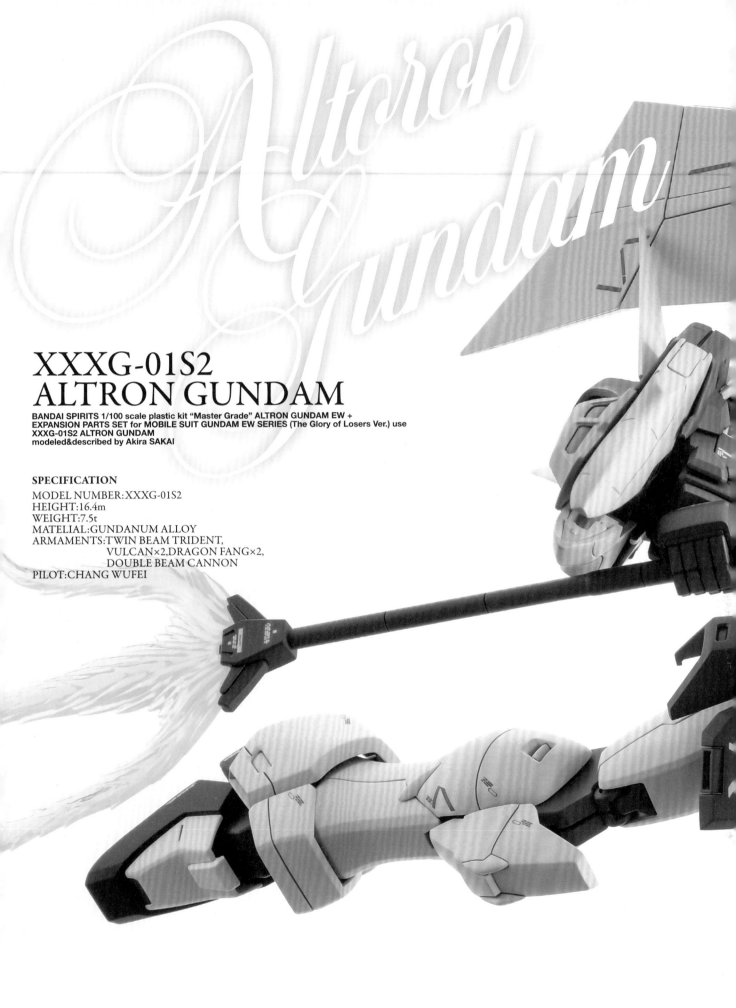

XXXG-01S2
ALTRON GUNDAM

**BANDAI SPIRITS 1/100 scale plastic kit "Master Grade" ALTRON GUNDAM EW +
EXPANSION PARTS SET for MOBILE SUIT GUNDAM EW SERIES (The Glory of Losers Ver.) use
XXXG-01S2 ALTRON GUNDAM
modeled&described by Akira SAKAI**

SPECIFICATION

MODEL NUMBER:XXXG-01S2
HEIGHT:16.4m
WEIGHT:7.5t
MATELIAL:GUNDANUM ALLOY
ARMAMENTS:TWIN BEAM TRIDENT,
 VULCAN×2,DRAGON FANG×2,
 DOUBLE BEAM CANNON
PILOT:CHANG WUFEI

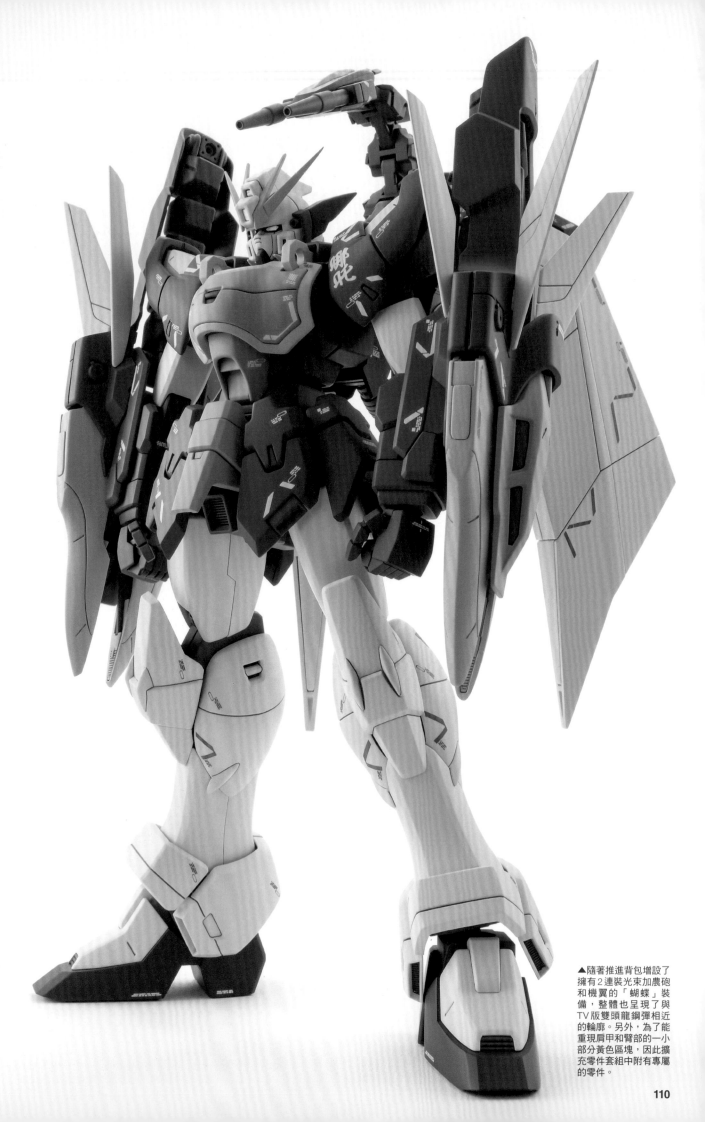

▲隨著推進背包增設了擁有2連裝光束加農砲和機翼的「蝴蝶」裝備，整體也呈現了與TV版雙頭龍鋼彈相近的輪廓。另外，為了能重現肩甲和臂部的一小部分黃色區塊，因此擴充零件套組中附有專屬的零件。

XXXG-01S2 ALTRON GUNDAM

BANDAI SPIRITS 1/100 scale plastic kit "Master Grade" ALTRON GUNDAM EW+
EXPANSION PARTS SET for MOBILE SUIT GUNDAM EW SERIES (The Glory of Losers Ver.) use
XXXG-01S2 ALTRON GUNDAM
modeled&described by Akira SAKAI

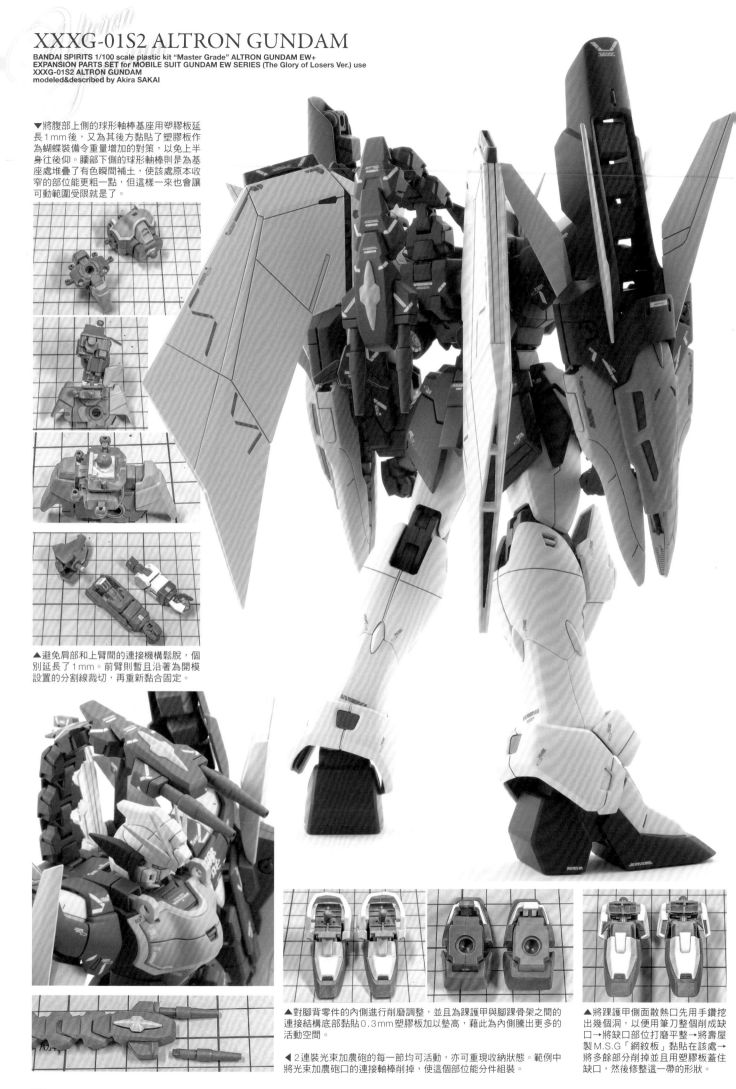

▼將腹部上側的球形軸棒基座用塑膠板延長1mm後，又於其後方黏貼了塑膠板作為蝴蝶裝備令重量增加的對策，以免上半身往後仰。腰部下側的球形軸棒則是為基座處堆疊了有色瞬間補土，使該處原本收窄的部位能更粗一點，但這樣一來也會讓可動範圍受限就是了。

▲避免肩部和上臂間的連接機構鬆脫，個別延長了1mm。前臂則暫且沿著為開模設置的分割線裁切，再重新黏合固定。

▲對腳背零件的內側進行削磨調整，並且為踝護甲與腳踝骨架之間的連接結構底部黏貼0.3mm塑膠板加以墊高，藉此為內側騰出更多的活動空間。

◀2連裝光束加農砲的每一節均可活動，亦可重現收納狀態。範例中將光束加農砲口的連接軸棒削掉，使這個部位能分件組裝。

▲將踝護甲側面散熱口先用手鑽挖出幾個洞，以使用筆刀整個削成缺口→將缺口部位打磨平整→將壽屋製M.S.G「網紋板」黏貼在該處→將多餘部分削掉並且用塑膠板蓋住缺口，然後修整這一帶的形狀。

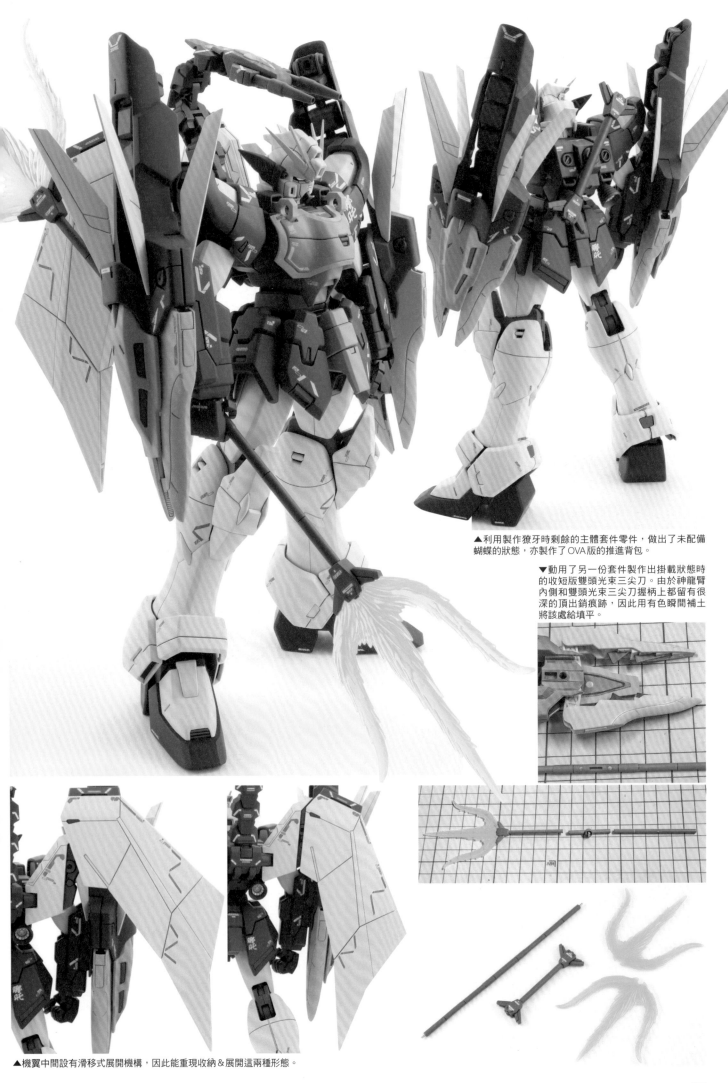

▲利用製作獠牙時剩餘的主體套件零件，做出了未配備蝴蝶的狀態，亦製作了 OVA 版的推進背包。

▼動用了另一份套件製作出掛載狀態時的收短版雙頭光束三尖刀。由於神龍臂內側和雙頭光束三尖刀握柄上都留有很深的頂出銷痕跡，因此用有色瞬間補土將該處給填平。

▲機翼中間設有滑移式展開機構，因此能重現收納＆展開這兩種形態。

XXXG-01S2 ALTRON GUNDAM

BANDAI SPIRITS 1/100 scale plastic kit "Master Grade" ALTRON GUNDAM EW+
EXPANSION PARTS SET for MOBILE SUIT GUNDAM EW SERIES (The Glory of Losers Ver.) use
XXXG-01S2 ALTRON GUNDAM

modeled&described by Akira SAKAI

▶儘管並未在『敗者們的榮耀』中登場，不過還是將身穿瑪莉梅亞軍制服的張五飛給仔細地分色塗裝完成。

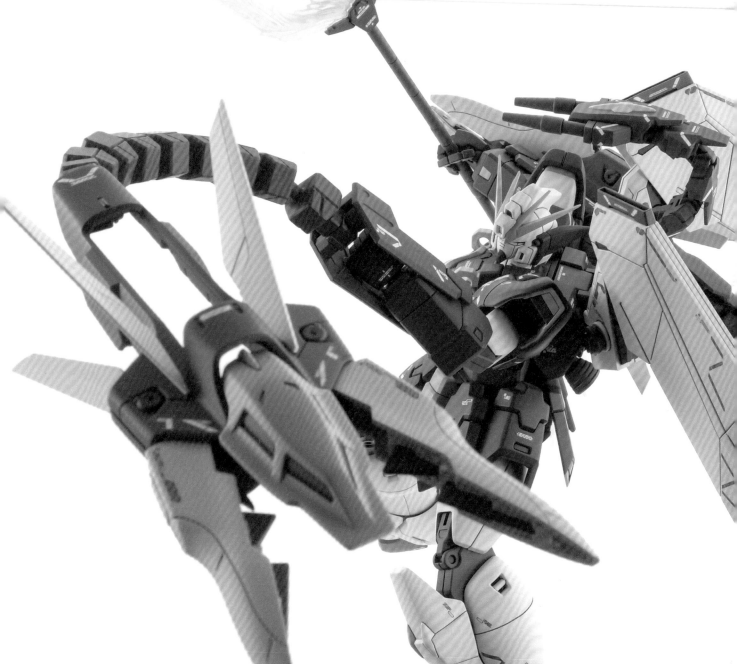

■前言

儘管延長類的加工和修改散熱口等部分和神龍鋼彈那時共通，但雙頭龍鋼彈配備了大型機翼和2連裝光束加農砲，導致背後的重量有所增加，因此為了避免上半身整個往後仰，這次會加工腰部一帶作為對策。

■腰部的補強

作為新增蝴蝶裝備重量的對策，必須對腹部上下兩側的球形軸棒進行加工調整。上側是以不會卡住外部零件為前提重疊黏貼塑膠板。下側則是為球形軸棒的基座堆疊有色瞬間補土。但隨著將原本收窄的部位增粗，下側也只能純由滲流瞬間膠來牢靠地固定住，以免受重量影響而往後方撐開。

■腳踝

由於踝護甲就算與骨架嵌組得深一點也不會損及外形，因此為與踝護甲相連接的結構黏貼0.3公釐塑膠板加以墊高。光是墊高0.3公釐就能騰出不少空間，能大幅減少卡住腳部的狀況。

■神龍臂

由於儘管有綠色、白色、黃色，以及蛇腹狀部位的紅色，卻只有灰色並未以成型色呈現。因此，為了便於替黃色可動部位和設有展示架用組裝槽之處分色塗裝，而追加了刻線。紅色蛇腹狀部位則是利用筆刀刀尖沾取少量瞬間膠，用滲流的方式填滿接合線。

■蝴蝶裝備

將2連裝光束加農砲改裝成能夠分件組裝。儘管機翼末端的分割線很令人在意，不過那是設定圖稿中就存在的線條，因此維持原樣進行製作。

■配色表

白＝冷白
紅＝亮光紅
黃＝MS黃＋木棕色＋冷白
黑＝RLM70黑綠色
綠＝超亮綠＋戴通納綠＋綠色FS34092
＋色之源黃色
淺綠＝利曼綠＋MS綠＋冷白
關節＝MS灰吉翁系

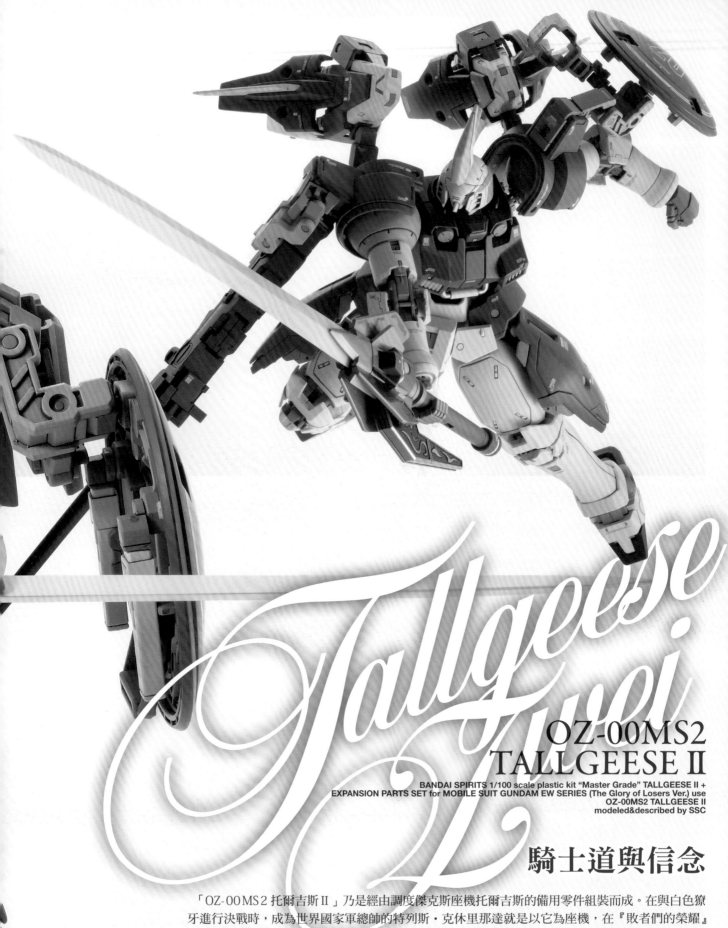

Tallgeese II

OZ-00MS2 TALLGEESE II

BANDAI SPIRITS 1/100 scale plastic kit "Master Grade" TALLGEESE II +
EXPANSION PARTS SET for MOBILE SUIT GUNDAM EW SERIES (The Glory of Losers Ver.) use
OZ-00MS2 TALLGEESE II
modeled&described by SSC

騎士道與信念

「OZ-00MS2 托爾吉斯Ⅱ」乃是經由調度傑克斯座機托爾吉斯的備用零件組裝而成。在與白色獠牙進行決戰時，成為世界國家軍總帥的特列斯·克休里那達就是以它為座機，在『敗者們的榮耀』中則是全新追加了大型電熱軍刀。範例中為MG版托爾吉斯Ⅱ搭配了取自MG版擴充零件套組的電熱軍刀，藉此重現了漫畫登場版的面貌。在製作上也經由調整臉部位置和延長關節部位的手法，追求更為帥氣挺拔的輪廓，造就更符合特列斯座機風格的「優雅」面貌。

使用 BANDAI SPIRITS 1/100 比例 塑膠套件 "MG" 托爾吉斯Ⅱ+
新機動戰記鋼彈W EW 系列用擴充零件套組（敗者們的榮耀規格）

OZ-00MS2 托爾吉斯Ⅱ

製作·文／SSC

SPECIFICATION
MODEL NUMBER:OZ-00NS2
HEIGHT:17.4m
WEIGHT:8.8t
MATERIAL:TITANIUM ALLOY
ARMAMENTS:DOBER GUN,
 BEAM SABEL×2,
 HEAT SABEL
PILOT:TREIZE KHUSHRENADA

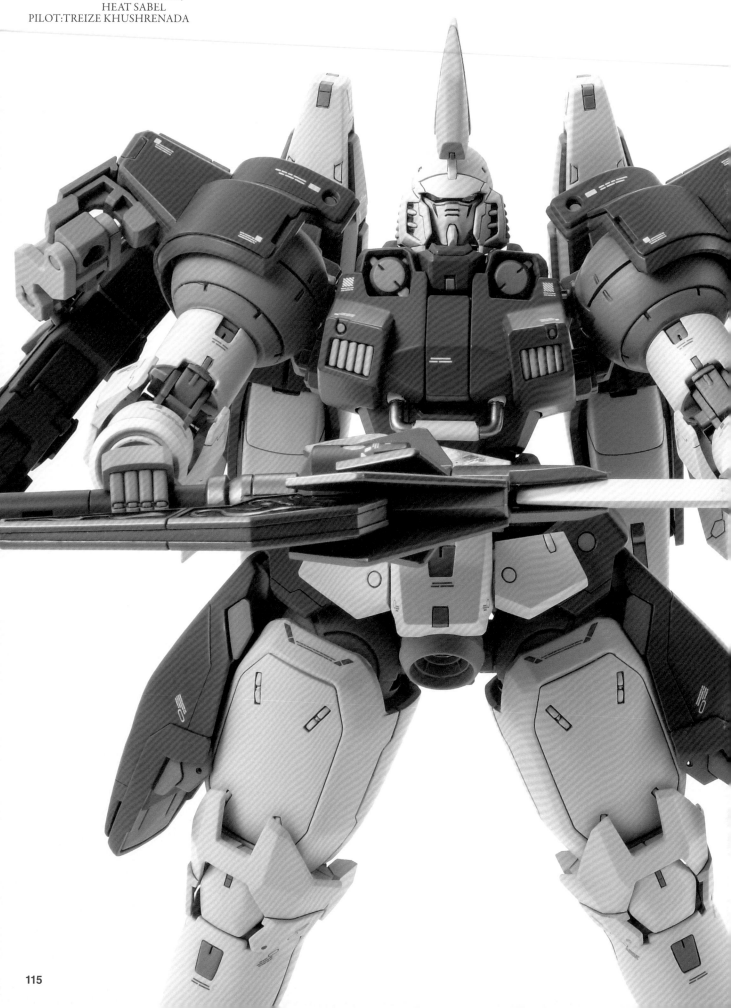

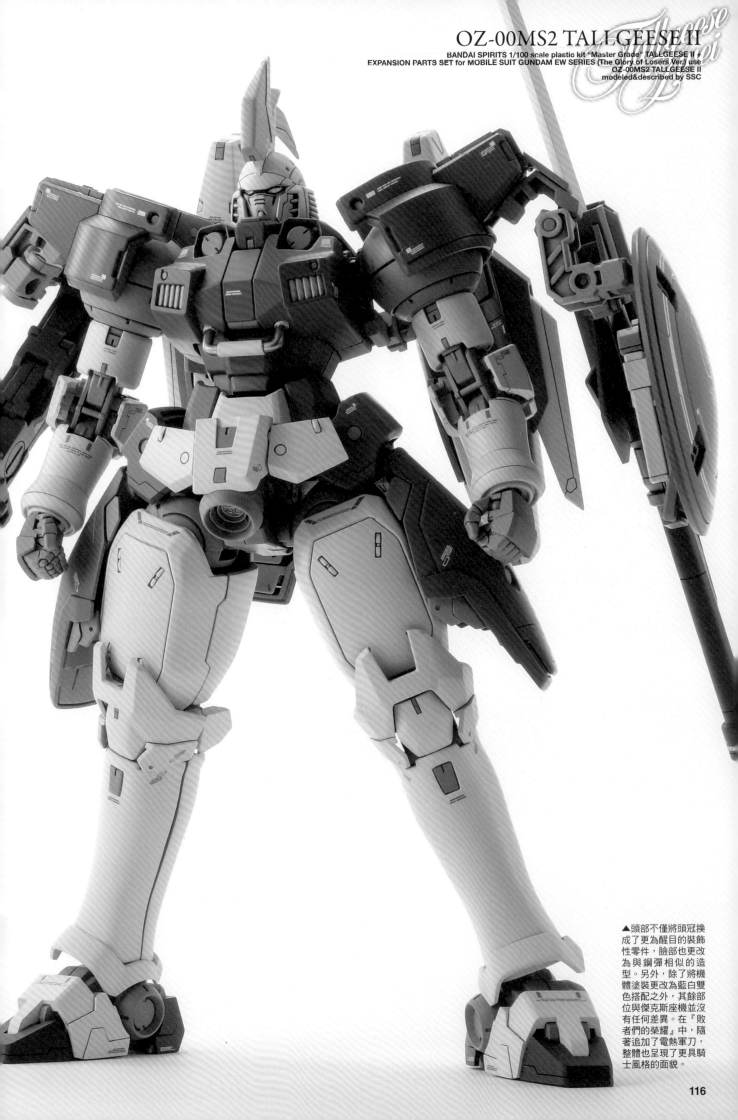

OZ-00MS2 TALLGEESE II

BANDAI SPIRITS 1/100 scale plastic kit "Master Grade" TALLGEESE II +
EXPANSION PARTS SET for MOBILE SUIT GUNDAM EW SERIES (The Glory of Losers Ver.) use
OZ-00MS2 TALLGEESE II
modeled&described by SSC

▲頭部不僅將頭冠換成了更為醒目的裝飾性零件，臉部也更改為與鋼彈相似的造型。另外，除了將機體塗裝更改為藍白雙色搭配之外，其餘部位與傑克斯座機並沒有任何差異。在『敗者們的榮耀』中，隨著追加了電熱軍刀，整體也呈現了更具騎士風格的面貌。

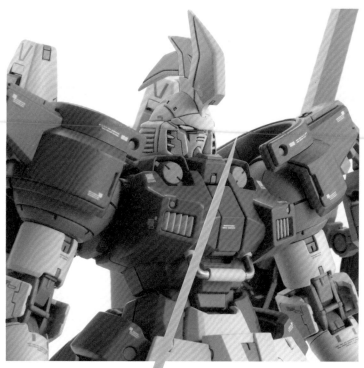

▲▶藉由黏貼0.5mm塑膠板調整下巴角度。將臉部移到更深處,還對護頰進行了削磨調整,藉此讓該處更像鋼彈臉。另外,為了能擺出收下巴的動作,因此將頸關節延長了1mm。

▲為腹部底面黏貼1mm塑膠板加以延長。作為避免受重後仰對策,在將關節部位的球形軸棒換成塑膠棒之餘,亦延長了1mm。至於裙甲則是藉由將中央部位的頂面延長1mm,以及為左右前裙甲的側面至下擺黏貼1mm塑膠板來加大尺寸。

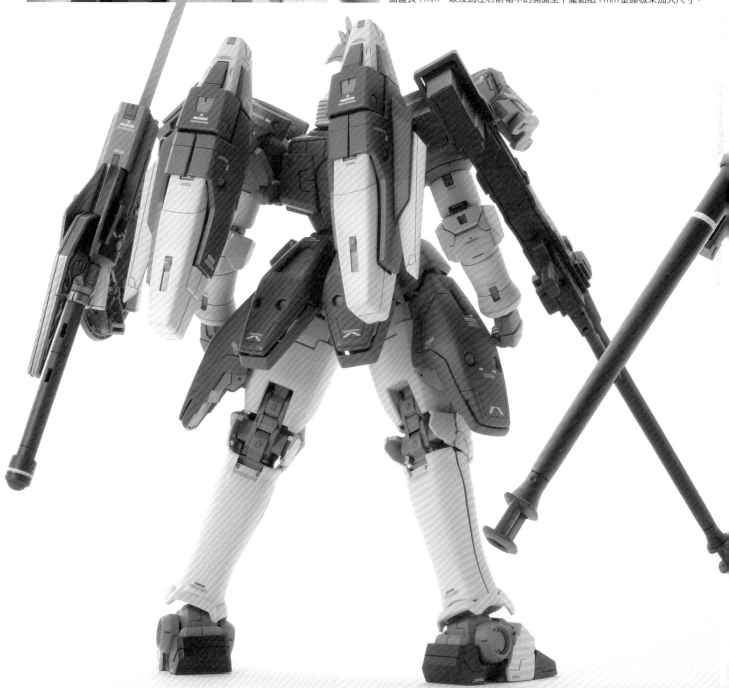

▲將推進器噴射口換成用3D列印機輸出的零件作為細部修飾。

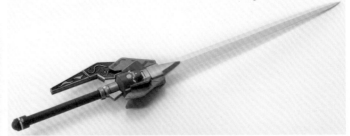

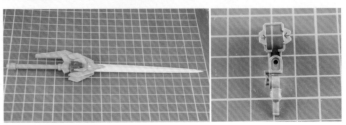

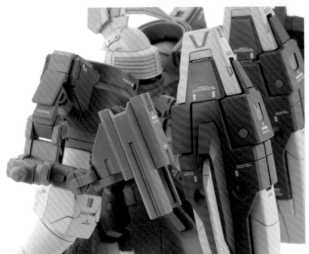

▲由於電熱軍刀的掛架零件得用指甲摳出來，因此為了避免造成刮漆，範例中改為用磁鐵來連接。另外，還將電熱軍刀的刀刃給削薄，並且將刀柄修改成能夠分件組裝的形式。至於軍刀護手部位則是施加了浮雕風格的分色塗裝。

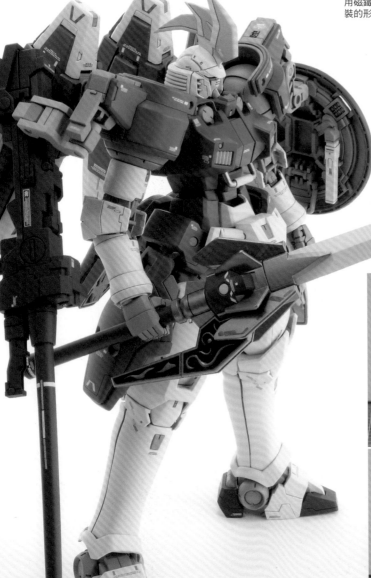

▲雖然電熱軍刀在手持式武器中算是尺寸相當大的，不過擴充零件套組中也附有專用的持拿武器用手掌，因此穩定地握持住。

▶將大腿頂部的連接部位經由夾組塑膠板延長2mm，小腿也暫且從中間分割開來，然後用塑膠板延長2mm。

▲將MG版托爾吉斯II附屬的駕駛艙內坐姿和站姿特列斯，以及蕾蒂・安的模型都仔細地分色塗裝完成。

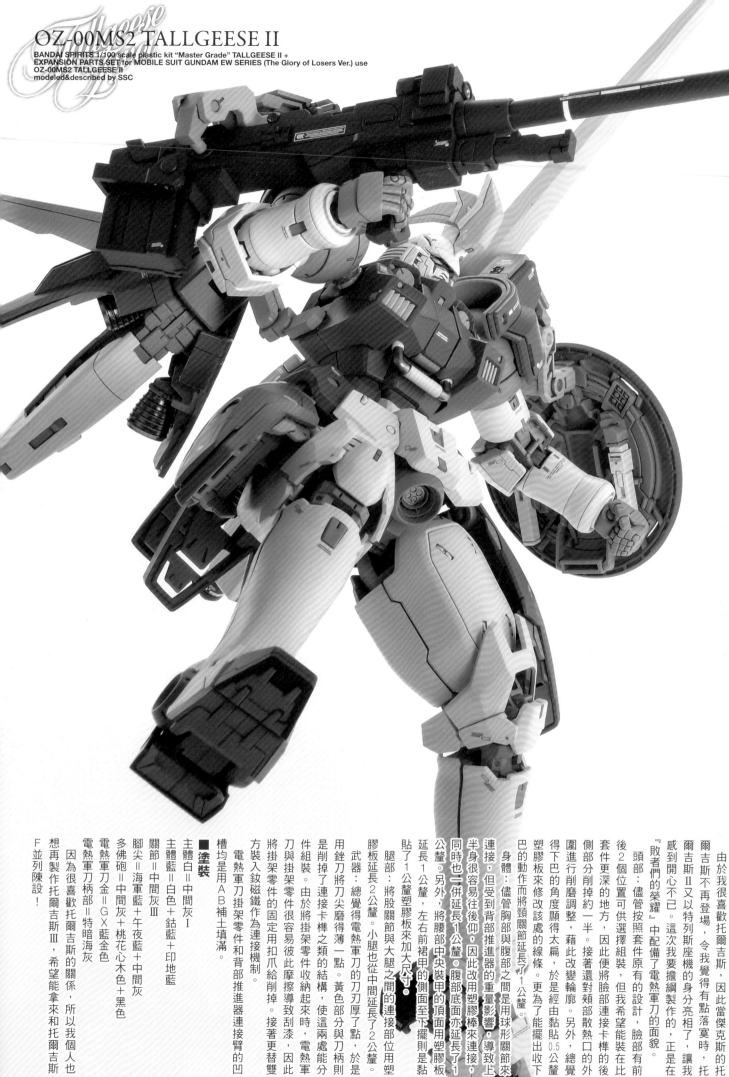

OZ-00MS2 TALLGEESE II

BANDAI SPIRITS 1/100 scale plastic kit "Master Grade" TALLGEESE II +
EXPANSION PARTS SET for MOBILE SUIT GUNDAM EW SERIES (The Glory of Losers Ver.) use
OZ-00MS2 TALLGEESE II
modeled&described by SSC

由於我很喜歡托爾吉斯，因此當傑克斯的托
爾吉斯不再登場，令我覺得有點落寞，托
爾吉斯II又以特列斯座機的身分亮相了，正是我
感到開心不已。這次我要擔綱製作的，正是在
『敗者們的榮耀』中配備了電熱軍刀的面貌。

頭部：儘管按照套件原有的設計，臉部有前
後2個位置可供選擇組裝，但我希望能裝在比
套件更深的地方，因此便將臉部連接卡榫的
側部分削掉約一半。接著還對頰部散熱口的外
圍進行削磨調整，藉此改變輪廓。另外，總覺
得下巴的角度顯得太扁，於是經由黏貼0.5公釐
塑膠板來修改該處的線條。更為了能擺出收下
巴的動作而將頸關節延長了1公釐。

身體：儘管胸部與腹部之間是用球形關節來
連接，但受到背部推進器的重量影響，導致上
半身很容易往後仰。因此改用塑膠棒來連接。
同時也一併延長1公釐。腹部底面亦延長了1
公釐。另外，將腰部中央裝甲的側面至下擺則是黏
貼了1公釐塑膠板來加大尺寸。

腿部：將股關節與大腿之間的連接部位用塑
膠板延長2公釐。小腿也從中間延長了2公釐。

武器：總覺得電熱軍刀的刀刃厚了點，於是
用銼刀將刀尖磨得薄一點。黃色部分與刀柄則
是削掉了連接卡榫之類的結構，使這兩處能分
件組裝。由於將掛架零件收納起來時，電熱軍
刀與掛架零件很容易彼此摩擦導致刮漆，因此
將掛架零件的固定用扣爪給削掉。接著更替雙
方裝入釹磁鐵作為連接機制。

電熱軍刀掛架零件和背部推進器連接臂的凹
槽均是用AB補土填滿。

■塗裝

主體白＝中間灰I
主體藍＝白色＋鈷藍＋印地藍
關節＝中間灰III
腳尖＝海軍藍＋午夜藍＋中間灰
多佛砲＝中間灰＋桃花心木色＋黑色
電熱軍刀金＝GX藍金色
電熱軍刀柄部＝特暗海灰

因為很喜歡托爾吉斯的關係，所以個人也
想再製作托爾吉斯III，希望能拿來和托爾吉斯
F並列陳設！

119

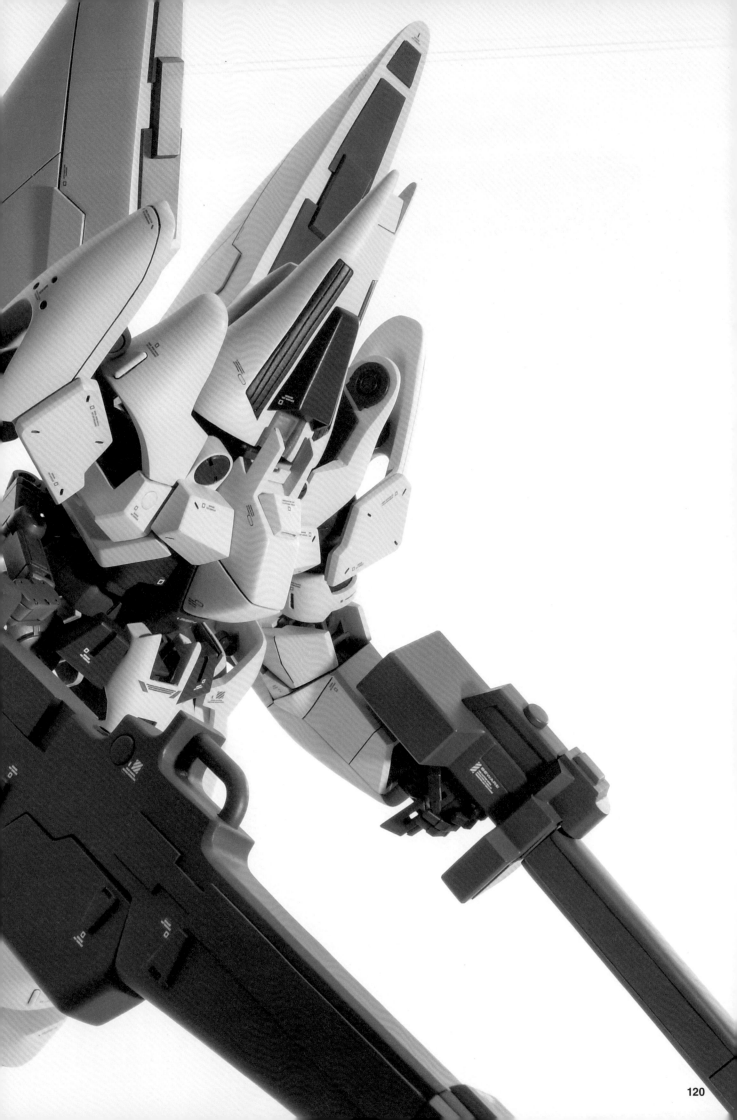

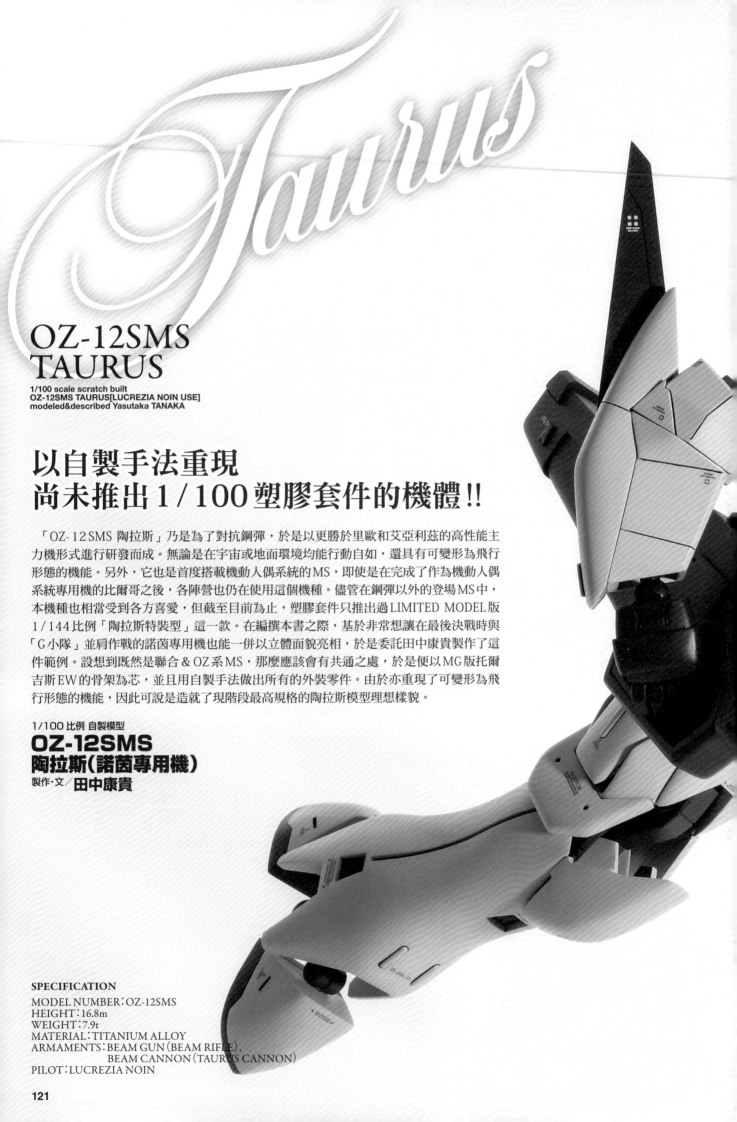

OZ-12SMS TAURUS

1/100 scale scratch built
OZ-12SMS TAURUS[LUCREZIA NOIN USE]
modeled&described Yasutaka TANAKA

以自製手法重現
尚未推出1／100塑膠套件的機體‼

「OZ-12SMS 陶拉斯」乃是為了對抗鋼彈，於是以更勝於里歐和艾亞利茲的高性能主力機形式進行研發而成。無論是在宇宙或地面環境均能行動自如，還具有可變形為飛行形態的機能。另外，它也是首度搭載機動人偶系統的MS，即使是在完成了作為機動人偶系統專用機的比爾哥之後，各陣營也仍在使用這個機種。儘管在鋼彈以外的登場MS中，本機種也相當受到各方喜愛，但截至目前為止，塑膠套件只推出過LIMITED MODEL版1/144比例「陶拉斯特裝型」這一款。在編撰本書之際，基於非常想讓在最後決戰時與「G小隊」並肩作戰的諾茵專用機也能一併以立體面貌亮相，於是委託田中康貴製作了這件範例。設想到既然是聯合＆OZ系MS，那麼應該會有共通之處，於是便以MG版托爾吉斯EW的骨架為芯，並且用自製手法做出所有的外裝零件。由於亦重現了可變形為飛行形態的機能，因此可說是造就了現階段最高規格的陶拉斯模型理想樣貌。

1/100 比例 自製模型
OZ-12SMS
陶拉斯（諾茵專用機）
製作·文／田中康貴

SPECIFICATION
MODEL NUMBER：OZ-12SMS
HEIGHT：16.8m
WEIGHT：7.9t
MATERIAL：TITANIUM ALLOY
ARMAMENTS：BEAM GUN (BEAM RIFLE),
　　　　　　　BEAM CANNON (TAURUS CANNON)
PILOT：LUCREZIA NOIN

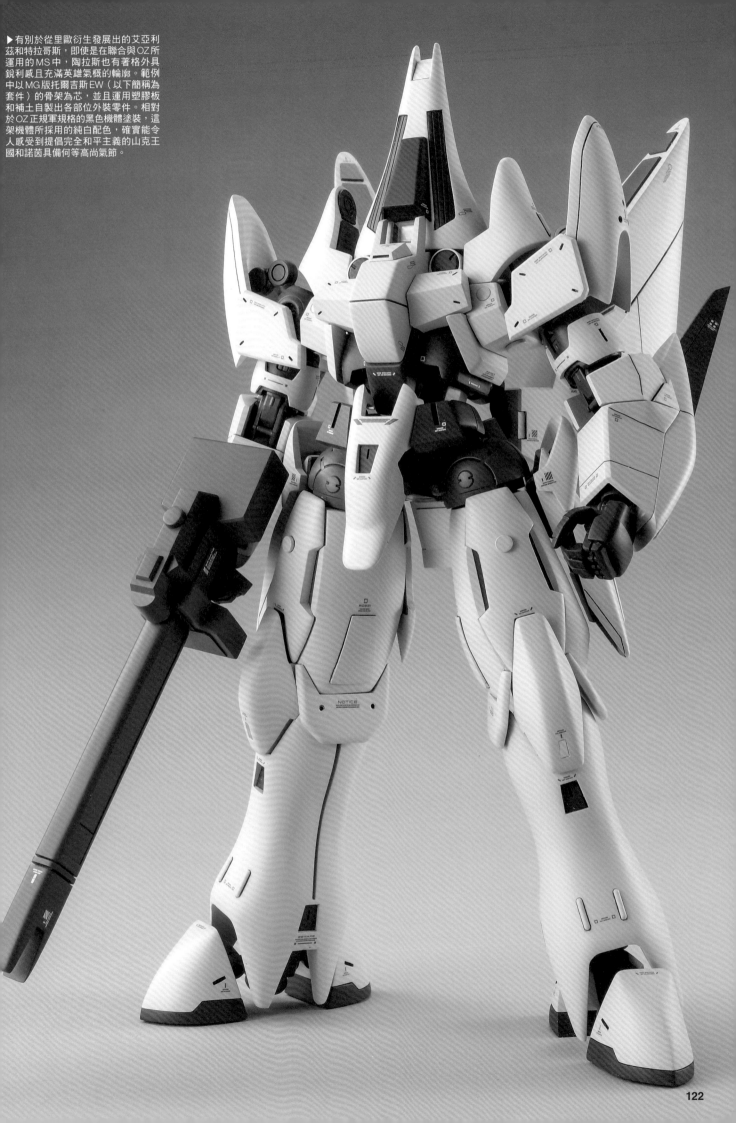

▶有別於從里歐衍生發展出的艾亞利茲和特拉哥斯，即使是在聯合與OZ所運用的MS中，陶拉斯也有著格外具銳利感且充滿英雄氣概的輪廓。範例中以MG版托爾吉斯EW（以下簡稱為套件）的骨架為芯，並且運用塑膠板和補土自製出各部位外裝零件。相對於OZ正規軍規格的黑色機體塗裝，這架機體所採用的純白配色，確實能令人感受到提倡完全和平主義的山克王國和諾茵具備何等高尚氣節。

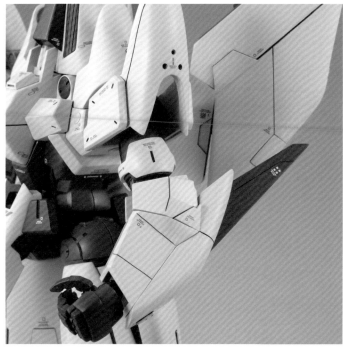

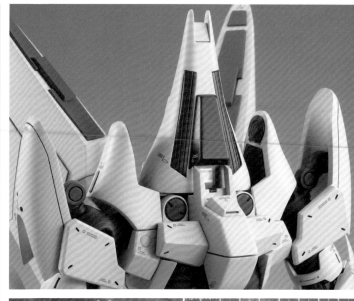

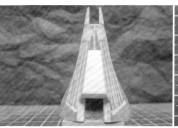
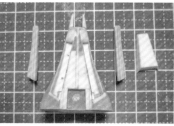

▲將依據輪廓裁切出的塑膠板黏合到套件頭部上作為模板,並且經由拿塑膠板組成箱形做出要裝入攝影機和左右兩側風葉的部分。接著以模板為準用AB補土塑形,亦用塑膠板做出額部和頭頂部位。

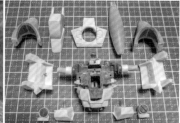

▲肩部骨架是取自MG版ν鋼彈Ver.Ka的零件。上臂是對套件的零件進行加工後,經由套上PVC管來加大尺寸&添加細部修飾而成。肩甲是以剩餘零件為基礎,用塑膠板搭配AB補土做出所需形狀,再用HOBBY BASE製「關節技碟形關節」來連接的。前臂和手肘裝甲、機翼都是用塑膠板組成箱形或是以堆疊的方式來製作出所需形狀。儘管手掌在製作過程中是使用MG版肯普法的零件,但最後改為以MG版00強化模組的手掌為主體,並且套上MG版肯普法的手背裝甲來呈現。

OZ-12SMS TAURUS
1/100 scale scratch built
OZ-12SMS TAURUS[LUCREZIA NOIN USE]
modeled&described Yasutaka TANAKA

▲胸部裝甲是拿用塑膠板堆疊出形狀的零件拼裝。肩部基座和背部曲面是先在塑膠板堆疊AB補土,再削磨而成。相當於鎖骨的圓形結構則拿市售改造零件重現。

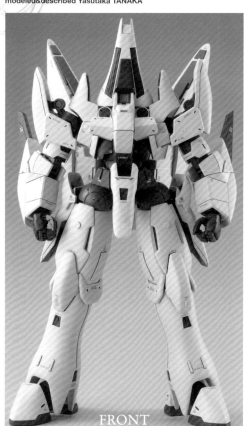

FRONT

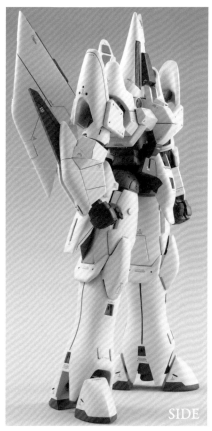

SIDE

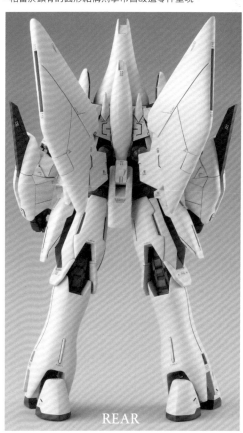

REAR

OZ-12SMS TAURUS

1/100 scale scratch built
OZ-12SMS TAURUS[LUCREZIA NOIN USE]
modeled&described Yasutaka TANAKA

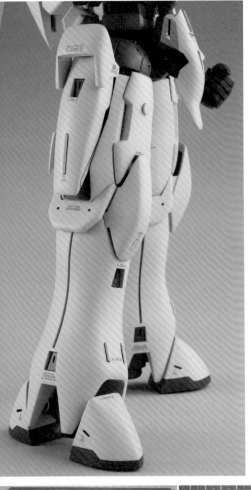

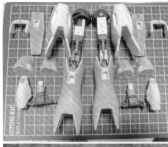
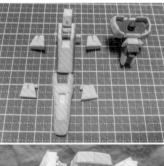

▶大腿是先用塑膠板組成箱形，側面預留推進器的空間後堆疊AB補土塑形。膝裝甲是HG版ν鋼彈零件黏貼塑膠板加大尺寸而成。小腿是先在套件的骨架黏貼塑膠板後堆疊AB補土塑形。梯形凹狀結構藉由塞入塑膠板箱形零件呈現。至於腳掌則是先用塑膠板製作模板，再透過堆疊AB補土塑形，最後用壽屋製M.S.G「關節套組D」連接。

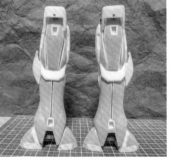
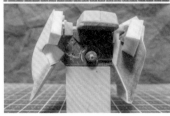

▼光束槍是經由堆疊塑膠板拼裝出來的。遷就於手掌零件，握把是從MG版00強化模組取用GN劍Ⅱ的劍柄來呈現。光束加農砲是藉由用塑膠板組成箱形的方式製作而成。細部結構也一併做成了獨立的零件。掛載於腰部用連接零件則是用市售改造零件拼裝出來的。

▲腰部正面區塊取自套件的前裙甲，背面是以1/100格雷茲的後裙甲為基礎，利用塑膠板搭配AB補土修改形狀而成。

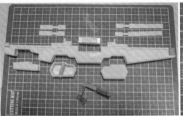

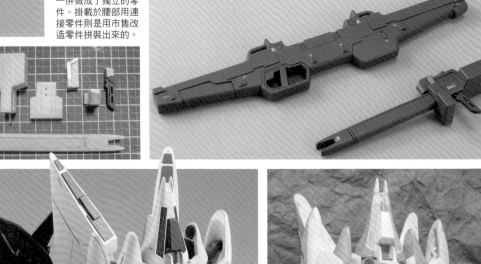

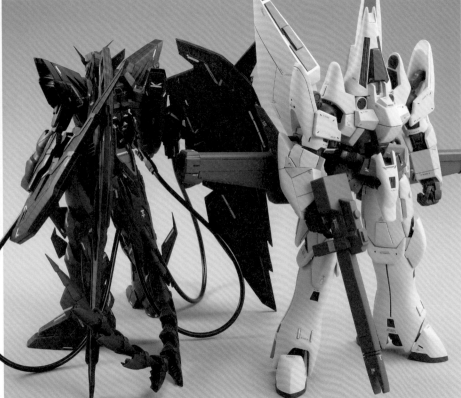

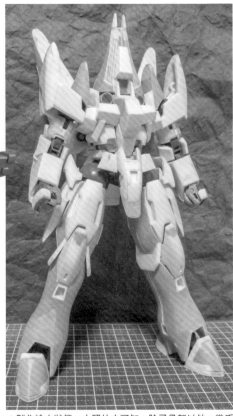

▲與P.130所刊載的次代鋼彈（製作／SSC）合照。諾茵不僅總是將傑克斯放在心上，為了支持莉莉娜更是不惜犧牲奉獻，肯定有不少觀眾因此而迷上了她不是嗎？

▲製作途中狀態。由照片中可知，除了骨架以外，幾乎都是用塑膠板和AB補土來做出所需形狀的。

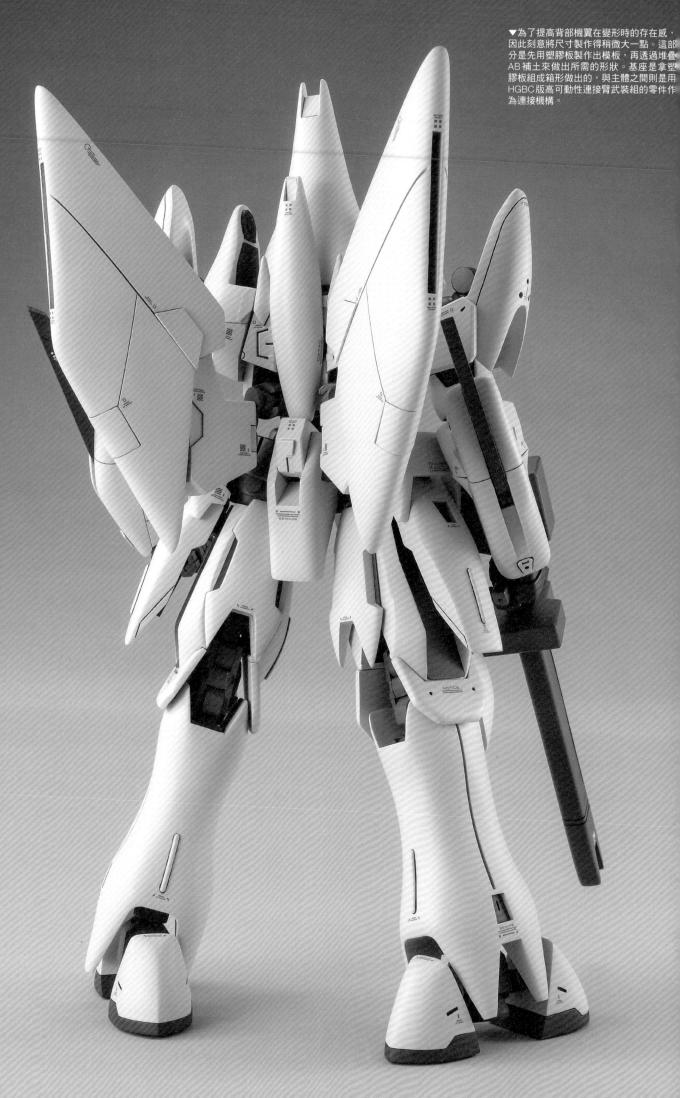

▼為了提高背部機翼在變形時的存在感，
因此刻意將尺寸製作得稍微大一點。這部
分是先用塑膠板製作出模板，再透過堆疊
AB補土來做出所需的形狀。基座是拿塑
膠板組成箱形做出的，與主體之間則是用
HGBC版高可動性連接臂武裝組的零件作
為連接機構。

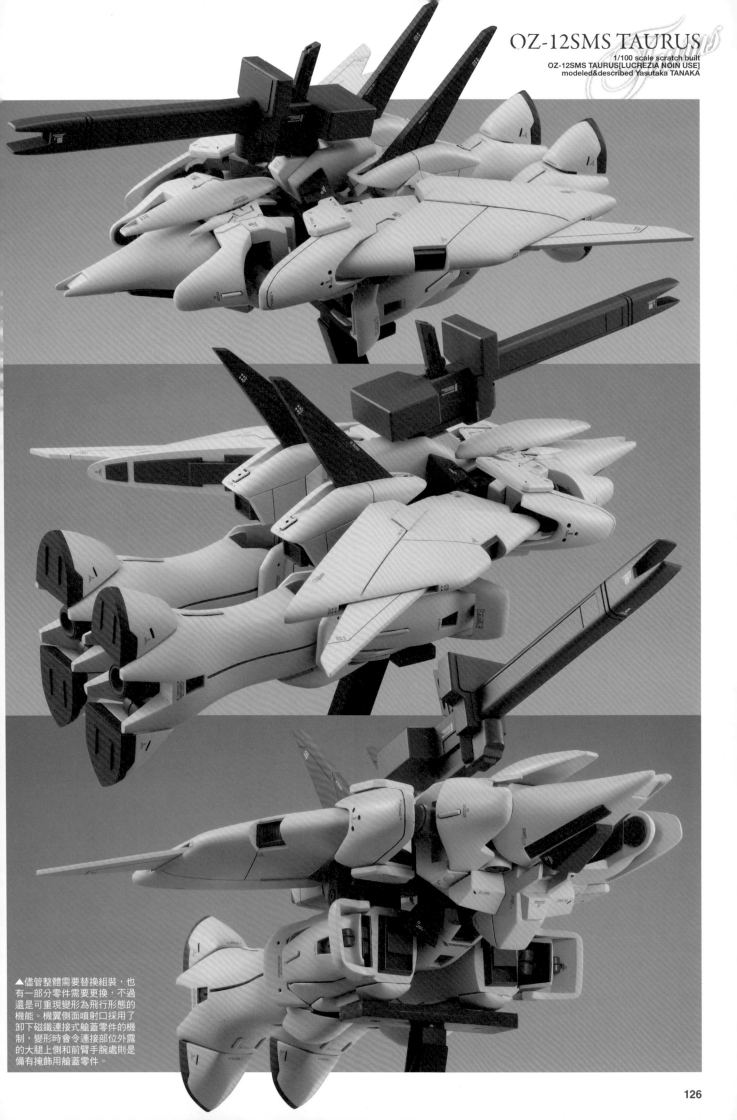

OZ-12SMS TAURUS

1/100 scale scratch built
OZ-12SMS TAURUS[LUCREZIA NOIN USE]
modeled&described Yasutaka TANAKA

▲儘管整體需要替換組裝，也有一部分零件需要更換，不過還是可重現變形為飛行形態的機能。機翼側面噴射口採用了卸下磁鐵連接式艙蓋零件的機制，變形時會令連接部位外露的大腿上側和前臂手腕處則是備有掩飾用艙蓋零件。

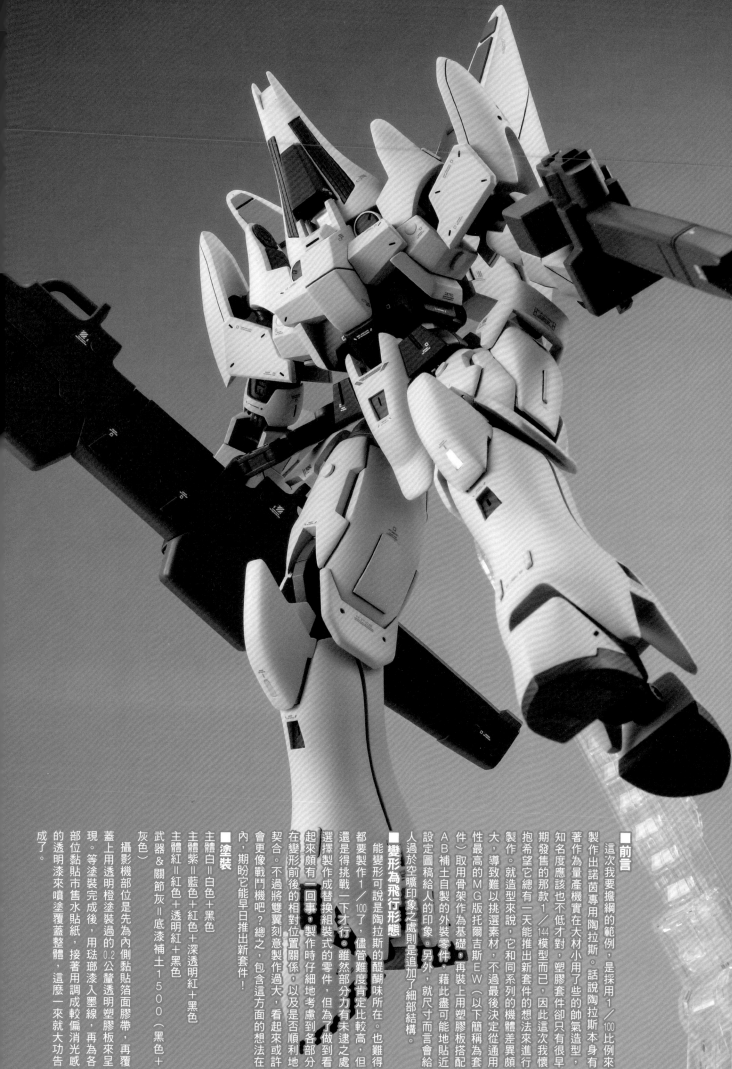

■前言

這次我要擔綱的範例，是採用1／100比例來製作出諾茵專用陶拉斯。話說陶拉斯本身有著作為量產機實在大材小用了些的帥氣造型，知名度應該也不低才對。塑膠套件卻只有很早期發售的那款1／144模型而已，因此這次我懷抱希望它總有一天能推出新套件的想法來進行製作。就造型來說，它和同系列的機體差異頗大，導致難以挑選素材，不過最後決定從通用性最高的MG版托爾吉斯EW（以下簡稱為套件）取用骨架作為基礎，再裝上用塑膠板搭配AB補土自製的外裝零件，藉此盡可能地貼近設定圖稿給人的印象。另外，就尺寸而言會給人過於空曠印象的處則是追加了細部結構。

■變形為飛行形態

能變形可說是陶拉斯的醍醐味所在。也難得都要製作1／100了，儘管難度肯定比較高，但還是得挑戰一下才行。雖然部分力有未逮之處，選擇製作成替換組裝式的零件，但為了做到看起來頗有一回事。製作時仔細地考慮到各部分在變形前後的相對位置關係。以及是否順利地契合。不過將雙翼刻意製作過大，看起來或許會更像戰鬥機吧？總之，包含這方面的想法在內，期盼它能早日推出新套件！

■塗裝

主體白＝白色＋黑色
主體紫＝藍色＋紅色＋黑色
主體紅＝紅色＋透明紅＋黑色
武器＆關節灰＝底漆補土1500（黑色＋灰色）

攝影機部位是先為內側黏貼箔面膠帶，再覆蓋上用透明橙塗裝過的0.2公釐透明塑膠板來呈現。等塗裝完成後，用琺瑯漆來調成較偏消光感的透明漆來噴塗覆蓋整體，這麼一來就大功告成了。

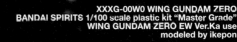

XXXG-00W0 WING GUNDAM ZERO
BANDAI SPIRITS 1/100 scale plastic kit "Master Grade"
WING GUNDAM ZERO EW Ver.Ka use
modeled by ikepon

OZ-13MS GUNDAM EPYON
BANDAI SPIRITS 1/100 scale plastic kit "Master Grade"
GUNDAM EPYON EW use
modeled by SSC

DUEL

獲知特列斯陣亡後，蕾蒂・安宣告世界國家軍已然敗北。地球與殖民地之間的戰爭總算結束了。

儘管如此，希洛與米利亞爾特仍然在往地球墜落的天秤座號甲板上繼續交戰——

地球這個強者的存在，製造出了名為宇宙居民的弱者，
那麼為了達到完全和平，必須給予地球毀滅性的打擊，非得藉此根除人們的戰鬥意志不可。

要是地球不復存在，只會創造出新的憎恨，反覆展開無止境的戰鬥而已，
強者並不存在，所有的人類都是弱者。

兩人賭上了各自的信念爆發衝突，
『ZERO』所看見的未來會是——

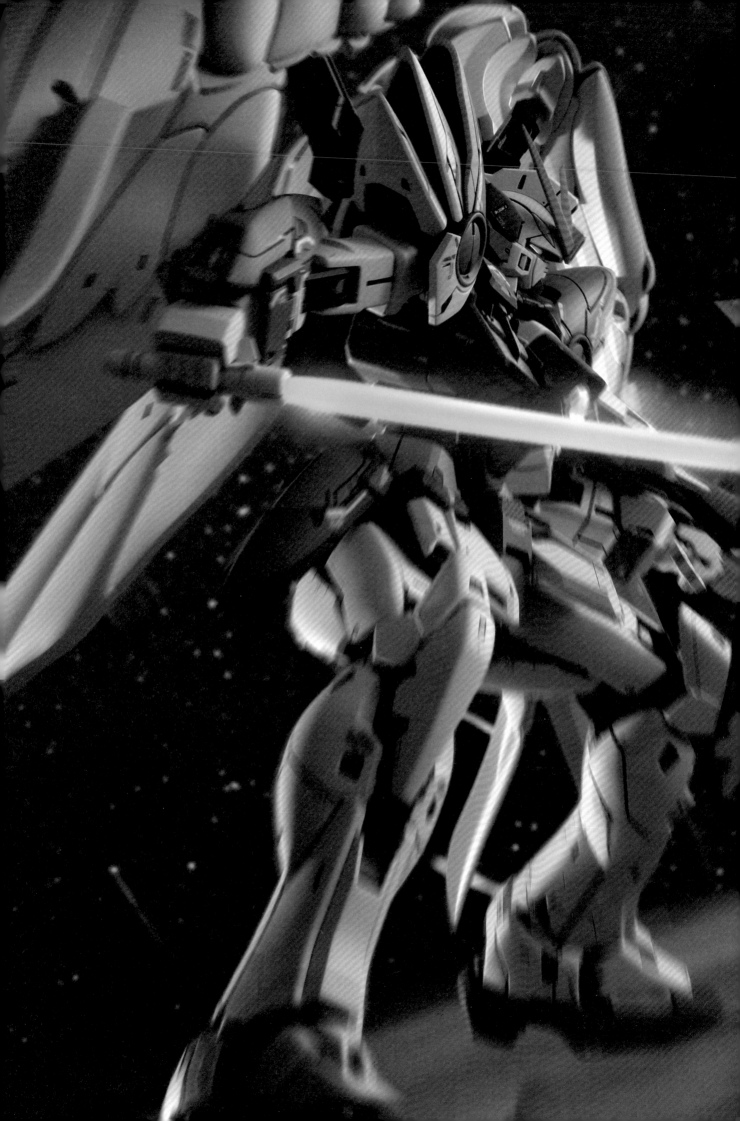

藉由將各部位削磨銳利與修改體型
凸顯出作為勁敵機體的形象

　　「OZ-13MS 次代鋼彈」是特列斯・克休里那達根據托爾吉斯，以及收集自5架鋼彈的數據進行研發而成，亦和飛翼鋼彈零式一樣搭載了「零式系統」。雖然特列斯原先是將這架機體託付給希洛，但在山克王國防衛戰後與傑克斯搭乘的飛翼鋼彈零式交戰。該場戰鬥後兩人交換了彼此的機體，它也就此成為傑克斯的座機。這件範例乃是出自SSC之手，他在藉由將銳利的部位削磨得更尖銳，並且加大肩甲和裙甲的尺寸，以求提高作為勁敵機體的存在感之餘，亦配合本書的編撰需求，全新製作了在『敗者們的榮耀』中所追加的武裝「疾風怒濤」。

使用 BANDAI SPIRITS 1/100 比例 塑膠套件
"MG" 次代鋼彈 EW 使用
OZ-13MS 次代鋼彈
製作・文／SSC

OZ-13MS
GUNDAM EPYON
BANDAI SPIRITS 1/100 scale plastic kit "Master Grade"
GUNDAM EPYON EW use
OZ-13MS GUNDAM EPYON
modeled&described by SSC

SPECIFICATION
MODEL NUMBER:OZ-13MS
HEIGHT:17.4m
WEIGHT:8.5t
MATERIAL:GUNDANUM ALLOY
ARMAMENTS:BEAM SWORD,
　　　　　　HEAT ROD,
　　　　　　STURM UND DRANG
PILOT:MILIARDO PEACECRAFT

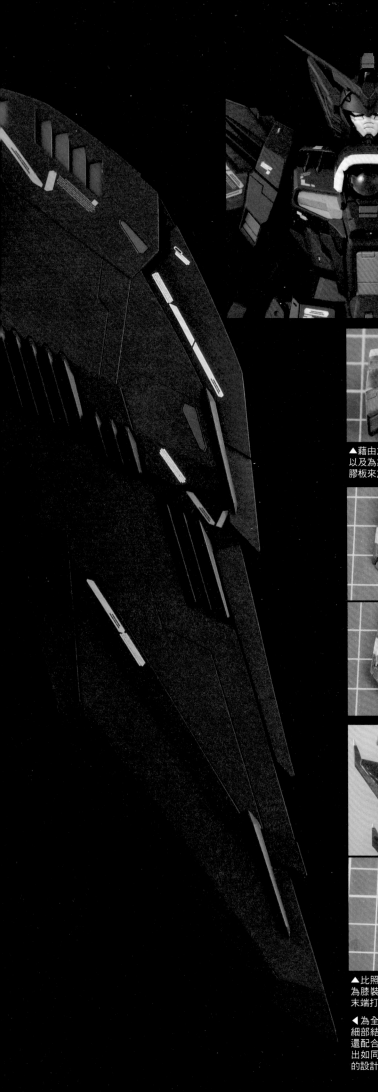

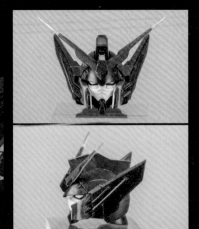

▲在刃狀天線的末端用黃銅線打樁，藉此將該處削磨銳利。參考自Ryunz製作的MG版死神鋼彈EW範例。至於護頰則是暫且從中間分割開來，以便在修改成稍微往外擴張的造型之餘，亦一併延長1mm。

▲藉由為肩甲的頂面黏貼1mm塑膠板，以及為靠近身體這側的區塊黏貼2mm塑膠板來加大尺寸。

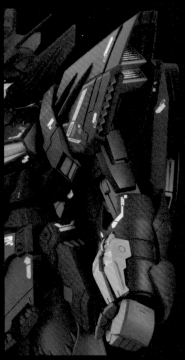

◀由於覺得前裙甲似乎稍微短了點，因此暫且從中間分割開來，以便用塑膠板延長5mm。

▲比照頭部天線的製作方式，用黃銅線為膝裝甲和踝護甲側面的小型機翼零件末端打樁，藉此將該處給削磨銳利。

◀為全身各處追加了刻線紋路和開關狀細部結構，藉此提高密度感。有一部分還配合紋路的形狀塗裝成了灰色，營造出如同現今套件會讓局部內裝零件外露的設計。

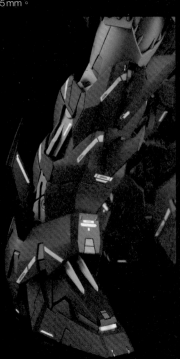

132

OZ-13MS GUNDAM EPYON

BANDAI SPIRITS 1/100 scale plastic kit "Master Grade" GUNDAM EPYON EW use
OZ-13MS GUNDAM EPYON
modeled&described by SSC

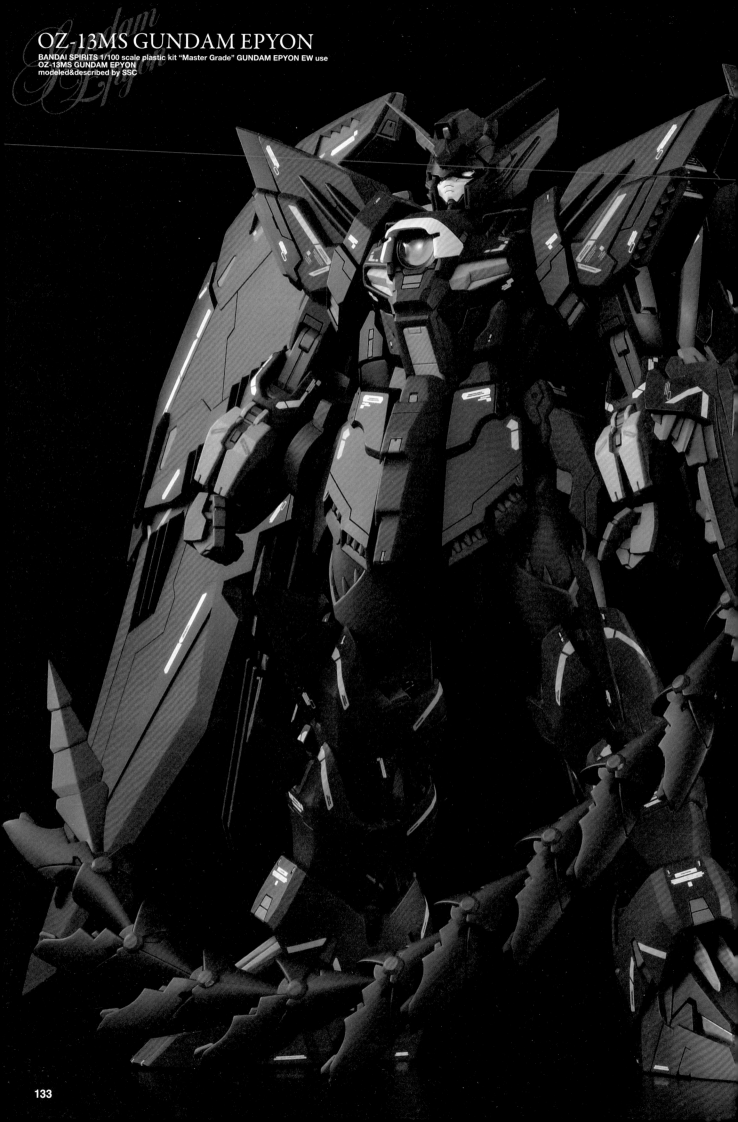

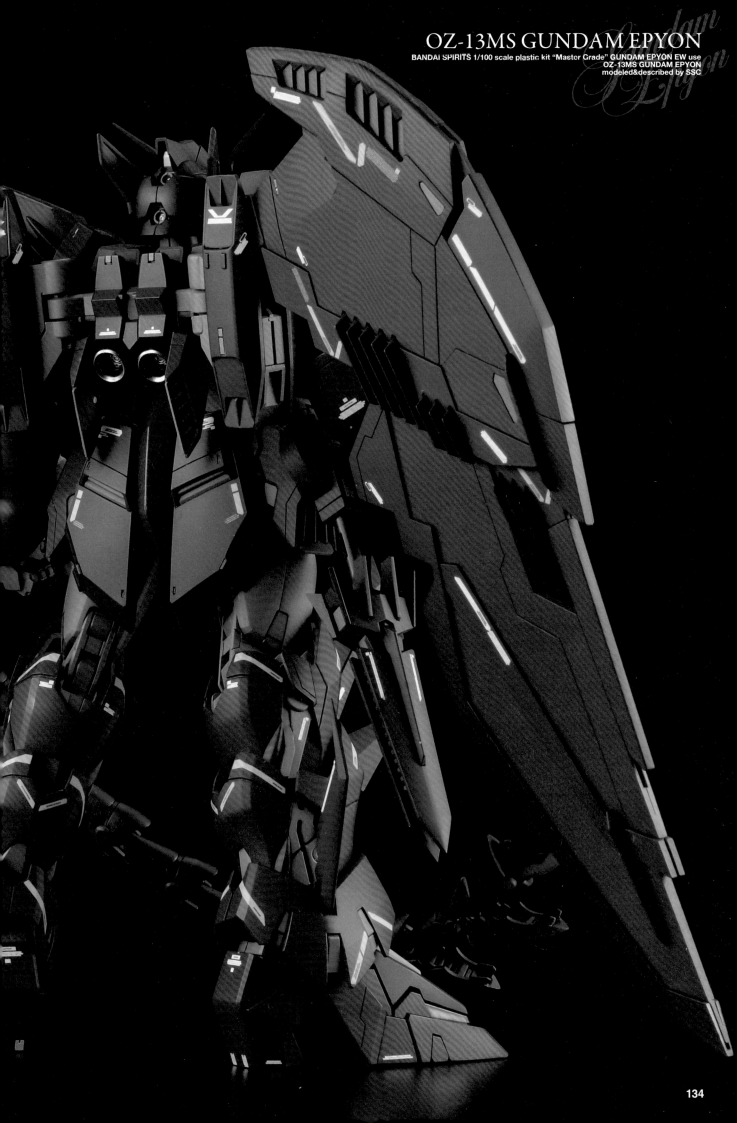

OZ-13MS GUNDAM EPYON
BANDAI SPIRITS 1/100 scale plastic kit "Master Grade" GUNDAM EPYON EW use
OZ-13MS GUNDAM EPYON
modeled&described by SSC

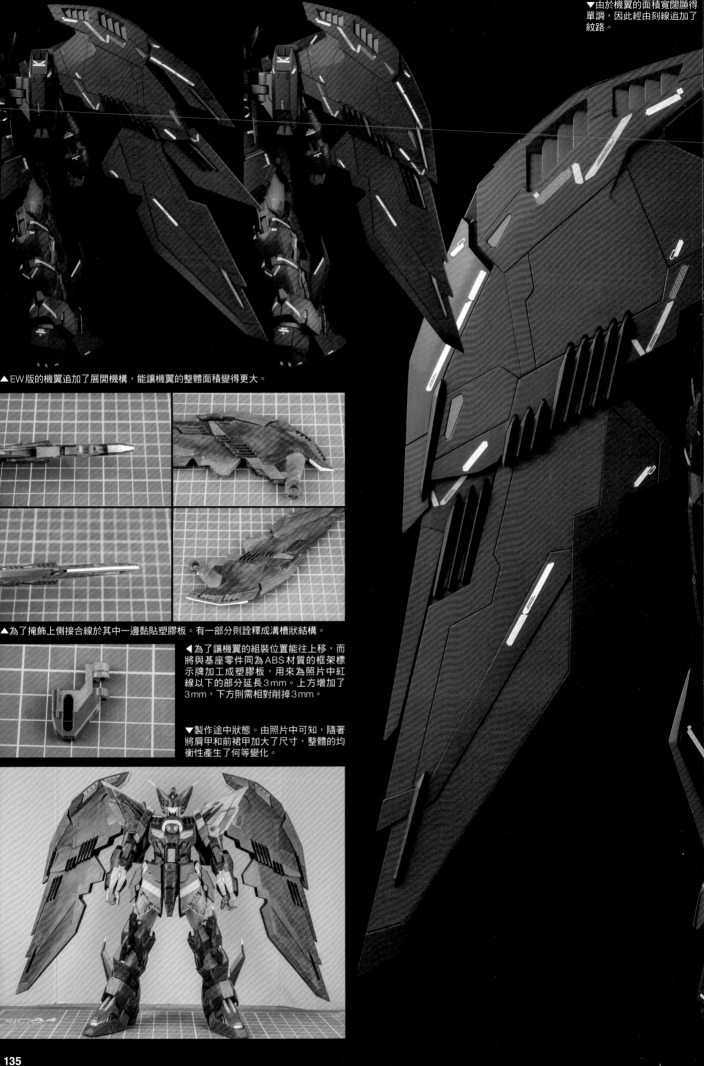

▲EW版的機翼追加了展開機構，能讓機翼的整體面積變得更大。

▲為了掩飾上側接合線於其中一邊黏貼塑膠板。有一部分則詮釋成溝槽狀結構。

◀為了讓機翼的組裝位置能往上移，而
將與基座零件同為ABS材質的框架標
示牌加工成塑膠板，用來為照片中紅
線以下的部分延長3mm。上方增加了
3mm，下方則需相對削掉3mm。

▼製作途中狀態。由照片中可知，隨著
將肩甲和前裙甲加大了尺寸，整體的均
衡性產生了何等變化。

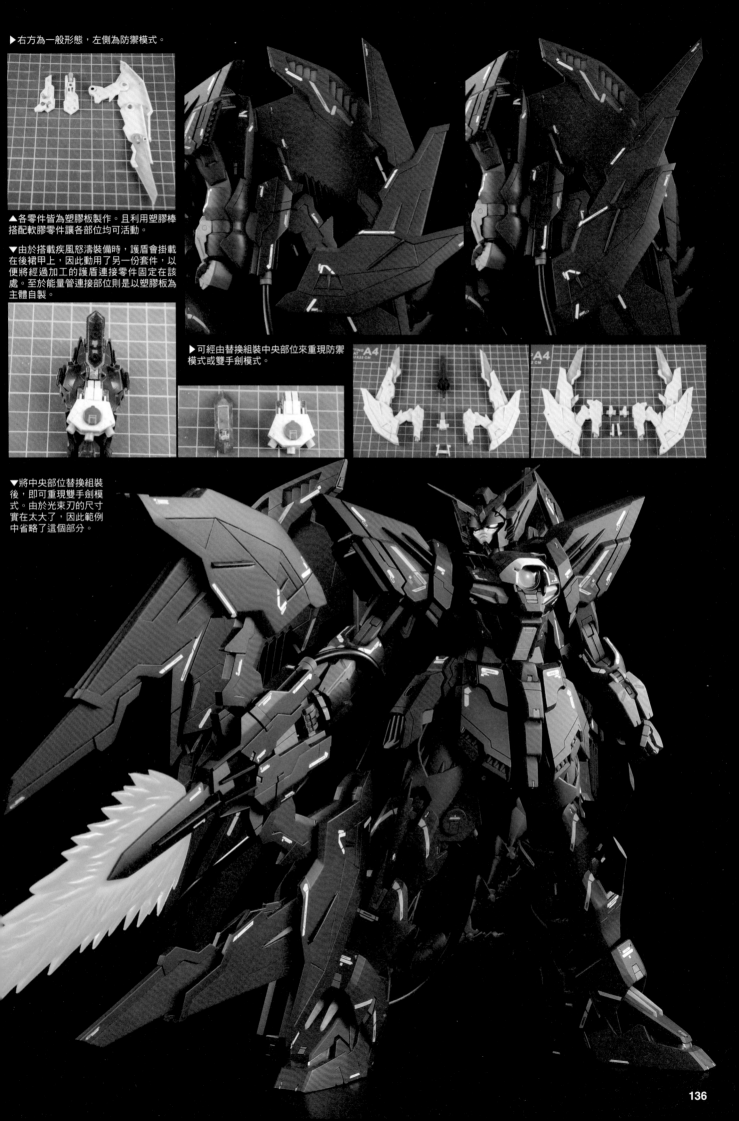

▶右方為一般形態，左側為防禦模式。

▲各零件皆為塑膠板製作。且利用塑膠棒搭配軟膠零件讓各部位均可活動。

▼由於搭載疾風怒濤裝備時，護盾會掛載在後裙甲上，因此動用了另一份套件，以便將經過加工的護盾連接零件固定在該處。至於能量管連接部位則是以塑膠板為主體自製。

▶可經由替換組裝中央部位來重現防禦模式或雙手劍模式。

▼將中央部位替換組裝後，即可重現雙手劍模式。由於光束刃的尺寸實在太大了，因此範例中省略了這個部分。

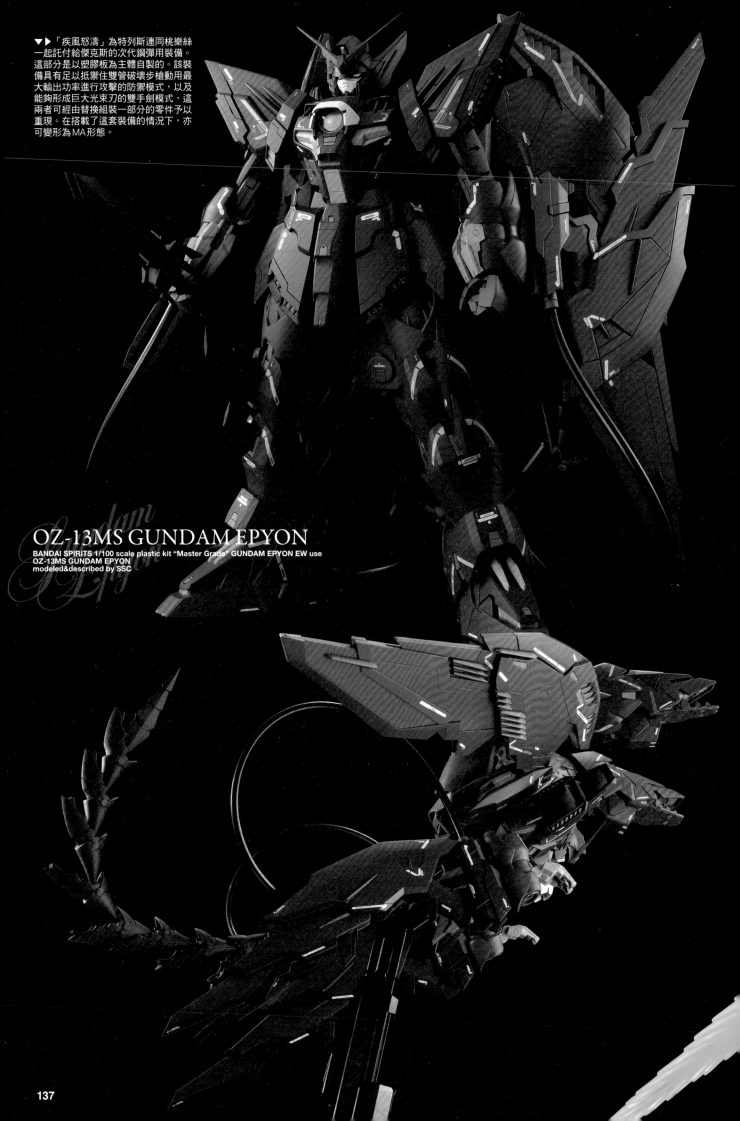

「疾風怒濤」為特列斯連同桃樂絲一起託付給傑克斯的次代鋼彈用裝備。這部分是以塑膠板為主體自製的。該裝備具有足以抵禦住雙管破壞步槍動用最大輸出功率進行攻擊的防禦模式，以及能夠形成巨大光束刃的雙手劍模式，這兩者可經由替換組裝一部分的零件予以重現。在搭載了這套裝備的情況下，亦可變形為MA形態。

OZ-13MS GUNDAM EPYON
BANDAI SPIRITS 1/100 scale plastic kit "Master Grade" GUNDAM EPYON EW use
OZ-13MS GUNDAM EPYON
modeled&described by SSC

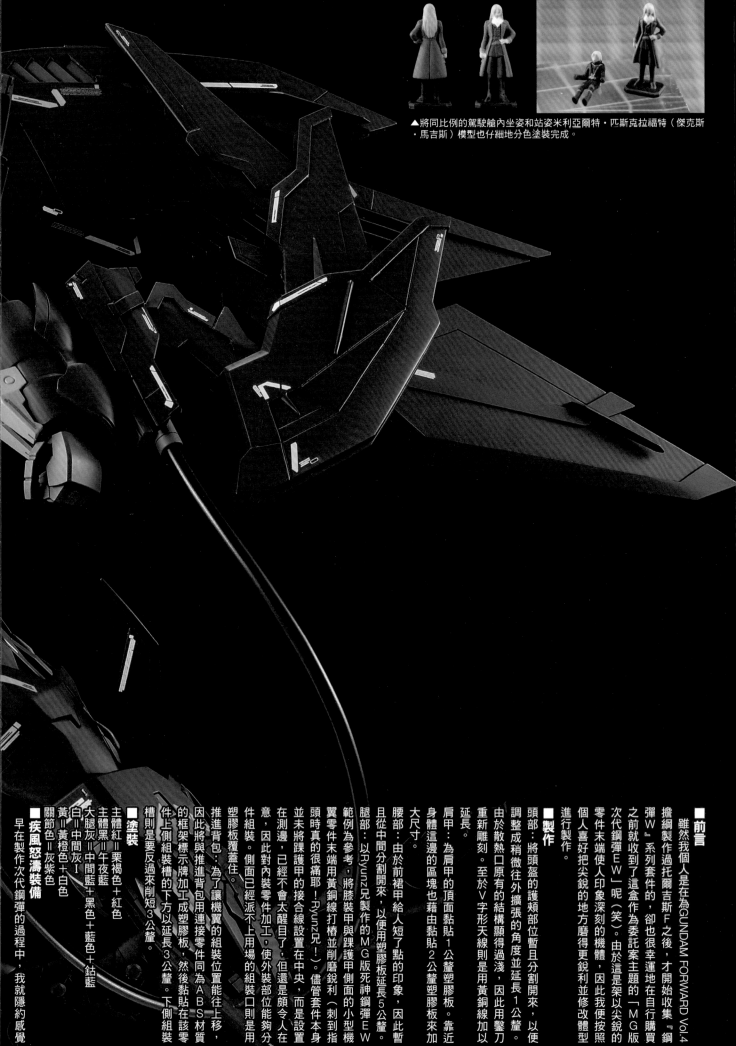

▲將同比例的駕駛艙內坐姿和站姿米利亞爾特・匹斯克拉福特（傑克斯・馬吉斯）模型也仔細地分色塗裝完成。

■前言

雖然我個人是在為GUNDAM FORWARD Vol.4擔綱製作過托爾吉斯F之後，才開始收集『鋼彈W』系列套件的，卻也很幸運地在自行購買之前就收到了這盒作為委託案主題的「MG版次代鋼彈EW」呢（笑）。由於這是架以尖銳的零件末端使人印象深刻的機體，因此我便按照個人喜好把尖銳的地方磨得更銳利並修改體型進行製作。

■製作

頭部：將頭盔的護頰部位暫且分割開來，以便調整成稍微往外擴張的角度並延長1公釐。由於散熱口原有的結構顯得過淺，因此用鑿刀重新雕刻。至於V字形天線則是用黃銅線加以延長。

肩甲：為肩甲的頂面黏貼1公釐塑膠板。靠近身體這邊的區塊也藉由黏貼2公釐塑膠板來加大尺寸。

腰部：由於前裙甲給人短了點的印象，因此暫且從中間分割開來，以便用塑膠板延長1公釐。

腿部：以Ryunz兄製作的MG版死神鋼彈EW範例為參考，將膝裝甲與踝護甲側面的小型機翼零件末端用黃銅線打樁並削磨銳利（刺到指頭時真的很痛耶！Ryunz兄！）。儘管套件本身並未將踝護甲的接合線設置在中央，而是設置在測邊，已經不會太醒目了，但還是頗令人在意，因此對內裝零件加工，使外裝部位能夠分件組裝。側面已經派不上用場的組裝口則是用塑膠板覆蓋住。

推進背包：為了讓機翼的組裝位置能往上移，因此將與推進背包用連接零件同為ABS材質的框架標示牌加工成塑膠板，然後黏貼在該零件上側組裝槽的下方以延長3公釐。下側組裝槽則是要反過來削短3公釐。

■塗裝

主體紅＝栗褐色＋紅色
主體黑＝栗褐色＋紅色
大腿灰＝午夜藍
白＝中間藍＋黑色＋藍色＋鈷藍
黃＝黃橙色＋白色
關節色＝灰紫色

■疾風怒濤裝備

早在製作次代鋼彈的過程中，我就隱約感覺

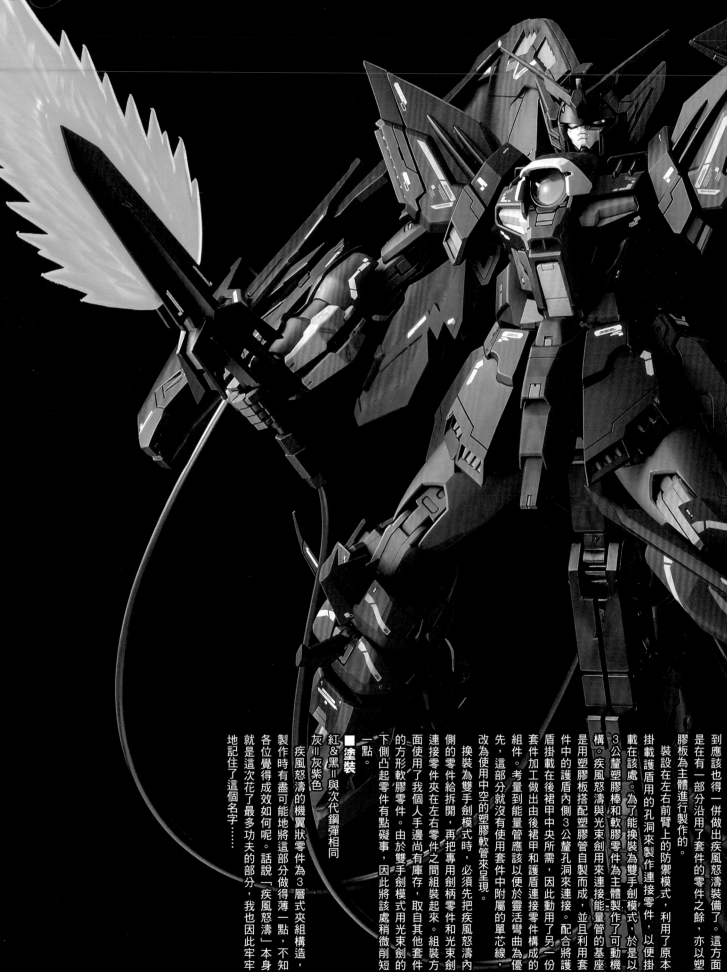

OZ-13MS GUNDAM EPYON

BANDAI SPIRITS 1/100 scale plastic kit "Master Grade" GUNDAM EPYON EW use
OZ-13MS GUNDAM EPYON
modeled&described by SSC

■塗裝

紅&黑＝與次代鋼彈相同

灰＝灰紫色

疾風怒濤的機翼狀零件為3層式夾組構造，製作時有盡可能地將這部分做得薄一點，不知各位覺得成效如何呢。話說「疾風怒濤」本身就是這次花了最多功夫的部分，我也因此牢牢地記住了這個名字……

下側凸起零件有點礙事，因此將該處稍微削短一點。

換裝為雙手劍模式時，必須先把疾風怒濤內側的零件給拆開，再把專用劍柄零件和光束劍連接零件夾在左右零件之間組裝起來。組裝方面使用了我個人手邊尚有庫存，取自其他套件的方形軟膠零件。由於雙手劍模式用光束劍的

套件加工做出由後裙甲和護盾連接零件構成的組件。考量到能量管應該以便於靈活彎曲為優先，這部分就沒有使用套件中附屬的單芯線，改為使用中空的塑膠軟管來呈現。

盾掛載在後裙甲中央所需，因此動用了另一份套件中的護盾和護盾連接零件來連接。配合將護件中的護盾搭配塑膠管自製而成，並且利用套構。疾風怒濤與光束劍用來連接能量管的基是用塑膠板搭配塑膠棒和軟膠零件製作了可動機3公釐塑膠孔洞來連接。

載在該處。為了能換裝為雙手劍模式，於是以掛本掛載護盾用的孔洞來製作連接零件，利用了原本到應該也得一併做出疾風怒濤裝備了。這方面是在有一部分沿用了套件的零件之餘，亦以塑膠板為主體進行製作的。

裝設在左右前臂上的防禦模式，利用了原本掛載護盾用的孔洞來製作連接零件，以便掛3公釐塑膠棒和軟膠零件為主體製作了可動機件中的護盾內側3公釐孔洞來連接，並且利用套是用塑膠板搭配塑膠管自製而成。配合將護盾掛載在後裙甲中央所需，因此動用了另一份套件中的護盾和護盾連接零件構成的組件。考量到能量管應該以便於靈活彎曲為優先，這部分就沒有使用套件中附屬的單芯線，改為使用中空的塑膠軟管來呈現。

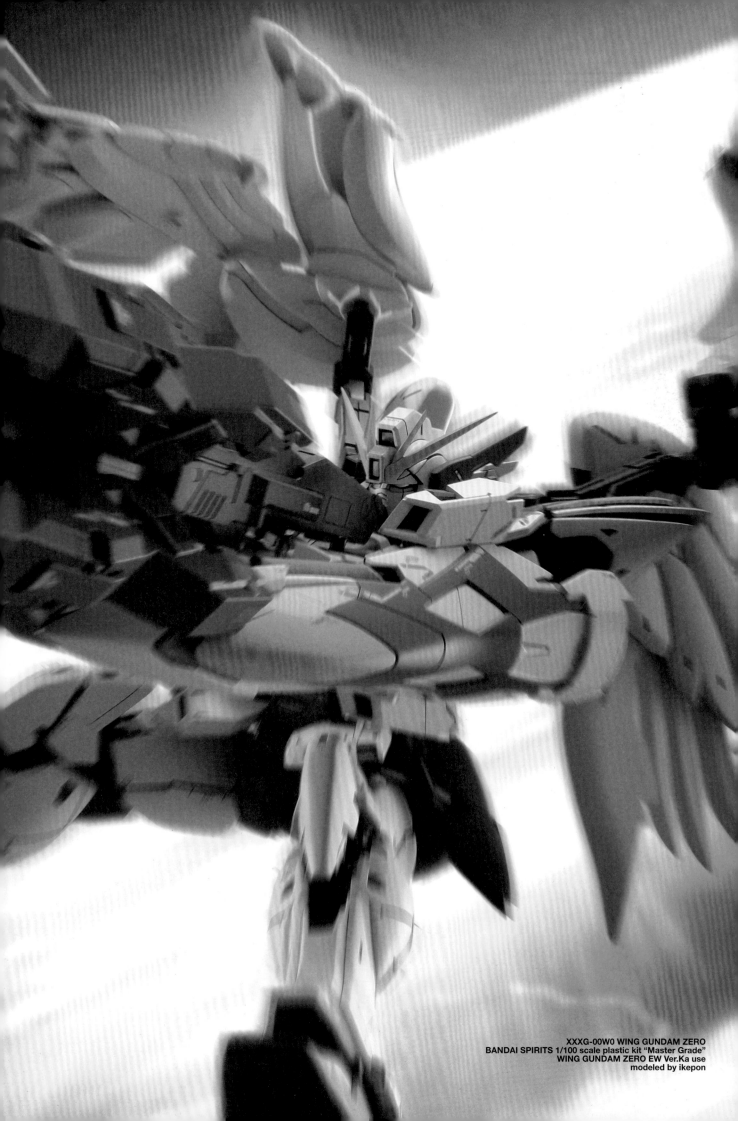

XXXG-00W0 WING GUNDAM ZERO
BANDAI SPIRITS 1/100 scale plastic kit "Master Grade"
WING GUNDAM ZERO EW Ver.Ka use
modeled by ikepon

THE LAST WINNER

雖然阻止了天秤座號的主體往地球墜落，
不過也有一部分船身重新往地球開始墜落。

儘管希洛打算破壞該處的動力系統，
但飛翼鋼彈零式只剩下自爆裝置而已。
此時米利亞爾特再度現身。他告訴希洛為了達到完全和平，
必須要有能為他人著想、理解他人的堅強心靈之後，
隨即用光束劍刺進了動力系統，並且在爆炸中失去了蹤影。

雖然成功地破壞了動力系統，
但有一部分殘骸仍在朝向地球墜落。
希洛在取得五飛帶來的雙管破壞步槍之後，使出全力一擊摧毀了天秤座號的殘骸。

A.C.195——DECEMBER 25
這一天，為了成立地球圈統一國家，宇宙居民代表團與地球方面的世界國家之間簽訂了協議。

GUNDAM WEAPONS

NEW MOBILE REPORT
GUNDAM WING
ENDLESS WALTZ
The Glory of Losers
SPECIAL EDITION

[編輯後記]

非常感謝您購買『鋼彈兵器大觀 新機動戰記鋼彈 W Endless Waltz 敗者們的榮耀篇』。這次的主題既非動畫作品，也不是在HOBBY JAPAN月刊上連載的官方外傳，而是以在友誌上連載的漫畫作品為焦點，在編輯製作上可說是幾乎沒有前例可循。趁著本書順利出版發行 『鋼彈W』自TV版首播後已將近30年之久，至今卻也仍在陸續推出新的漫畫作品和鋼彈模型，令人重新感受到了這部作品究竟有多麼地深受眾人喜愛呢。

[STAFF]
MODEL WORKS
ikepon
SSC
木村直貴 Naoki KIMURA
コボパンダ KOBOPANDA
坂井晃 Akira SAKAI
DAISAN
田中康貴 Yasutaka TANAKA
Ryunz

CG WORKS
STUDIO R

PHOTOGRAPHERS
STUDIO R
河橋将貴 Masataka KAWAHASHI(STUDIO R)
岡本学 Gaku OKAMOTO(STUDIO R)
塚本健人 Kento TSUKAMOTO(STUDIO R)
関崎祐介 Yusuke SEKIZAKI(STUDIO R)

ART WORKS
広井一夫 Kazuo HIROI[WIDE]
鈴木光晴 Mitsuharu SUZUKI[WIDE]
三戸秀一 Syuichi SANNOHE[WIDE]

EDITOR
矢口英貴 Hidetaka YAGUCHI

協力
株式会社KADOKAWA ガンダムエース編集部

SPECIAL THANKS
株式会社サンライズ
株式会社BANDAI SPIRITS ホビーディビジョン
バンダイホビーセンター

出版 楓樹林出版事業有限公司
地址 新北市板橋區信義路163巷3號10樓
郵政劃撥 19907596 楓書坊文化出版社
網址 www.maplebook.com.tw
電話 02-2957-6096
傳真 02-2957-6435
翻譯 FORTRESS
責任編輯 林雨欣
內文排版 洪浩剛
港澳經銷 泛華發行代理有限公司
定價 480元
初版日期 2024年6月

國家圖書館出版品預行編目資料

鋼彈兵器大觀：新機動戰記鋼彈W Endless Waltz
敗者們的榮耀篇 / HOBBY JAPAN編輯部作；
FORTRESS翻譯. -- 初版. -- 新北市：楓樹林，
2024.06 面；公分
ISBN 978-626-7394-83-0（平裝）

1. 模型 2. 工藝美術

999 113005979